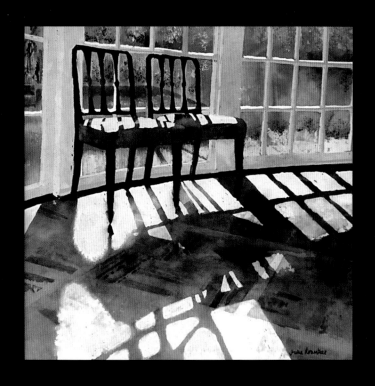

# 光與影的對話

## 水彩描繪技法

Patricia Seligman 著

周彥璋 譯

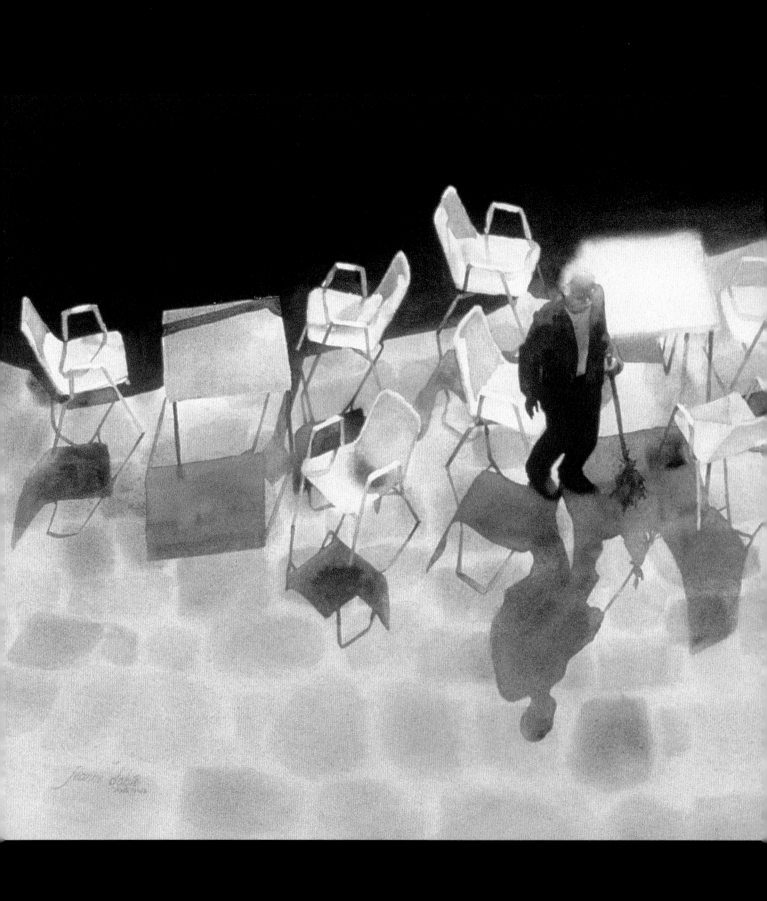

# 光與影的對話

## 水彩描繪技法

Patricia Seligman 著

周彥璋 譯

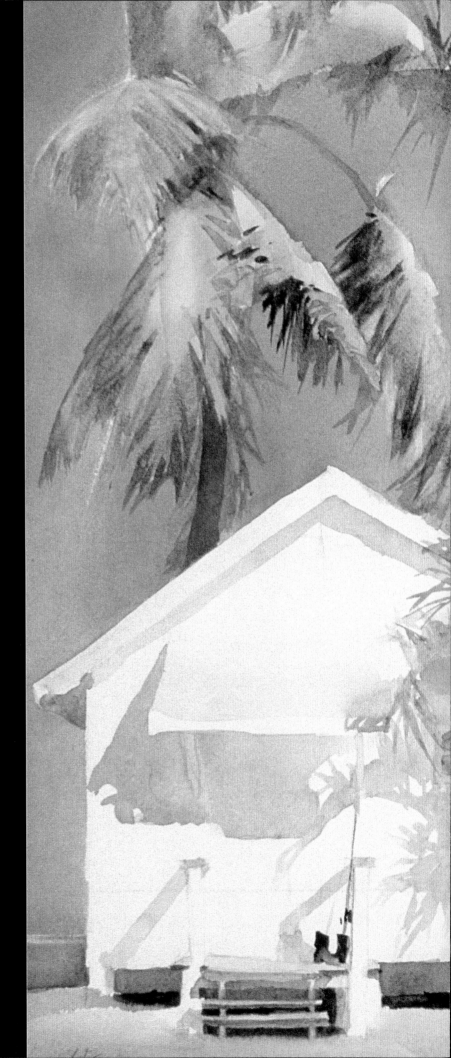

**光與影的對話**—水彩描繪技法
Painting Light & Shade

著作人：Patricia Seligman
翻　譯：周彥璋
發行人：顏義勇
總編輯：陳寬祐
中文編輯：林雅倫
版面構成：陳聆智
封面構成：鄭貴恆
出版者：視傳文化事業有限公司
　　　　永和市永平路12巷3號1樓
　　　　電話：(02)29246861(代表號)
　　　　傳真：(02)29219671
郵政劃撥：17919163視傳文化事業有限公司
經銷商：北星圖書事業股份有限公司
　　　　永和市中正路458號B1
　　　　電話：(02)29229000(代表號)
　　　　傳真：(02)29229041
印刷：新加坡Star Standard Industries (Pte)Ltd.

**每冊新台幣：500元**

行政院新聞局局版臺業字第6068號
**中文版權合法取得‧未經同意不得翻印**
◎本書如有裝訂錯誤破損缺頁請寄回退換◎

ISBN　986-762-21-5
2005年7月1日　二版一刷

A QUARTO BOOK

Published in 2004 by Search Press Ltd
Wellwood
North Farm Road
Tunbridge Wells
Kent TN2 3DR

Copyright © 2004 Quarto plc.

ISBN 1-903975-92-1

QUAR.PLAS

Conceived, designed and produced by
Quarto Publishing plc
The Old Brewery
6 Blundell Street
London N7 9BH

Senior project editor: Nadia Naqib
Senior art editor: Penny Cobb
Designer: Tanya Devonshire-Jones
Text editors: Jean Coppendale, Amy Corzine
Photographers: Colin Bowling, Paul Forrester
Illustrator: Jane Hughes

Art director: Moira Clinch
Publisher: Piers Spence

Manufactured by Pro-Vision Pte Ltd, Singapore
Printed by Star Standard Industries (PTE) Ltd, Singapore

Page 1 /Houston Chairs  JULIA ROWNTREE
Pages 2 and 3 /Piazza Patterns  JEAN DOBIÉ
Pages 4 and 5 /detail from V.I.P. Cottage  JEAN DOBIÉ

# 目錄

# 前言

一幅沒有光線的畫就像失去光輝的生命一樣，缺乏精神與活力。但是在很多博物館及畫廊卻不時可以看到這樣的畫作。我們也許無法指出畫面到底缺少什麼，或是為什麼它們無法引起人們的激賞，究其原因是缺少了光線賦予畫作的生命力。雖然在畫面中加入光線可以營造吸引觀者目光的氣氛，並不表示畫面都須由具有明亮的顏色及挑動視覺神經的光線主導。相反的，一幅畫雖然沉浸在朦朧閃爍的柔和光線中，或是極度空靈與詳和的光線中，但卻飽含動感與活力。

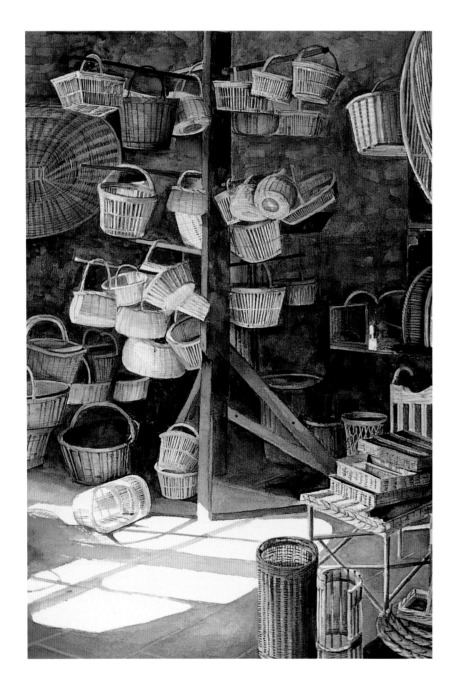

也許你會認為本書就是有關光線與明暗。的確，在畫面中少了對比就沒有光線。畫面中光線的感覺來自與它形成對比的對象─通常是影子。強烈的光線會產生暗且銳利的影子；柔和的光線則產生更細緻豐富的中間灰色調子。影子常被認為是畫面中負像的位置，而被忽略，但是畫面之所以能產生光線感，卻來自細緻微弱且常被觀者所忽略的影子色彩中。這些顏色需要被分辨出來，或是表現出來以形成光線感。

水彩是捕捉斑斕光影的完美畫材。當你若無其事地在白色水彩紙上添加一筆水彩時，其實，藉由白色底紙顯現出不同透明度的水彩是在製造更多的調

**販售籃**

*ARLENE CORNELL*

日光潛進這家竹籃店，在地板上投射出金色光線與畫面中竹籃及深色影子的土黃色、赭色及棕色形成共鳴。

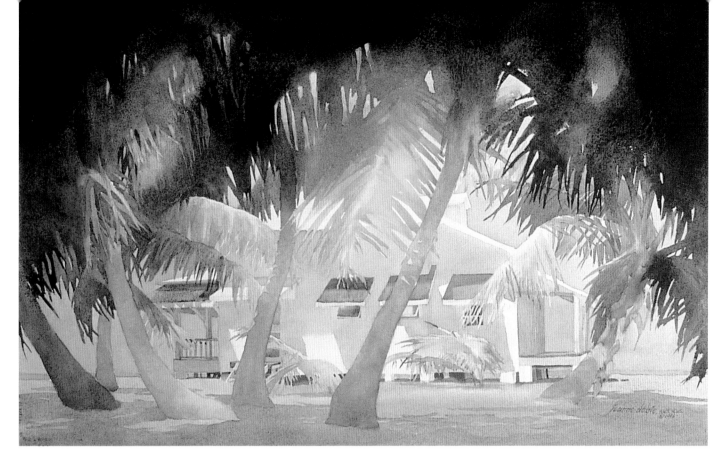

**光舞**

*JENNE DOBIE*

照在棕櫚樹林後海灘屋上的日光可以令人感受到日光的溫度。明暗之間，暖色與冷色及互補色共同營造出光線的律動感。

子。你也可以在第一層顏色上，再補上一筆顏色製造更細微的顏色及調子；或是在第一層顏色乾後敷上第二層顏色。以濕中濕技法上色第二個顏色，會溶入第一個顏色，在最後顏色及質感顏色完全乾透前，溶合形成新顏色。但是，在為第一個顏色混入第二個顏色前，卻有不少選擇，如：用筆、用色、水分控制及預測可能的結果。水彩的不可預測性是吸引許多水彩畫家投入的原因之一。但是你會逐漸瞭解水彩的缺陷。有經驗的水彩畫家也會告訴你，就是有了多年從事水彩畫的經驗，水彩依然令人覺得驚奇。

本書將告訴你如何使用水彩製造光與明暗，使你的畫面充滿生命力。我們將會探究如何增修觀察的結果，如何簡略光及影子的調子，巧妙的掌握畫面構圖去達到製造光影的目的。隨著對使用水彩的自信增加，本書也將進一步探討捉住光與明暗的特殊技法，如何從天空描繪光線，捕捉高光及增加影子的趣味及細微變化。為了挑起創作靈感，本書都以水彩畫家的作品作為範例，這點是純文字說明所不及的地方。

希望這本書能夠帶給你一些衝擊，並知道如何試驗新想法以便於在個人的水彩畫中散發光影的魅力。

*Patricia Seligman*

# 表現光線與明暗的關鍵

試過的人都知道,用水彩表達光線與明暗不是一件容易的事。然而,只要將許多寶貴的意見銘記在心,都可助你一臂之力,達到想要的目標。這幾頁將列舉表現光線及明暗的法則。本書各章節都有詳盡說明,這一章濃縮各章節重點,做為快速查閱之用。儘管在此列舉的觀念只是九牛一毛,但若可以熟悉這裏列舉的一些觀念,就能在你的畫面中帶出光線感。書中列舉的藝術家都有豐富的經驗或天分(或兩者皆有),將光線及明暗觀念發揮得淋漓盡致,他們的作品將示範如何應用光影的觀念。

## 保留畫面高光

就水彩而言,只有亮面高光──未上色的白色水彩紙部分──才能將光線帶入畫面當中。高光部分以遮蓋液保留,或是只畫亮面四周最需上色的部分,而且上色需要三思而行。

## 避免過度混色

保持水彩顏色彩度,盡可能少調色,倘若可行,在紙上混色。如此作法,則白色水彩紙能透光反射出明亮的水彩顏色,為畫面增添明亮感。

## 置入對比

亮面高光需要陰影或具對比效果的暗色調來陪襯強化明亮感。

### 街上陽光 *HAZEL SOAN*

畫面中來自人物背後的強烈逆光,令人感受到不可思議的熱力與動感。**1.**你可以發現:人物四周重要的白色受光區域,是在作畫過程中以遮蓋液留白的。**2.**高彩度的人物顏色是以顏料直接在紙上混色而成,如此才能保留顏色的彩度及透明度,並藉白色水彩紙反射出明亮感。**3.**陰影中的反光提供額外趣味。

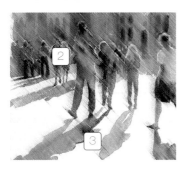

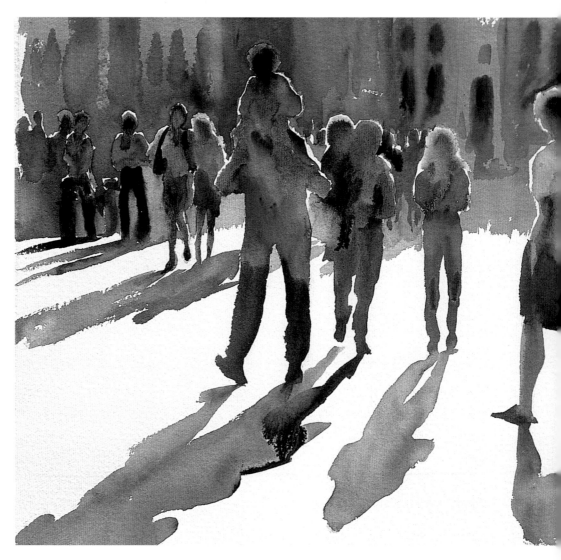

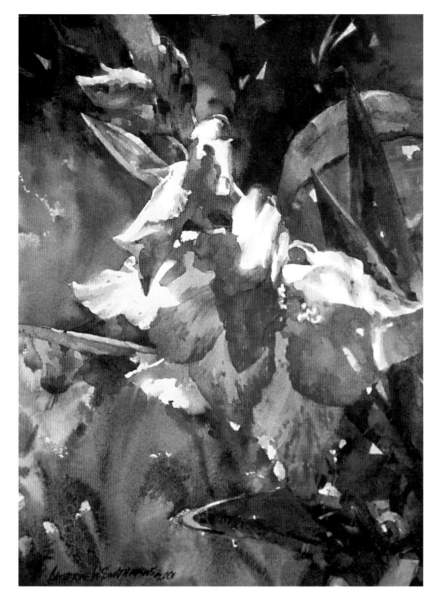

### 菖蒲2號 *CATHERINE WILSON SMITH*

**1.** 發亮的高光部分先留白,再以深色陰影對比凸顯出來。冷暖色並置之對比增添了光線與活力。

**2.** 花朵可分別見到偏冷、偏暖的粉紅色與紫色,以及**3.** 背景中的冷、暖綠色**4.** 暗示的互補色,色相環上呈對比位置——綠對紅,紫對黃,使背景充滿活力。

### 捕捉光線 *DIANE MAXEY*

不只是高彩度的顏色才能傳達光線感。

**1.** 此圖例中,微妙的黃紫互補色在陰影中散發溫暖的落日餘暉。**2.** 背景中較無光澤的不透明綠色與表現花朵的透明水彩,以及地板影子提供對比。

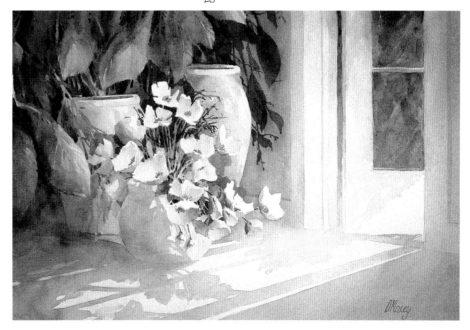

### 保持陰影色彩豐富

陰影含有彩虹中可見的所有顏色,不可能晦暗無色。影子顏色反射自投影的物體或是天空。在紙上混出陰影顏色,效果更好。

### 留意邊緣線

含硬邊及柔邊,為表達物體質感將它們置於畫面中。物體受光的方式,說明物體的外形,但也同時表達了光線。在重現及消失的輪廓線中,緊緊捉住觀者目光遊走畫面之中。

### 運用色彩學

補色對與冷暖色並置,可以在畫面中帶出光線及活力。

### 勿忘動感

光線不斷變動;閃爍、明滅、突發。運用光線軌跡為畫面帶來動感。

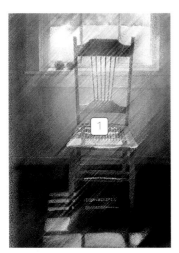

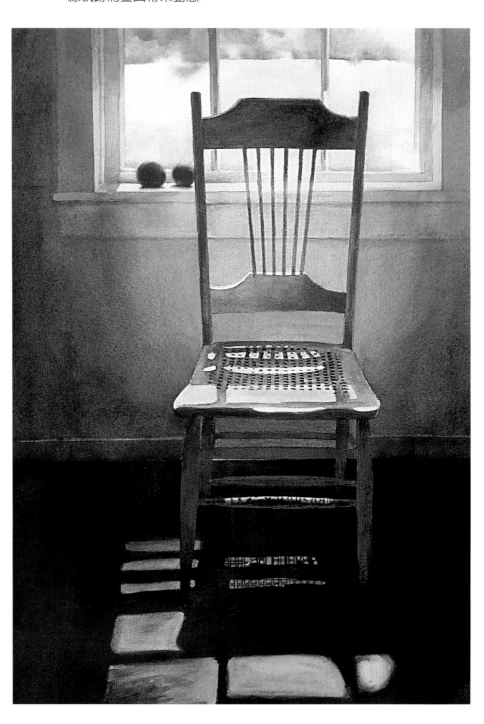

### 夏日 *JOAN ROTHEL*

這幅作品傳達最簡單的物體的特徵—木製椅及蘋果,喚起夏日時光。當然是由光線得知季節。**1.**溫暖黃色光線照在椅子上,顏色及調子產生金黃色、紅棕色及深赭色。**2.**落下的光線增加椅子邊緣線的變化,時而消失在背景陰影中,時而色淺清晰地出現在紫色暗面中。

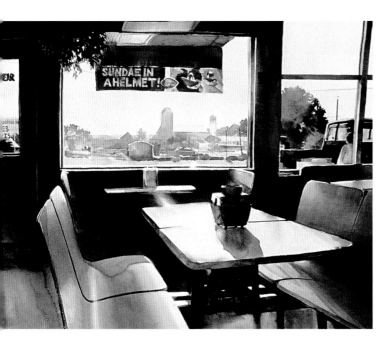

## 美國標記
*JAMES MC FAR LANE*

這是一幅水彩氣氛掌握完美的作品，可以令人立即感受到光線透過窗戶灑在光亮的餐桌表面。作品傳達出來的活力，全拜充分了解光線走向之賜。**1.**目光由左邊進入畫面，此處有一條垂直高光照亮這個區域。**2.**畫中部位，桌下高光引起觀者好奇的目光。**3.**接近右下的桌角，一抹光線照亮了深色區域。**4.**目光隨著發亮的桌面穿過窗戶直到遠方。

## 向楊柳致意 *MARTIN TAYLOR*

綜合運用透明水彩顏料及不透明顏料賦予畫面三度空間感。**1.**白雪運用水彩紙白色底色，接著在上面染上影子顏色。**2.**樹幹樹皮質感以乾擦之法完成。**3.**光線來自透明的藍色天空，漸層顏色更添畫面深度感。

**天堂鳥** *MARJORIE COLLINS*

在強烈的黑色背景襯托下，這朵三原色的醒目花
朵看似沐浴在日光中。近觀可見簡潔的調子與顏
色。留白的白色高光與後面的黑黑色取得平衡。

# 第1章

## 從頭開始

　　本章將探討如何觀察光線及明暗；從選擇主題，簡化成可描繪的對象及利用光與明暗的細微結構安排構圖，在事前速寫草圖準備工作中調整這些因素以利完成水彩作品。

　　學著以調子對比的角度觀察世界是能成功用水彩表達光線與明暗的第一步。觀察雖是重點，但是畫面安排—做出良好的取捨—卻是關鍵。簡化是必要的，去除不必要的細節，藝術家就能自由揮灑彩筆。

你希望人們看著你的畫時
專注在特別漂亮、感動你的部分。
你透過作品為生命下一個註解。

# 選擇主題

光線的表現是個大難題，正因如此，有時令人感到無能為力。最好的方式是先從描繪日常所見開始。不要外出找尋不停變動的主題，而應由可以長時間觀察的桌上靜物著手，從窗內往外看，街道、自家後院或更遠處。

任何主題都能入畫，重點乃在於，對畫題的詮釋力使人成為藝術家。引起人們留意原本不屑一顧的東西，或許能使人開始用不同的眼光看待它。

藝術家觀察事物的重點在於：想像當畫作完成時，人們會如何看自己的畫？你一定希望當人們看著你的畫時，能專注在特別漂亮、感動你的部分。因為你透過作品為生命下一個註解。

## 窗邊的座位

*BRYN CRAIG*

大多數的人都可以輕易地看到這樣的場景。這樣的主題，隨著日昇日落，一天之中的日照方向、強度及溫度，都會有極大的差異。觀察這幅畫中，光線在室內舞動形成的影子輪廓及在天藍色椅子上的光點。

## 城市花園 *RUTH BADERIAN*

以這個作品為例，長途跋涉找尋繪畫主題更顯多餘，城市中某個角落的花籃便是漂亮單純的畫題。神秘的光點在花上舞動，在溫暖的石造建築面上形成影子。縱使被帶入畫面中的只有少數的明亮光點，主題的豐富性也會倍增。

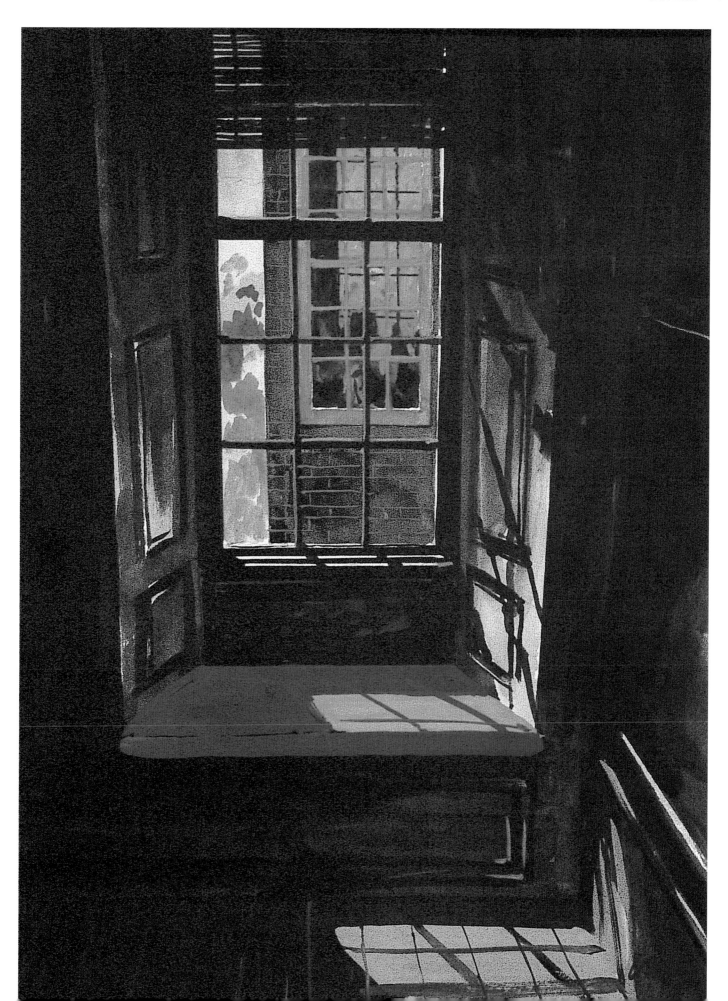

為培養自信心，先練習安排身邊的靜物構成簡單的構圖，然後以簡潔條線捕捉構圖。儘量簡潔並記錄觀察結果。在不同的光線狀態下研究同一個主題——一天之中的光線變化，如果在戶外作畫，那麼就觀察特定季節在鄉間的變化。有關光線的特性及方向與構圖的選擇，在稍後章節中會有更多更詳細的討論（見54頁）。

任何一類的圖片一如雜誌、網路上水渡假景點，或美術展覽DM都是靈感來源。但是就一位從事光線描寫的藝術家角度來看，注意光源及其對畫面氣氛的影響—光及顏色因冷暖對比而更活躍或柔和，光線中卻有更多微妙的中間調，是需要深入了解的。

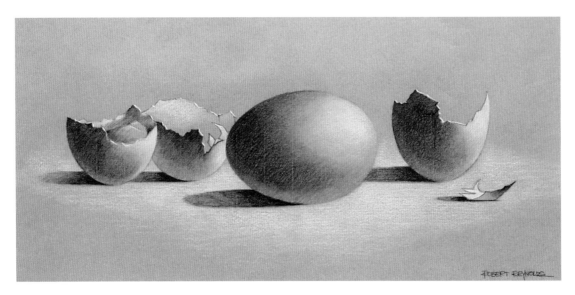

### 蛋殼

*ROBERT REYNOLDS*

如果想在家中找一個簡單卻具挑戰性的繪畫主題，一顆完整的雞蛋及破碎的蛋殼是非常理想的主題。這裏以黑色炭筆做明暗的探索再用白色粉蠟筆鉛筆提亮，藝術家所做的調子速寫，是完成一幅水彩畫前的準備工作。

### 西洋梨—看護者

*SUSANNA SPANN*

這類的靜物組合在一般家庭中並不易發現。因為藝術家是在有限的顏色範圍內，刻意地收集一些形狀不同及質感殊異的小物品。可以見到它們在溫暖日光下，帶著強烈的影子，整幅畫的效果令人神魂顛倒。

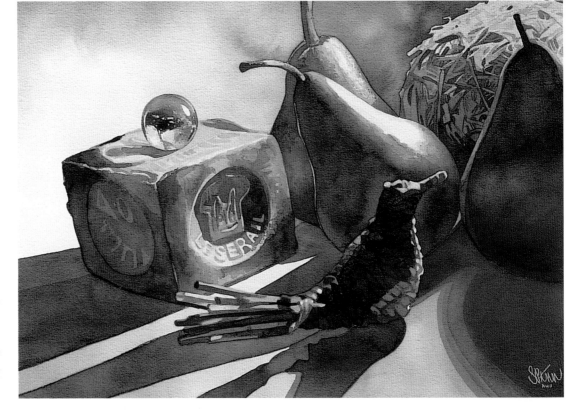

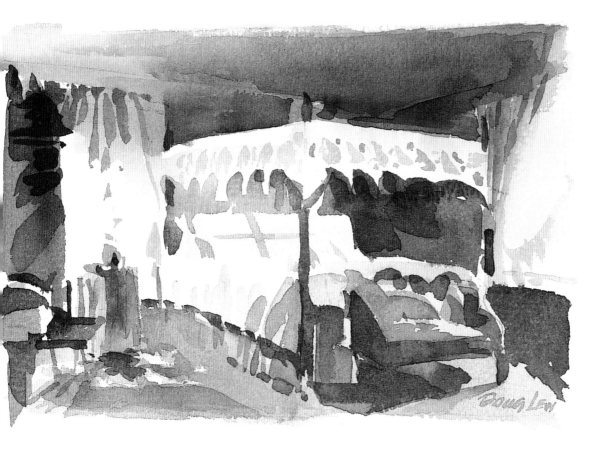

### 客房

*DOUG LEW*

藝術家簡單地使用一
些嚴謹的筆觸為這幅
充滿光線的室內空間
做了一幅優美的水彩
速寫。

### 速寫簿

在速寫本中記錄個人日常生
活的觀察。但是，別忘了你
是光線繪畫家，所以必須隨
時察覺光線的作用。用箭頭
標示光的方向及一天中的時
間。色樣可以提醒自己日後
希望使用的顏色。如果在速
寫本中有限的使用灰色蠟
筆畫中間調，而將黑色運
用在深色位置，你會覺得
簡化調子會比較單純。

記錄一日的時間

箭頭表示光線
落下的方向

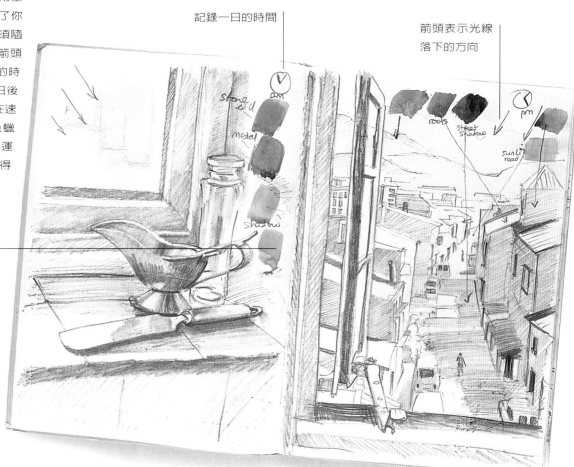

預定使用
的色樣

# 景物取捨

當藝術家觀察一個場景時,他們不會把眼見的所有景物都安排在畫面中。安排畫面的過程,不只是為了完成一幅畫,也因為畫面中沒有必要包含一切的小細節。例如,想要以大致的顏色描繪磚塊,目光就只會注意到整面牆,而不是每塊磚。

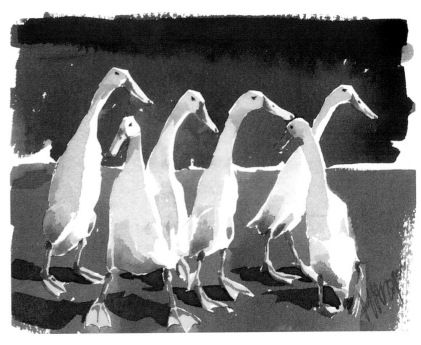

### 印度跑者

*MARY ANN ROGERS*

這些鴨子因為少數顏色及調子而顯得活潑生動。藝術家已經刪減許多漸層調子,而以少數調子構成整個畫面。即使不是很清楚地被描繪出來,觀者依然可以想像鴨身的羽狀質感。

## 簡化調子範圍

同樣的安排過程也應用在光線及明暗上。並非每個無限的細微調子及顏色都應包含在水彩畫中。藝術家只需要編織出一個情節,帶著少數的結果讓觀者的想像力完成剩下的工作。需要做的是在畫面中做一些暗示性安排,這樣眼睛就可以讀到那些暗示了。所以就光線與明暗而言,必須簡化畫面中場景最亮及最暗的調子,再加上少數一些中間調。眼睛就會完成與其他調子的連結。

### 迦勒女士 *JEANNE DOBIE*

這幅畫重點在竹籃編者的臉及手部。因此,畫面其他東西都隱入背景中。由觀者後方投射出來的朦朧光線強化了前景的藤條,並因此營造出柔和的中間調顏色。

## 修改調子範圍

它看似是一個簡單的紅甜椒,但是別讓它的外表愚弄了。首先,藝術家簡化調子面積在淡淡的鉛筆速寫中試探調子的可能性。接著,用單線抓出調子位置。再用三個不同調子的水彩上色,保留白色做高光,就可使甜椒栩栩如生。

最佳的練習方式是利用照片，因為調子的部分已經簡化成白與黑。再利用黑白影印照片的方式使它更簡化。再以手繪方式複製成黑白影本，其間簡化調子範圍成為淡灰、深灰及黑白，再保留紙的白色底色。保留亮面的部分塗上一層極淡的灰色、然後再添加深灰色及黑色。

## 營造光線感及影子

你會發現要見到投射的影子，往往要有很強的光源。例如，畫一個立在桌上的杯子，卻沒有形成影子，常令人覺得不夠寫實。影子可以賦予畫面深度感，增添構圖趣味並且和高光形成對比。藝術常常必須在畫面中加入原本不存在的影子。在接下來的章節中，這個能力會變成你的第二項本能，但是若不願意在初學時就顯得太做作，就要確定繪畫時主題是在光線下，而且已形成明顯的影子。

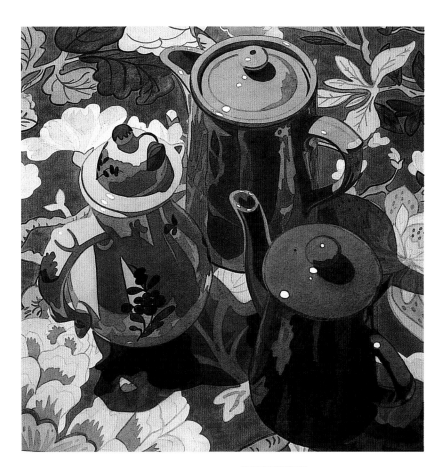

**三個咖啡壺** *MARJORIE COLLINS*
有時候因為畫面中光線太微弱，影子顯得模糊不清，所以藝術家必須強調增加繪畫性。這幅畫中因強烈清晰的光源所形成的影子，使咖啡壺外型更明確。這些深色影子增加了構圖趣味，並平衡了畫中高光的部分。

1 強烈人造光自右上方照射形成明顯的影子。注意影子形狀離開胡椒愈遠就愈微弱柔和。

2 以軟芯鉛筆做調子，速寫整理光線及明暗的變化結果，由亮至暗刪減成幾個簡單步驟。無論如何，因藝術家本人對甜椒的詮釋不同，胡椒形狀不同了，而紅甜椒的一些裂痕也被省去了。

3 單線勾勒出調子的區域。接著，除了亮面，整個甜椒上一層淺中間調顏色。要上色的部分先以水打濕，再接著混入灰色。

4 待第一層顏色乾後，再在次暗的位置加入次深的灰色。最後用黑色畫最深的影子。簡單、分明的層次完全抓住這個紅甜椒的神韻。觀者只須看一眼，就能從這簡單的層次中獲得足夠訊息。

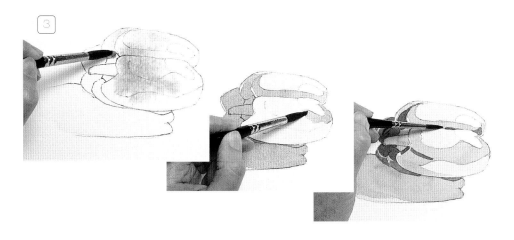

## 質感與高光

整個世界是由具立體感的東西所組成的，立體的物體透過明暗關係表達。光線被吸收或反射的方式，可讓幫助我們更加理解物體的表面質感——這是藝術家讓觀者瞭解被描繪對象的線索。假設光線照在一個騎馬的人身上，它會反射出堅硬、光亮類似皮質馬鞍的表面，以及金屬馬蹬，而馬身上的毯子及騎師霧面的衣服則不反光。由此而觀之，光亮物體表面會產生亮且銳利的亮點，而在柔和無光澤的物體表面，則產生較柔和的光點。

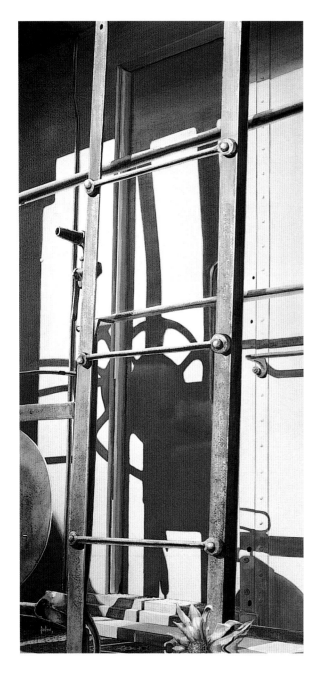

### 質感描寫

這個範例中有三個質感非常不同的靜物：一個表面柔軟帶有絨毛的桃子；一個看似堅硬但是有柔和反光的石榴；最後是一塊表面光滑但具有不規則樹紋的木頭。因為光線對物體表面產生的作用而分辨出彼此間細微的質感差異，而每一質感則需不同的技巧來描繪。

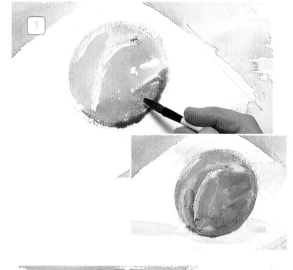

1 快速地染出桃子底色；利用粗糙的紙面產生破碎的毛邊。然後在絨毛覆蓋的桃子表面，加入半透明的白色不透明顏料。

2 石榴的形狀及質感使人對它的顏色及調子產生塊狀的聯想。最好的表達方式是用扁筆。冷藍色背景切進石榴周圍銳利的邊緣線。

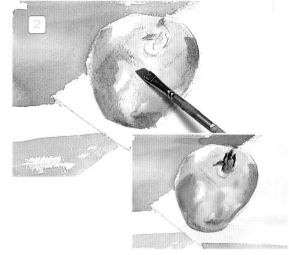

3 至於這一塊漂流木，先加影子，接著上木頭顏色。最後一層的深藍灰色以乾擦筆觸作畫，這樣才容易表現漂流木的質感。

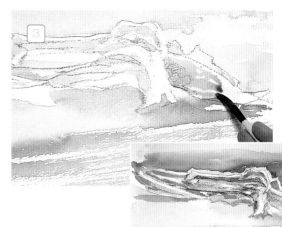

### 員工專用車廂 *MARY LOU FERBERT*

線條堅硬的鐵架結構融合鐵架形成的影子，讓壓縮的空間產生一種近乎抽象的構圖。因為這樣的構圖方式，畫家為觀者製造了一個視覺謎題，鼓勵觀者沿著鐵架線條來回探尋，藉此找出畫面中的繪畫主題。

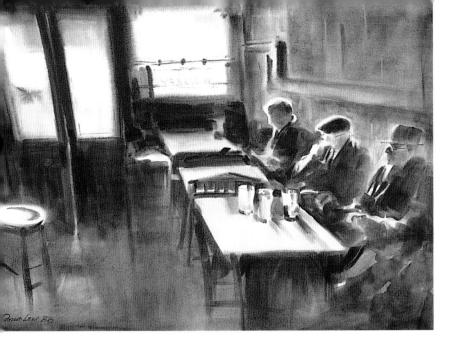

**來三杯啤酒** *DOUG LEW*

坐在一個由人造光源照亮的幽閉空間，如果沒有窗外照射進來的光線，這三個人早就隱入幽暗的背景中了。注意飲酒者面部表情及衣飾細節已經不見，只見光暈在本範例中，是保留紙的白色底色產生的外輪廓線。

## 以光線作畫

畫面中的光線感，與畫中物體的輪廓清晰度及細節無太大關係。在光線不佳的狀態下，外輪廓及人物都會隱入背景之中。光線充足的情況下亦然，太強烈的光線反而使顏色因曝光而消失不見。而亮面及深色影子的細節則模糊不清。例如，一片樹林前的一匹白馬就清晰可見，而一匹深色的馬就可能隱入調子接近的背景中。

藝術家必須瞭解這些是作畫過程的一部份。一匹深色的馬會消失在陰暗背景中，觀者也不易察覺。為了修正這樣的問題，自然就會勾出深色馬匹的外輪廓線，但是這樣做卻顯得多餘而且效果不盡自然。利用光線強化畫題不清晰的輪廓，是最好的解決方法。以黑色馬匹為例，馬臀也許少了反光的曲線，但是卻可以自行加出受光面，如此一來，馬匹就不會消失在背景中了。唯一要做的只是在背景與黑色馬匹的兩個色塊間留下紙的色澤。如此觀者自然能夠分辨，而對一個藝術家而言，不需依賴描繪輪廓線便能解決問題。

### 調子調整

這個範例中，藝術家利用照片做為作畫的開始。她的速寫試探不同的光源選擇——其中有許多細節要考慮，例如，如何傳神地表達吉他手融入深色背景的手部及處理畫面曝光過度的方法。

一個浪漫的畫題，光線應求柔和而且造型應溫和不僵硬。

**1** 照片中，吉他手前面的光線及額頭反光來自照相機的閃光燈。

**2** 由於光自左上方照射下來，可以見到後腦勺向著深色背景。不管光線如何，這表示吉他及吉他手的上衣調子相似，所以一條較淺的光面帶就被用來區分它們。

**3** 現在注意到到吉他手姿勢雖然不變，但是光線卻由其後方的窗戶照進來。同樣的發現讓觀者對這樣的構圖有一些瞭解。以調子來區分，畫面可分成三個部分，其中背光中清晰可見的頭部、身體側面、吉他曲線及明暗分明的手指頭，是形成畫面生命力的重要形狀。

頭緣溶入深色背景中

保留照片有趣的部分

複雜的背景分散造形的張力。

物應予以刪除　　光源來自正面

光源來自後方

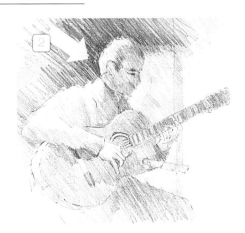

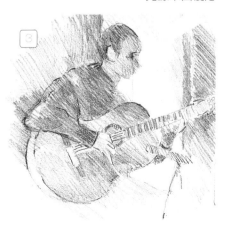

具方向性的陰影
到焦點光的路徑
動感及光線舞動

# 以光線與明暗構圖

藝術家花在構思及草圖上的時間,與完成一幅作品的時間一樣多。直到他們開始提筆作畫前,許多時間是花在尋找可能的最佳構圖上。

在光線及明暗變化中,畫家要深思熟慮的是什麼呢?首先,構圖的許多實際結構可以藉著連結、統一畫中許多物體的亮暗色塊,形成具有節奏的圖形。就像移動靜物中的蘋果和桃子的時候,影子及光點就是完整構圖的一部份。如果你正在戶外寫生,那麼你就必須隨時調整位置,直到找到理想的角度及正確的光線為止;一幅畫的氣氛也可能因為光線及明暗效果而改變。畫面依所選擇的顏色及色彩濃度,可仿造春天清爽明亮的顏色,或是使用相反的色彩─如灰暗光線與晦澀的顏色,這類的做法多半被歸類為憂鬱的想法。

**漢斯灘嶼海灘** *ALAN OLIVER*

這幅看似毫無章法的水彩速寫,其實藝術家動筆作畫前已先仔細思考過畫面構圖。視線先被引導到光線充足的金色區域,緊接著被暖粉紅色及紅色引領到畫面遠方。四周的冷色系框住中間的光線焦點。同樣的作法以一種非常細膩的方式,在上方天空的顏色及雲朵造形中重覆被使用。

## 構圖中的光線及明暗

藉著改變構圖中光源的位置,畫面結構及氣氛也隨之改變。這個範例將示範如何利用影子,連結畫面中不同的景物形成具節奏感的畫面。此外,光線的強度及狀態也會影響畫面的動態。

1 在低角度、受光均勻狀態下所安排的靜物缺乏深度感,形成一種具裝飾性、近乎平面設計的圖形。

2 光線由左下方照射,水壺及餐刀投射出吸引人的影子,而花瓶的影子連結水壺形成一個焦點。

3 這次,明亮的光線從花瓶右後方較低的角度照射。所形成的光線及影子圖案營造出動感及活力。

## 以影子構圖

在構圖中，影子對畫面中許多不同的元素有極大的連結力量。桌面上為數不多的靜物可以藉由其所形成的影子相互連結，而將視線引導到靜物間。此外，觀者目光因光線被鎖定而在畫面中悠遊。試著使用不同強度及狀態的人造光源照射靜物，並改變光線角度及與靜物的距離。將其試驗結果拍照或速寫下來，並且記錄不同光線的安排結果。從形成的影子形狀中，可預見光源及光線內含的方向線足以改變構圖焦點。

在戶外寫生時，太陽的位置雖無法更動，但是畫面視點可以改變，外出作畫的時間可自行決定。一個日照位置低且強的夏日逆光光線，會使一個普通的樹林看起來極具有戲劇性。這個構圖可見影子急遽的向觀者延伸至前景中，樹下形成的深色色面引導視線移至畫面深處。

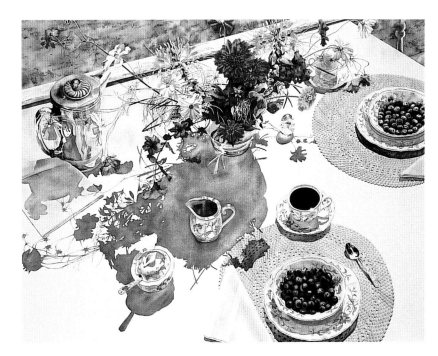

**藍莓、大麗花**

*WILLIAM C. WRIGHT*

藝術家在構圖時有許多選擇。這幅晚夏的藍莓及咖啡盛宴，所選擇的俯視角度對構圖中無相互關係的個別靜物，如咖啡杯、藍莓盤及其他靜物有極大的影響。這些不同性質的靜物藉著桌上形成的影子及亮點而相互輝映。

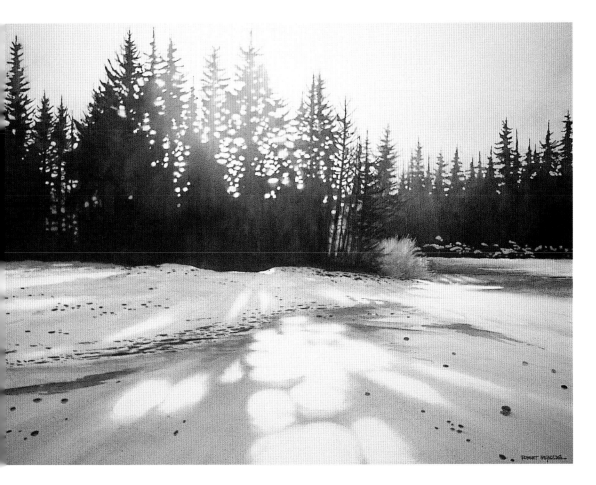

**冬日**

*ROBERT REYNOLDS*

漸漸西沈的冬日從樹後方透出餘暉，在雪地上拖出一條條光影交織的長長影子。這些具方向性的亮暗點引導眼睛進入畫面的空間中。

## 運用光線統一畫面

光源色──如夏天傍晚的金黃色──有助於整合畫面中獨立鬆散的部分。要使畫面統一，最簡單的方式就是在作畫前先將整個畫面染一層淡淡的底色，如此一來，影子及淺色的高光部位顏色就統一了。通常光線統一以天空的顏色為始，但是在畫室內場景預先染上一層底色亦，可達到相同的效果。

## 以光營造動感

在構思畫面時，不妨思考如何在畫面中應用光線帶出動感。一個事先安排經由光線組成的路徑可以穿越畫面，引導眼睛探索畫面空間，造成流動感。由畫面左緣開始欣賞，這是西方人進入畫面空間的慣用角度，接著視覺被帶領到中間的寬拱形直到右上方的另一個拱形為止，然後再回到畫面中。

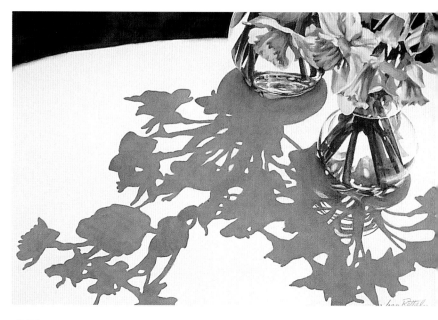

**桌面**　*JOAN ROTHELL*

在這個例子中，影子成為作品的主題。曾經是最引人注目的瓶花，因為裁切反而成了在背景中的配角。

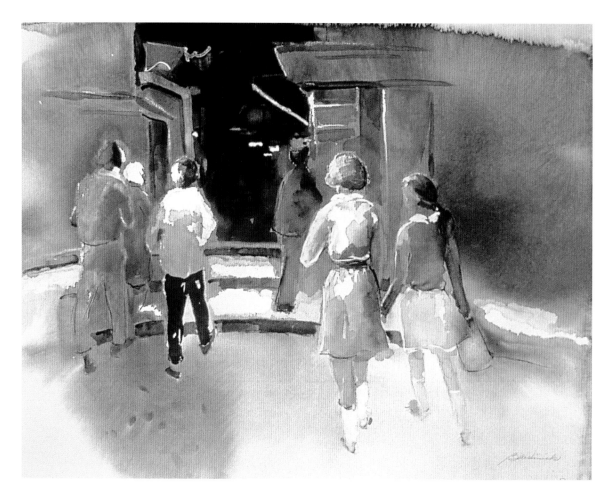

### Concento VII

*BERNYCE ALBERT WINICK*

精心安置的光點，引導眼睛由畫緣進入畫面後方的空虛處，引導過程中串起畫面人物。在這樣的安排方式之下，構圖得到充分利用，也為畫面帶來動感。

**傍晚，通往儲藏室的小徑** *PETER KELLY*

模糊夏陽的最後餘暉消失在地平線下。為了整合淺金色天空及天空下深色風景，可以試著在開始作畫前，先將天空顏色帶到下方風景中。這一層底色在往後作畫過程中依然隱約可見，具有統一畫面的效果。

## 形成焦點

畫面中焦點的形成可以藉由方向線、一抹光線、亮光或深色影子等不同的技巧操控目光遊走畫面。整個畫面中精心安排的高光位置，或一抹影子會使目光在畫中不同的部份中移動，並且在不知不覺的狀態下，留意事先安排的目光焦點。

## 掌握氣氛

光線的屬性-如強度與顏色-有助於畫面氣氛的掌握。仔細看看Edward Hopper畫作中那股令人感到不安的日常生活，如1925年的作品鐵道旁的屋子。就像其他的作品一樣，畫面中散發一股強烈、冷酷而不太自然的黃色光線。這樣的光線屬性，看起來像是暴風雨前的寧靜，畫面中充滿了緊張不安。你也許注意到光線會隨著天氣及季節而不同-利用自然光的優點來表達畫面的氣氛。

**精靈森林之光** *ROBERT REYNOLDS*

當你佇立看著一個畫面，目光就忍不住會往畫面中搜尋，最後停留在目光被吸引的部分，接著迫不及待地搜索畫面中其他部分。這幅作品中，一抹光線穿過枝葉，在樹幹上形成一個惹人注目光的焦點。然後，就像在迷宮中一樣，視線沿著每個不同的樹枝探索出口，再沿著斷斷續續的光線，或像深色樹幹的視覺誘導線回到畫面中。

減少畫面成基本組合
建立固有色的調子
發掘光及明暗

# 明度

要成為一個讓畫面充滿光線的水彩藝術家，最重要的是學著讓自己看起來與這一類的畫家無異。這不代表你必須開始戴貝雷帽及罩衫、騎腳踏車！而是學著以明度的觀念看世界，如同世界是以亮暗間的明度拼湊而成，而非由物體的輪廓線框出來的，而物體皆具有固有色。看著窗外，可以看見到一面牆、一棵樹、一座護欄及一條路──所見所聞都可以用線條勾勒出來。但是，光的水彩畫家卻見到整個構圖中更複雜、但卻又彼此連結的亮暗面，以觀察亮面與影子間中間調的角度觀看世界，忽略物體的外輪廓線。

## 固有色

一個物體的固有色就是其所具有的實際顏色，如紅色蕃茄、棕色狐狸。固有色與其他固有色並置時會產生明度差異。在這張照片中，一隻中間色調的棕色狐狸徘徊在同是中間調的棕綠色草叢中，背景是調子稍深的綠樹。建立起這些物件的基本調子是釐清複雜的畫面中調子關係之第一步驟。

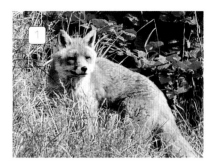

1 紅棕色的狐狸向前突出，看起來調子似乎比草叢的冷綠色還高。

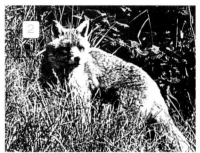

2 只要有一張黑白照片，所有的調子問題，即可迎刃而解。黑白照片中狐狸棕色皮毛的調子與草地調子相近。眼睛半瞇、看似模糊的照片可以使相近的調子更易分辨。

3 勾勒狐狸輪廓線及背景。

4 現在用一枝炭精筆，省略光線及暗色，直接塗上物體固有色的調子。

## 固有色

試著以物體固有色觀察周遭的環境。從雜誌找一張或是自己拍的照片──最好是光線強烈、清晰、物體形狀簡單。接著只用線條複製照片中的景物。再用炭精筆以物體固有色做明暗，中間調的紅磚屋，調子稍深的綠樹葉及調子更深的樹幹。

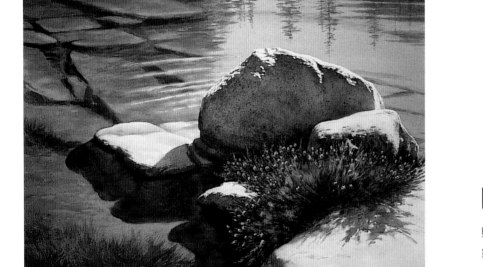

**夏季繁花** *ROBERT REYNOLDS*
開始動筆作畫之前，藝術家以精細的調子速寫試探光線及明暗的面積。最困難的部分是大石頭上方的高光，背對著水面上一抹反光。畫面上方顯示，石頭後面反光的調子較暗，切入石頭上方以水彩紙面留白形成的高光。

## 明度

再次從頭開始。這次,以光的藝術家的角度觀察相同的照片。將照片中的景物減少為以調子形狀組成的拼圖——影子最深的區塊、高光及上述明暗間的調子。有些藝術家發現,將照片上下顛倒會更易於分辨明暗區塊,主要的是因為景物的輪廓線不再成為干擾。從屋簷下的影子或樹下這一類調子最深的區域下筆,再加入中間調;留下白色紙底當作最淺的調子,不要陷入細節的描寫中,儘量保持愈簡單愈好。

**訣竅**:眼睛半開或斜看。這樣有助於明度判斷及細節的省略。如果剛好有近視;將眼睛拿下來也有相同的效果。

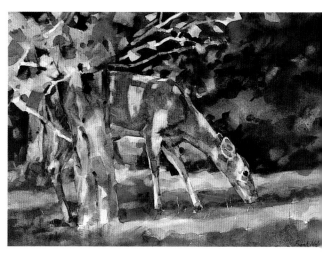

**中午小點** *FRANK NOFER*

鹿隻融入背景的保護色可以使牠們免於遭受獵食的危險,藝術家也希望將這樣的明暗關係傳達給觀者。在光影下,整幅畫猶如顏色與調子組合而成的拼圖,很不容易看清輪廓線。鹿身的固有色成了明暗條紋,因此輪廓線便時而清晰、時而模糊地消失在背景中。

## 底稿

目前作畫的方向是朝著動筆前的底圖做準備。檢視完成的速寫。最終完成的作品就是從這些速寫中得到的組合想法。過程中會注意到每個個體的輪廓,尤其固有色,但是也繪畫光影及明暗區塊。從速寫繪製過程中得到一些想法,一個有用的底稿是能夠在構圖中勾勒出描繪重點,然後加劃分高光及影子的範圍線。

大多數的水彩畫家會輕輕地打上底稿,通常用很淺的炭精筆以不傷害紙面為原則,或打上一層水彩後,使底稿依然隱約可見。底稿可以是非常複雜,是集大量事前準備工作的結果,或者相反的,是非常快速的寫生作品,純粹做為參考之用。

## 看見光及明暗

要捉住一個繪畫主題的光影及明暗變化,需要一種全然客觀角度。一張照片或影印的圖片,將它上下顛倒,處理起來就可以得心應手。透過這一類的方法,可以分辨亮暗區塊而不被景物的外形所干擾——如這個例子中的狐狸外形。

1 將狐狸照片上下顛倒,然後仔細研究光線及明暗區塊的位置。

2 捨輪廓線,改用明暗調子來找出明暗形狀。這個例子中,深色背景烘托出狐狸的耳朵。這個明暗關係與準備用水彩上色畫狐狸耳朵的方式很接近。其中的微小差異是,與其先畫狐狸耳朵、再處理背景,你應該先描繪背景以其明暗對比襯托出狐狸。

3 注意:藝術家由於具有多年經驗,他特別增加了背景的明度變化,使狐狸背部的邊緣線更為有趣而不致生硬。

4 現在可以打明暗色塊底稿,以便作為上色參考。由於這是所有草圖的結晶,還是儘量讓它保持簡單。它組合了輪廓線,特別是狐狸的部分(當然作畫前後都可以擦掉),高光及影子的範圍。

**訣竅**:影印會使明暗調子範圍縮小,明暗差更大。更易於找到畫中最亮和最暗的部分。

# 畫前準備

水彩畫要確實掌握光線與明暗，事先需要詳細的計畫。每個藝術家都有屬於自己的準備方式。有些藝術家甚至花上幾個月的時間預備。更有部分藝術家認為，從事前準備工作獲得的樂趣，遠比作畫本身來得更多。這裏可以看到四位藝術家第一手的預備流程。

## 排列組合方式

Marjorie Collin 的精描風格，逼真得令人不禁想碰觸畫中的靜物。本書106～109頁有這位藝術家如何應用技法完成此幅作品的完整示範。在開始之前，這位女藝術家仔細考慮所有可能的選擇。讀者可試著以藝術家的角度，看看這組稱為「生活猶如鮮美櫻桃」的靜物，有哪些可能的排列組合。

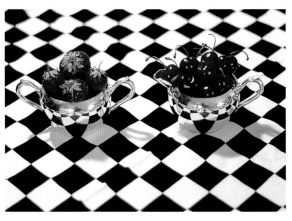

### 簡化構圖

這裏有不少選擇，可以讓兩組水果都入畫，也可以只選一組入畫。觀察中可以發現銀質奶油罐上的倒影才是這幅畫的主要趣味。

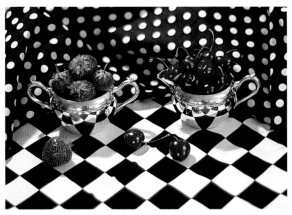

### 視覺錯覺

藝術家在背景中加入有圓點的波希米亞背景布，試著分散方格桌布與散落的水果。銀壺中的水果在背景襯托下消失。

### 彎曲的倒影

這是另一種構圖創意，櫻桃被方格布巾包圍著。桌布的同心圓彎曲地反射在銀質容器上，具有吸引人的效果。然而此款構圖並不適合單一靜物。

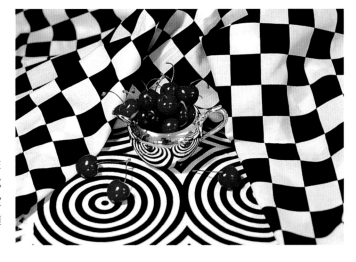

### 最後決定

盛裝的奶油壺是構圖中最有力之處，令人忍不住多看銀壺一眼。在此，背景的方格布對畫面形成干擾，而前一款構圖的單純性效果較佳。藝術家的決定是結合兩種構圖的優點。在本書第106頁可看到準備充分的素描底稿。

## 掌握調子

清晨、冰冷的晨光自左上方照射在前景牆上、形成對比，並沿著牆面投射出陰影。首先將彩色照片以黑白方式列印出來，觀察整個畫面的調子分佈。接著藝術家Julia Rowntree在畫面安排不同顏色及小幅的彩色速寫。接著，畫幾張草圖以決定技巧及筆觸，再以細部彩色速寫找出各種不同可能性。最後的完成作品稱做乾石牆。

### 彩色照片

彩色照片—是藝術家著手的起點。整個畫面給人油綠綠的感覺。藝術家仍依稀記得拍照當日，草地上點綴著黃花。讀者需要仔細觀察才看的到，這些顏色需要被帶到畫面中。風景畫可以大約分成三個部分—前景石牆及雜草；中景草地及農田及背景的山嶽。

### 調子的調整

黑白照片可以看出畫面需要更多的光線感並製造深度感。這些變化在單色速寫中可以看到深度的變化，遠景調子單調、中灰調做中景，而最暗與最亮的調子則在前景。下筆畫之前，以留白膠保留遠方石牆的亮面。

### 佈色

試用不同的顏色—調和不同的天藍、焦茶、鈷黃及生赭。藝術家用小張彩色速寫測試顏色的組合。

### 技巧擇用

不同的作畫技巧之所以被發展出來，都是為了測試不同的效果—找一枝筆毛良好完整的筆勾勒前景石頭的光影圖案；用鉛筆及水彩筆做更平面的筆觸；以牙刷灑點製作前景質感；再以信用卡沾顏料刮出斷續的線條做為雜草。

### 高明度

以同一場景設定較高的明度並用更多的顏色做速寫，即意謂著畫出更飽和的顏色及更強烈的對比。然而其結果與原本的想法差距太大，因此畫家決定放棄高明度的表現方式。

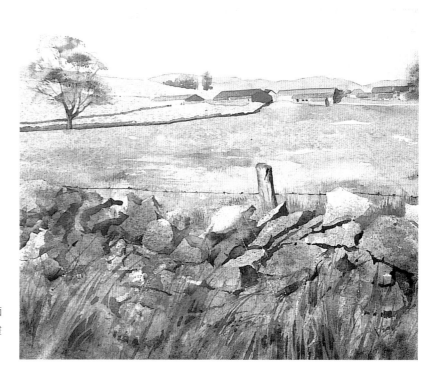

### 完成作品

鄉村的柔和調子籠罩整個畫面，而前面較強的對比與較飽和的顏色更增添了畫面光線感。

## 取捨過程

藝術家 Glynis Baarnes Mellish 在這個示範中,列印兩張女孩人像做為開始;她喜歡其中一張的女孩姿勢,而喜歡另一張的光影效果。不同角度的主題使你可以有所取捨,有經驗的 Glynis 以類似的方式重製許多人像作品,她的畫前準備工作迅速而不拖泥帶水。試探人像角度後,她直接畫出底稿,快速完成調子底色。本書第74至77頁有另一個以同樣女模特兒為題的示範作品,也是由 Glynis 所作。

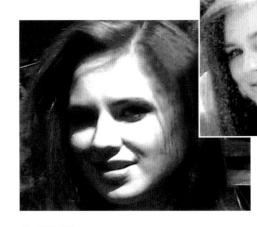

### 收集資料

選定的姿態(圖中)必須與具光線效果的照片(左圖)互用,照片中光線來自上方往左斜照。採用姿態的照片提供模特兒的概括特徵,而她的面部細節如嘴唇顏色,則可以從另一張照片找到。注意,失焦的照片像素可以找到一些陰影顏色混合的蛛絲馬跡。

### 底稿

水彩人像的底稿是很重要的;人像比例要正確,因為水彩這個畫材不如其它畫材容易令人信服。底稿宜輕要避免干擾亮面顏色。保持筆調輕鬆。紙面如果留下鉛筆線就會擦不掉,往後會影響上色品質。

### 底色

先用暗紅及土黃上色染出基本臉形,嚴格來說雖不是準備工作的一部份,卻與調子速寫相當,亮面部分已先標示保留水彩紙白色底色。

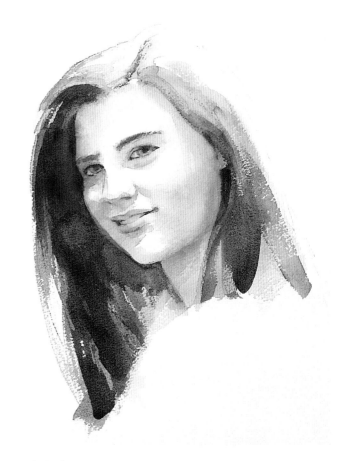

### 最後潤飾 *GLYNIS BARNES-MELLISH*

年輕女孩臉上的光影效果,包含臉頰上頭髮形成的陰影,取自頭部傾斜的照片,並很有技巧地結合失焦的照片。

## 構思及準備

Adelene Fletcher擅長在畫面中製造光線感並不是靠運氣得來，而是透過大量畫前準備與慎思的結果。這幅牡丹花（名為桃紅之美）在本書畫第98至101頁可以看到全程的示範，開始時藝術家以兩張照片作參考，其中一張參考花形，另一張則參考花色。藝術家希望花瓣在沈浸漫散的光線之中，所以她改變調子分佈，以黑、白速寫試探調子分佈及對比強弱。接著她又考慮透過光影圖案掌握畫面力量及動態。最後，她再做色溫分佈圖，計畫冷暖色區域位置來為畫面增添額外力量。

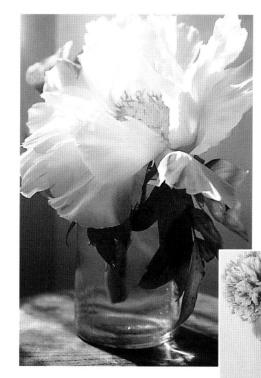

### 起始點

基本資料來自這兩張照片——花形來自白牡丹，花色來自紅牡丹。如你所見，照片的資料預見了可能的構圖方式。

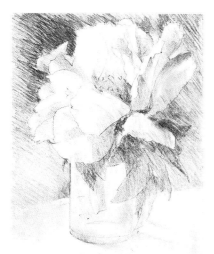

### 對比表現光線

決定利用最深的顏色在背景凸顯花瓣上純淨透明的光線。為與深色取得平衡，並保持花朵最主要的張力，花朵下半調子放淡。花朵內的對比以提高色彩彩度，而非增加調子變化的方式帶出亮面。

### 光線與動線

為了使光線在畫面中流動，藝術家引導光線軌跡穿過畫面。令觀者的目光不由自主的跟隨預定的動線流轉，在高光中跳動。這些高光在照片中早已隱約可見，但是經過加工，這些高光動線就更明顯了。

### 色溫分佈圖

將冷色區域與溫色區域位置對調，可為畫面注入活力。你會注意到花瓣中有暖、冷色調，同樣地應用色溫的分佈方式，也在部分溫暖色彩分佈或偏冷的背景中。在速寫上試探完成（W=暖；C=冷）在作畫進行中可做為作畫參考。現在翻開第90至101頁查看作畫過程。

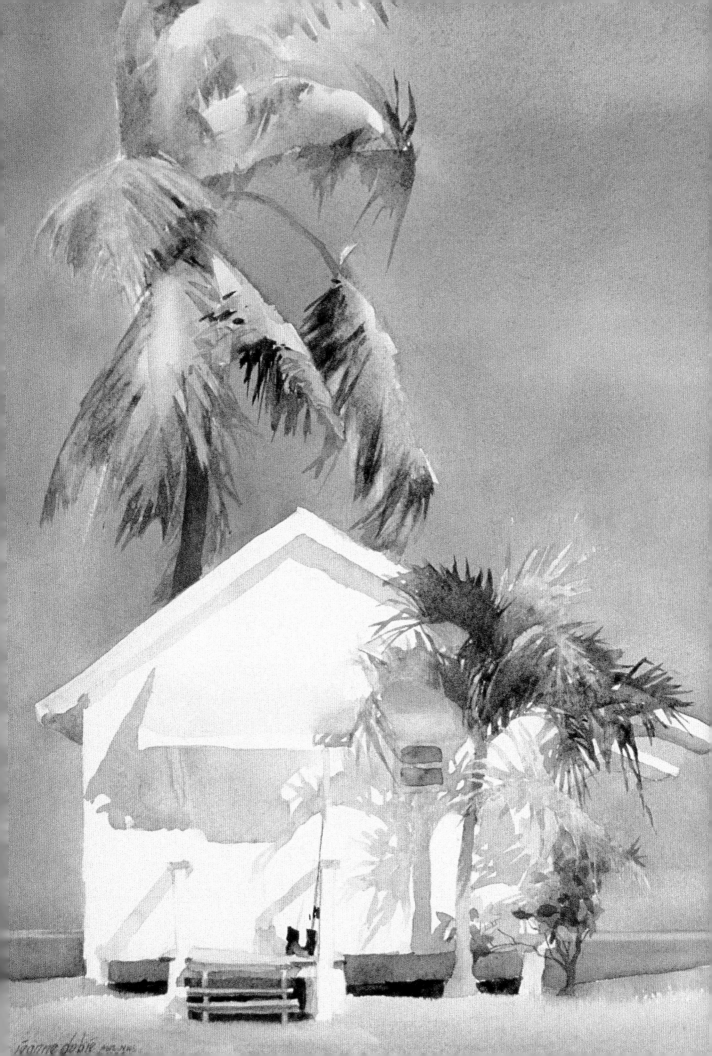

# 第2章

# 表現光線與明暗的技巧

就像上一章所說的，用水彩描繪光線及明暗需要事前計畫。有些畫家將這個過程視為畫作靈感的來源。在開始動筆作畫前，計畫好如何開始一幅新作品是非常重要的。首先是底稿，畫面中需要強調的部分都要被標示出來。然後是如何建立顏色及影子區塊的想法。此時瞭解水彩特性及運用水彩變得很重要。本章中將要介紹一些對充分表現自然光源、人造光線及明暗的技法。

就像所有的繪畫一樣，經驗累積是沒有捷徑的。但卻可以輕鬆自在地進行學習與練習。色彩遊戲不會浪費時間，反而令人覺得輕鬆有趣。試著混合不同的顏色，然後觀察它們如何流動。再查看水分多寡造成的影響。試試乾筆及水分極多的畫法；乾中濕、濕中乾；輕快的畫法；點描；海綿作畫。留意顏料乾時的變化，甚至調子。

即使你認為技術足以完全掌握水彩特性，水彩還是常讓人出乎意料之外，水彩「無公式可循」的特性應被視為一種助力，它迫使你預先思考下一步，重新評估後再重組。當顏色混合結果出現非預期的顆粒效果，要記錄下顏色的組合公式，這樣就可以再次使用相同的組合。作畫應是一種輕鬆的經驗，但是水彩畫卻能讓你的創造力不斷受到考驗。

# 從天空表達光線

描繪天空或氣氛，是光影畫家最可能開始的地方。的確，天空需要特別的處理，因為它是光線的來源；它是能量及光的泉源。當然，光線來自太陽，太陽四周的天空也較亮。但是天空充滿微小的粒子，反射光線並夾帶著來自太陽的光線，自然景物便沐浴在這樣的氣氛之中。

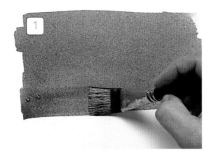

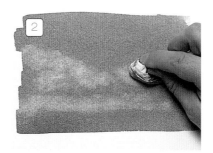

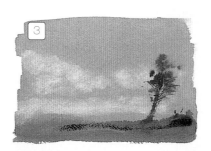

## 簡單底色配合吸出雲朵

準備好開始作畫了嗎？準備一枝好的水彩筆及許多顏料。這個範例中，藝術家用一枝平筆及混合稀薄的鈷藍及靛青。為了使天空顏色顯得濃烈，顏色是直接塗在紙上的，紙張並沒有先以水打濕。

1 扁筆沾滿顏料，然後從紙上方，橫塗過紙面。如果畫筆上的顏料稀薄了，再快速地沾滿顏料。重複上色的步驟，微微連接上一筆的顏料，這樣兩筆顏色即可很自然地溶在一起。

2 趁顏料還濕，用一張面紙吸出毛絨絨的雲朵。如果顏色乾得太快，用噴霧器噴一點水 (澆花用的噴霧器)，確定所選顏色染色力有限，否則你會發現顏色吸不掉。

3 風景的部分是趁天空還濕時加上去的，所以邊緣都融入天空及地面。顏色乾了以後，會發現顏色褪色不少。

## 水彩層次

水彩表現天空的效果令人無法挑剔，因為水彩自然地傳達描繪對象優美、發亮的層次，白紙反射層層的透明顏料。簡單的層次—平塗、漸層及重疊—神奇地變出天氣的陰晴，日落或暴風。

## 上色

上色要成功，需要一張品質好的水彩紙，因為它能夠承受許多水分及顏料，紙面也不會產生縐摺。水彩紙應先鋪平，再以紙膠帶固定在畫板上，這使畫紙比較容易處理很濕及流動的顏料。顏料要調得比想像中所需還多，上色到一半還要再調一次顏色，是非常惱人的事。調色需要一只瓶子或小碗，用乾淨的水在裏面混色 (需要兩個瓶子，一只洗筆，另一只混色)。準備好了嗎？拿起畫筆吧！一枝品質良好的大圓筆最好用，因為含水量大，個人也見過油漆工一尺長的刷子，海綿效果也不錯。如果有必要，最後一筆顏色可以稍微覆蓋前一筆的顏色。

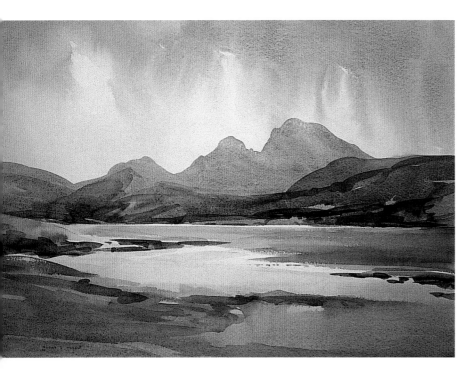

## 斯開島—從斯蘭濱湖遠眺貝力門山　*AUBREY R. PHILLIPS*

大雨迫近這個湖。形成斷續的藍色雲雨區，灰黃色滲入雨區微微可見並融合在一起，讓顏料在紙上流動。注意如何藉由處理白色紙張的方法，表現出畫面高光。

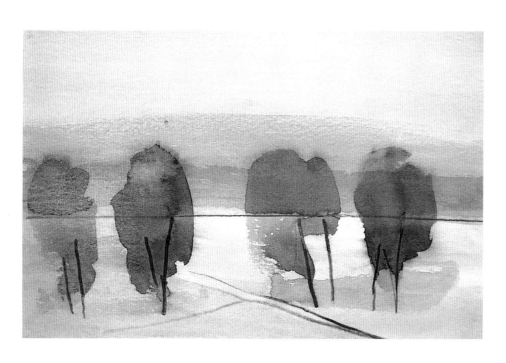

**樹叢**

*DAVID HOLMES*

幾筆簡單的顏料色面組合瞬間捕捉早晨濕冷的光線。重疊在水彩上的淡淡的鉛筆線條，凸顯出紙面粗糙質感，但卻柔和了天空之間的不同色塊。

紙張固定在畫板上，可以輕易調整作畫角度，使顏色整齊地向下流。上色時，別太在意每一層顏色的樣子，因為它們乾燥度都不同；等乾燥之後，需要一點時間才能判斷顏料褪色的樣子。如果顏色乾了以後，顯得不夠濃，唯一能做的就是再疊上另一層顏色。

## 重疊法—補色

你也許看過一些水彩作品透出令人難以置信的光線感。可以簡單地先打上一層淡淡的透明顏料，然後疊上另一層顏色，製造出這種特殊的光線感。不過在疊上第二層顏色之前，底色要完全乾透。如果可以利用煉金術的補色，這兩層顏色的鮮明度就可以倍增。天空的顏色、冷黃色及藍色—或暖橘色及用來重疊的鮮紫色，都能產生令人感到驚訝的效果。試試屬於你自己的配色方式，看看混色效果如何。

**顏色重疊**

這個示範先以乾中濕技法直接上第一層顏色，趁濕，再以濕中濕技法疊第二層顏色，使顏色更易溶合。如果先等第一層顏色乾之後再疊第二層，會有截然不同的效果。

1 整張紙染上一層鎘黃色，然後加上第二層的永久鮮紫帶一點靛青。這兩個顏色幾乎是補色，所以混合之後充滿力量。別太在意顏色混合後的不均勻感。

2 手指包一張面紙，吸出月亮形狀。

3 用面紙拉出水面月亮反光的正確形狀。

4 用較深的鮮紫及靛青混合，以乾筆畫出水平線週邊，水面上的倒影。

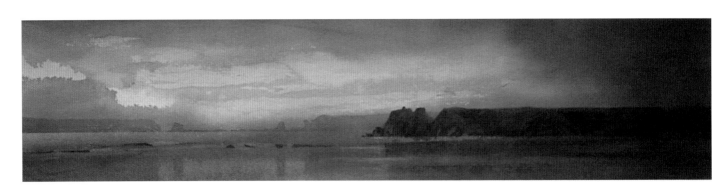

**南海灘**  *NAOMI TYDEMAN*

這幅作品充分展現不同的優美層次所重疊出來的
暴風雨的天空：濕中濕技法表現畫面右邊深色柔
和的層次，濕中乾技法表現左邊生硬的雲朵。

**遠離荷克特路**  *MARTIN TAYLOR*

為了捕捉明亮的冬日，藝術家先染上一層淺色的
冷黃色然後待乾。然後在黃色底上疊上一層藍色
漸層，越接近水平線越淡。漸層的上色方式可以
模擬出天空下方射出光線的效果。

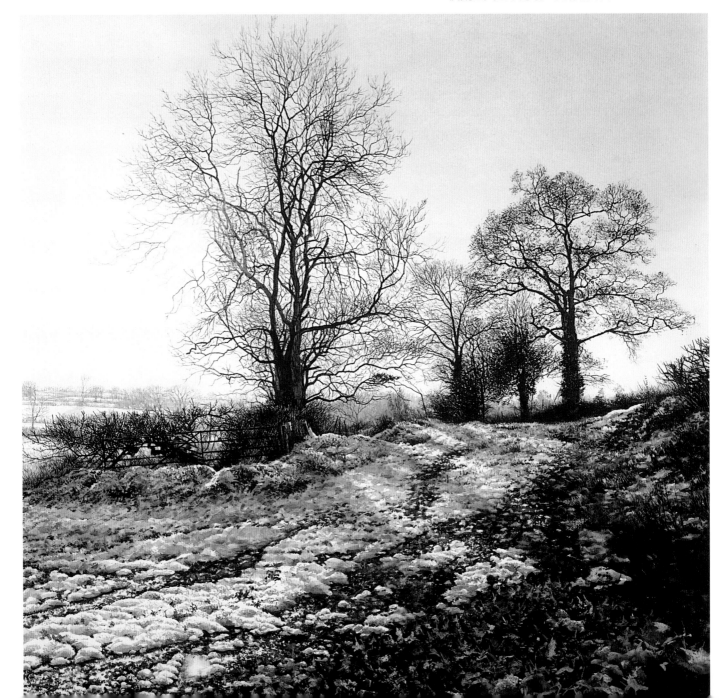

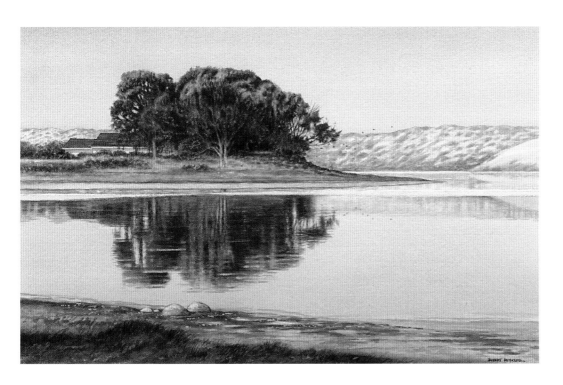

**岸邊反光**

*ROBERT REYNOLDS*

完美的藍色天空與水平線上的粉紅色交錯形成漸層色。水平線上的淺冷色調在畫面中製造出一種深遠後退的感覺。

## 待底色全乾

水彩畫家可以花很長的時間待顏色慢慢地乾。但是還有其他方式可以打發待乾的時間，如一次同時畫好幾張畫。如果在室內作畫，可以用吹風機使畫更快乾，但是不要太接近畫面或將吹風機溫度設定過高。戶外作畫有足夠時間做更多的嘗試。天氣濕冷日子作畫也許需要一些打發時間的方法，因為天氣潮濕畫面或許要極長的時間才會乾。等待的時間也許令人感到不耐煩。但是，一個天氣炎熱的酷夏具備相同的挑戰性，或許你已發現混合了份量很多的顏料，卻發現顏色依然乾得很快，而形成不均勻的層次。這些挑戰迫使你作畫時更快速而準確。

## 漸層上色法—空氣透視法

熟悉平塗的上色方法後，可以試試漸層上色—從上往下漸漸變淡，直到水平線的位置，這是大自然中常見的現象：天空上方顏色較深，愈接近水平線顏色愈淡，是因為空氣透視所致，風景中常見到這樣的效果；所以，用同樣的原理畫天空，就可以表現出水平深遠的感覺。如果在風景下畫出相同的效果，天空及地面水平線就會相交，便不會有天空出現在地面之前的問題。

### 淡層上色

淡層上色法，顏色濃度會愈來愈淡。先調好顏色，然後將水彩筆沾清水，每畫完一筆之後，重新沾顏料。

1 繼續加入更多水，直到畫面底部的天藍色被稀釋得極淡為止。如果底部不夠淡，可以在畫面中加更多水，或用水彩筆吸掉一些顏色。

2 這裏使用永久鮮紫及靛青混合，同時以乾筆畫海景。

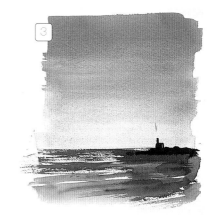

3 水平線的淺色天空模擬空氣透視法，讓天空保持在風景後方。

## 濕染

天空少見單一顏色，而描繪日落豐富的顏色層次的最佳方式是用一枝大號的筆，在天空的位置打上一層清水，然後從紙上方染入混合的藍色，並在左下方加上一條條的黃色及紅色。大膽一點；這樣的混色效果在剛開始時也許令人感到不妥，且顏色看起來也許太過鮮豔誇張。可將畫板斜放，使顏色相互流動或是用一枝乾淨的筆將過多的顏料吸乾，水分乾了之後，顏色就會自然而然地融合在一起。無論如何，如果作畫過程中你發現顏色可能太過濃烈，用一枝筆毛柔軟的水彩筆輕輕吸掉顏色，然後再重新混色。

### 燈塔 *JAMES HARVEY TAYLOR*

天空可見豐富的顏色層次—藍、紅及黃色不規則地以斜條狀混合在濕畫紙上直到紙底。燈塔及海岸線由上至下半部是以濕中乾技法疊上去的。

## 多色混色

日落的鎘紅、鎘橘、永久鮮紫及靛青色都混入仍濕的鎘黃色中，讓它們相互流動。

**1** 趁黃色底色仍濕，輕輕加入紅色及橘色。如果顏色流動方向不是你想要的，用一枝擠乾的筆將顏色吸起來。你也可以藉由傾斜畫板不同的方向來控制顏色的融合。

**2** 現在加入混合靛青的永久鮮紫。用筆尖加入上述飽和顏色並用寬筆觸混合紙上顏色，在紙底部染出一層雲的層次。

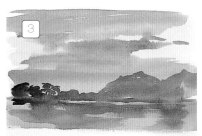

**3** 用吹風機將顏色吹乾，顏色就不會溶合太多。但是小心不要吹動顏色，用手擋在吹風機與畫紙之中。地面部分是後來才以濕中乾方式加上的。

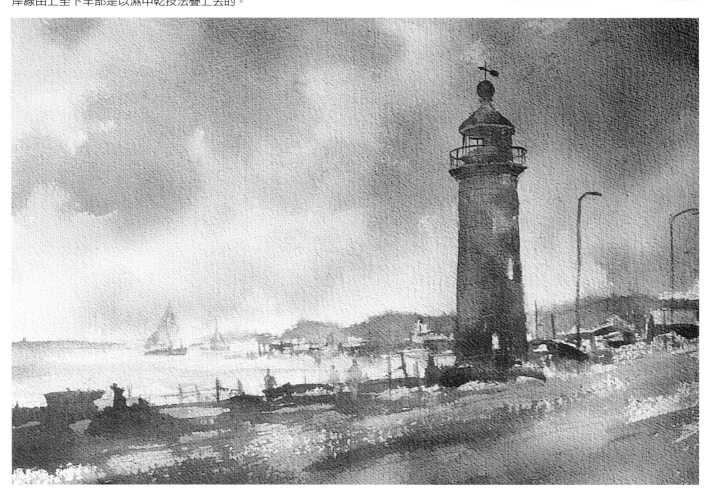

## 威尼斯之霧
*PETER KELLY*

這個朦朧的早晨天空是由許多變化微妙的層次重疊而成的。顏色乾後，以乾筆刷出質感粗糙的區域。太陽及其周圍的日暈可用筆沾清水洗去，再以濕中乾加技法畫太陽。

## 倫敦 *DOUG LEW*

雖然這幅作品是以濕中濕法，以達到朦朧光線所形成柔和景物邊線的，但是作畫前紙上已經先打了一層底色，並待乾。接下來，藝術家才開始打濕如橋樑的部分，這樣的方式能更有效地達到需要的結果。為了延長乾燥時間，讓自己有更充分的作畫時間，可以在水中加入延長劑。

## 風景底色

風景亮面中帶有天空的色光將統一天空及地面色彩。這個方法，尤其是當接近水平線的天空仍然很亮時──如早晨或近傍晚時，是非常好用的。天空的調子是第一層底色時，被襯托的風景部分會顯得比較深。

### 傍晚遠洋
*ROBERT TILLING*

為了表現落日餘暉，大膽且顏色豐富的底色已先用濕中濕方式染出一層底色。在顏色全乾之前，水面反光是以刀片刮出來的。

# 捕捉光線

表現繪畫中焦點光線的真正藝術之處，在於
表現對比的部分—亮及陰影區域。高光與陰
影同樣重要。如同上述章節所提及，高光受
到光線強弱、光源顏色及受光物體本身材質
所影響。強烈光線形成銳利白色高光；較柔
和而散漫的光線則產生邊線柔和的亮面。例
如，毛茸茸的反光，就比光亮的車身的反光
更加柔和—即使兩者都處於相同的朦朧光線
狀態下。

究竟該如何表現出這些差異呢？光線的照射
感只要一點點暗示，就足以令人聯想到日光
或檯燈的感覺。但是就水彩來說，高光部分

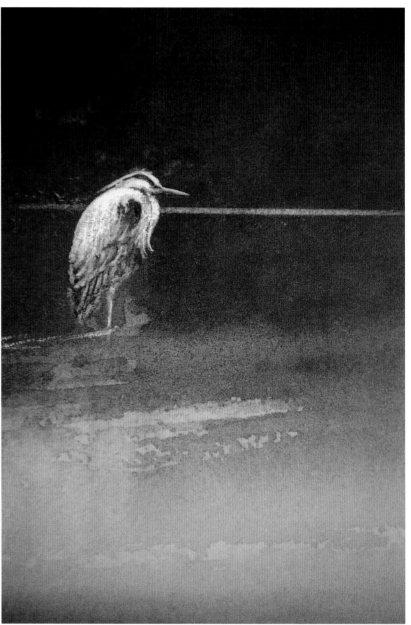

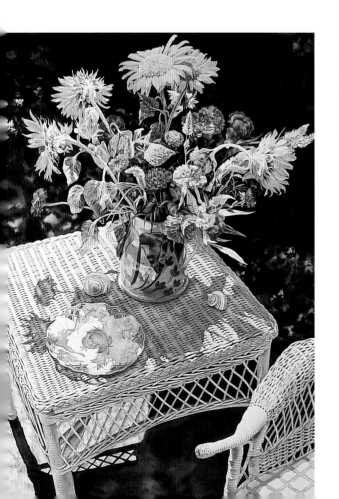

的描繪卻不像作畫前計畫時那麼簡單。高光
的部分必須事先保留並隔離出來，留白效果
要看起來像是一氣呵成的，這個部分通常要
花費更多心思。

### 蒼鷺

*NAOMI TYDEMAN*

遠方幽暗，受光的蒼
鷺羽毛更顯邊緣柔
和。在這個範例中，
耐擦洗的紙張上的高
光是以刀片刮出的。
若為了更柔和的效
果，試著用邊緣破掉
的舊信用卡刮出高
光。

### 裘安的花束及藤桌    WILLIAM C. WRIGHT

這幅作品的明暗對比極大，最暗的深色區域及近
乎全白的光線營造出一種莫名的興奮感。在注目
的焦點及強光中，強調部分是在較銳利的邊緣線
上，但是在花束中也有銳利程度不同的高光。

## 遮蓋液

光線的強弱對物體亮面部分有直接影響。強烈的光線產生銳利高光。要畫出界線分明或一抹光線的效果，可能非常不容易，不過，遮蓋液可解決所有的問題。這個神奇的液體是用在高光的位置；遮蓋液乾得非常快，畫在高光的位置，可以保留紙張的白色部分。雖然此法被一些藝術家譏諷為欺騙人的手段，但它可以做出一些優美的效果，確實值得試用。如果你是那種作畫不拘小節、希望在白色高光部分也能大筆揮灑的人，遮蓋液絕對適用。

在完成主題的黑白調子底稿後，高光部分也勾出範圍之後，就可以用遮蓋液保留這些最亮的部分。遮蓋液是一種像橡膠一樣的液體，不太容易處理且容易破壞水彩筆。預留一枝舊的筆專門用來使用遮蓋液，就不必擔心是否需要清洗。遮蓋液乾時會有點發黃，所以需要清除時（最好是以軟橡皮來做），會見到最亮部分是全然的白色紙是有點嚇人。大多數的作品留白的高光部分都需要再進一步處理降低明度。

### 尖峰時刻

*JEANNE DOBIÉ*

很難想像若不使用遮蓋液，那要如何俐落地處理繩索？細線部分，用一枝沾遮蓋液的筆及尺輔助畫線。當遮蓋液除去之後，如果畫出來的線顯得太僵硬，輕輕地用一枝濕的水彩筆及吸水面紙柔化線條。

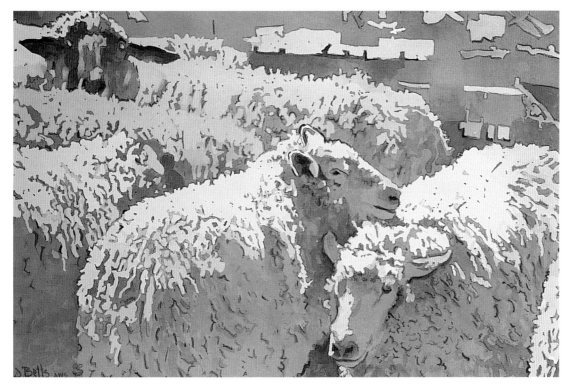

### 舒適的避難處

*JUDI BETTS*

誇張的光線圖案傳達出熾熱感。綿羊身上邊緣銳利的高光及背景抽象形狀是以遮蓋液事先保留下來的。

### 切出

邊緣清晰的高光可以深色切出形狀。如果亮面部分面積很大時，這是比較容易的方法，如前景中的一棵樹，而遮蓋液則用在小斑點的日光。你也許是從無底色的白紙開始作畫，再加入中間調，然後再沿著樹幹背景切入深色陰影，留下白色樹緣。這個方法通常是以濕中乾完成，如此就會產生硬邊效果。

### 邊緣柔和的高光

柔和的光線產生邊緣柔和的高光。濕中濕技法是表現邊緣柔和高光最好的方法，作法是在第一層底色稍乾時加入顏色，但是還能與新帶入的顏色相溶。

**盛開的山茱萸** *JOAN ROTHEL*

這是一個光線及明暗的生動研究，由左至右的光跡生動得幾乎可以觸手可及。只要柔和自然的花朵陰影做出之後，暗色背景就可以濕中乾技法切入，畫出花瓣外緣銳利的邊緣及高光，遮蓋用來保留桌布的外型。

**舞動光影** *JOAN ROTHEL*

這幅吸引人的作品，光彩在荷葉上跳動，結合荷葉陰影及水面反光，構成一幅近乎抽象的光影作品。荷葉上柔和的高光是用多層的水彩小心圍繞出來的。為了保持高光的朦朧感，可用一枝濕的水彩筆清洗高光邊緣，再以吸水面紙吸去顏料。水面較亮的反光使人看得更深入。

## 祖母半開的門

*RUTH BADERIAN*

柵欄及門的銳利邊緣與柔和的花叢形成了對比,高光部分也有同樣的效果。以濕中濕技法染出背景花朵的溫和對比,等顏料乾之後,再用一枝乾淨的濕筆將高光部分洗亮,接著以吸水面紙將顏料吸掉。

## 吸出顏色

邊緣柔和的高光可以藉由柔和的面紙或具吸水性的布料,揉成適當大小的形狀吸亮較深的顏色。這個方法需要很熟練的技巧,才能不在紙面上留下水漬。部分染色性強的顏料,不易吸去,所以這部分最好是在作畫前經過充分試驗。太銳利的邊緣可以用面紙即刻吸去。萬一乾了,也可以用一枝乾淨的筆,輕輕地洗去顏色,再以面紙吸掉。

## 點描法

使用很乾的顏料及短促的筆觸,是點描法上色的方法。此法常用來模擬柔和的高光,例如毛髮等。可重疊第一層顏色或與前一顏色混合。

**曲徑** *NAOMI TYDEMAN*

包含點描法在內的乾擦技法,是表現這幅充滿光斑的鄉村小徑的技法。粗糙路面的柔和高光與樹叢的銳利邊緣在其中形成對比。

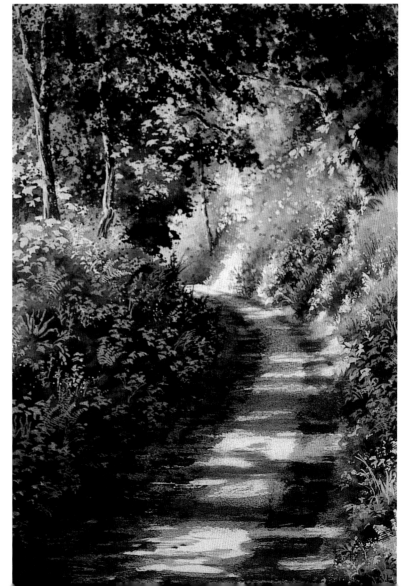

## 表現人造光源的技法

人們常認為人造光刺眼而難以接受，但是現今有很多種燈可模擬出不同的燈光效果，例如俗稱的日光燈就是模擬日光的效果。你希望畫面達成怎樣的效果，就該選擇適當的人造光源。投射燈會產生光柱，而一般漫射燈泡則是照射範圍平均、平淡。

人造光源照亮主題有其好處。首先是，畫面光源的強度及顏色都不會改變，這一點是日光辦不到的。光源單純來自燈光、火柴或蠟燭時，愈接近它們，對比及高光就愈強。這類圓形光源常隨著暗面變動方向，所以圓形光最外面的範圍常漸變成黑色。

試著以不同角度照射同一組靜物；強度不變的光線可以讓你仔細研究高光變化。強烈的直射光，就如同聚光燈一樣，可營造出一種舞台效果。如果有一個表面平坦的東西擋在聚光燈中，你會發現平坦的表面會形成一個調子豐富的有趣圓形。

### 2號生產線
*MARY LOU FERBERT*

這個戲劇性的主題在開始作畫之前，就花了很多心思進行計畫。在這個幽暗的室內，鑄造爐的黃色光照亮了周圍的人與物。高光銳利，光源以濕中乾技法完成。離光源愈遠的物體，其邊緣愈柔和，此部份則以濕中濕技法處理。

### 布納林蔭大道
*BYRN CRAIG*

看看這幅畫中不同的人造光源。之所以選擇下圖餐廳裏的這種光源是因為它散發出一種溫暖的感覺。濕中濕的顏色及紙上表現光線感的筆觸，引發人們內心的溫暖感。相反的，樓上窗戶的燈光則透出一股冷清的氣氛。

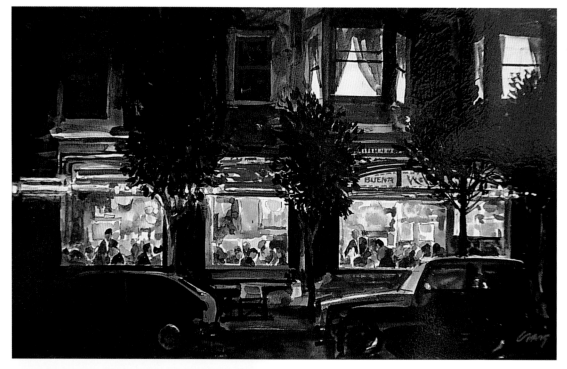

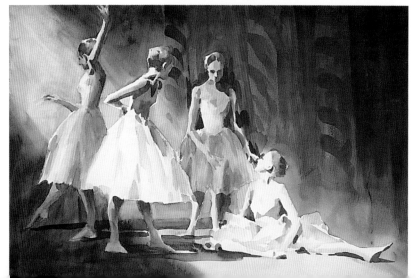

### 隊形排演 *DOUG LEW*

聚光燈的燈光掃過舞台上的排演舞群，形成一道強烈到幾乎可觸摸得到的光線。高光顯得強烈明亮，舞者是由畫家採用背景中影子的顏色、以乾中濕技法切入舞者外型而完成。注意，受光最強烈處的細節消失了，但是依然可見微小的調子變化。

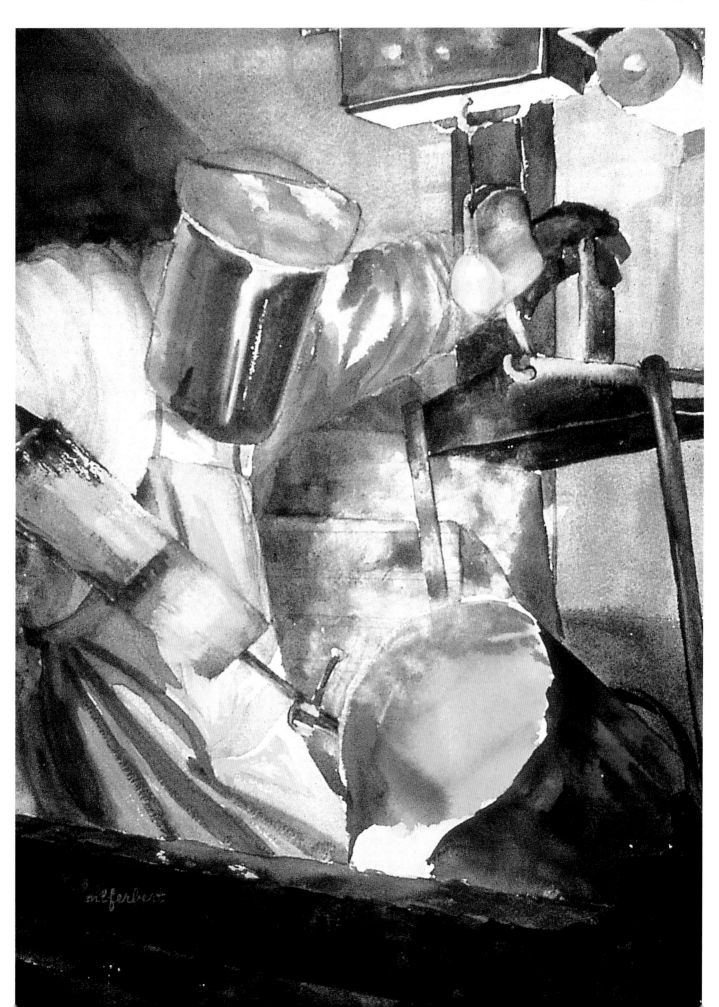

## 床上的辛蒂 *DOUG LEW*

床邊檯燈照亮這個室內場景，燈的強度使它照射的東西細節都不見了。圓弧光線內漸層調子被小心翼翼地控制著。整幅作品都以小的乾擦筆觸來柔和高光邊緣，例如，床緣及被子等。

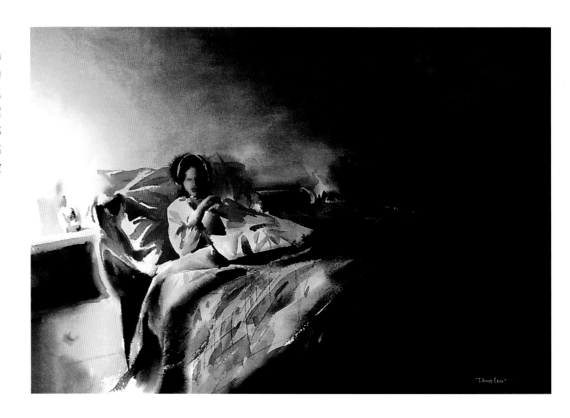

## 用刀片處理暗面

許多以室內為主題的作品，專注在室內一個發光的黑暗角落。意思是說，光源中心的亮光較銳利，中心外圍則變得柔和。如果要在一個已經上暗色調底色的地方做出高光，可用刀片刮出白色高光。這不是一個最終的解決辦法，因為此法有一種平面的效果，比較適合單獨使用。在暗面以此方式做處理時，要確定畫紙已經全乾，否則會破壞紙面，倘若看到像是被鑿出而非刮出來的痕跡，其效果就適得其反了！其他近似的工具所做出的高光效果也不同。試試看塑膠類──如信用卡一角，就非常適合用於表現柔和的部分。

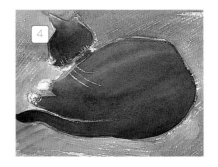

## 不透明色

一幅快完成的畫可使用不透明顏色──處理高光部分。以此法處理，應該避免高光顏色太白太厚。光用純不透明顏色覆蓋力強，待顏色被底色吸收之後，以面紙吸取一些顏料使它平順溶入畫面中。不透明顏料的特性與大多數的水彩都不同，需要更多的練習。

如何適切地表現變化細微的高光或質感呢？

### 刮除

貓鬚及貓身上的高光都在陰暗的角落中，最好是以刀片刮出。使用此法的紙質必須牢固一點。刮亮前，最好事先建立有深度的調子底色。

1　背景先以濃度不同的青綠、鎘紅及黃赭打底。貓身則以背景色調紺青塗滿。

2　乾後，貓身再以黑色疊上一層黑色調。這一層顏色要帶到貓身邊緣，並加入一點光線。

3　再以刀片，斜斜地刮出白色貓鬚及貓身及尾巴的白線。

4　在背部刮出的直線可以增加動感及光線感。

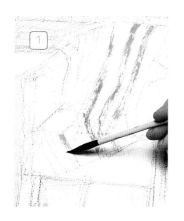
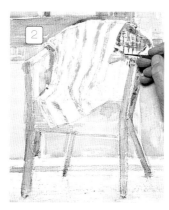
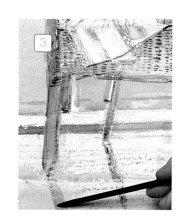
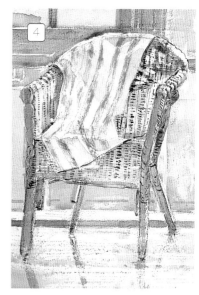

## 乾筆用法

乾筆的用途很多—表現質感、製造破碎的顏色或是表現柔和的外輪廓線,都可以在畫面中帶出光線感。這個作品中的藤椅就是最好的說明。使用乾擦法時,顏料切忌太稀薄,水彩筆在沾顏料前,要先稍微擠乾。

1 椅背上的毛巾先以乾筆處理。紅色條紋的筆觸因為紙張的粗糙的表面而產生毛茸茸的質感。

2 為了描寫藤織的椅子,小心地在底色上加出水平乾擦的筆觸,表現椅子的構造。

3 由椅子投射出來劃過地板的柔和水平線影子,不單使用乾擦技法完成,更以白臘在地板畫出條線。

4 這些不同的乾擦方式在畫面中製造出一種光線洋溢的感覺。高光部分整合了形狀、椅子及毛巾的質感和發光的地板表面。

## 乾筆

若不投入時間心力,似乎很難充分表現這類的高光。試試利用乾筆在一層薄薄的底色上乾擦出顏色,或直接在紙上擦出顏色。若是使用粗目紙,筆毛就容易分叉,使紙面更易透出光線。使用較不透明的顏料做乾擦—如鎘紅而非暗紅—可以增加深度感。此法也可用在表現柔和的邊緣線,如某物的毛邊及有柔和邊緣的大面積高光。

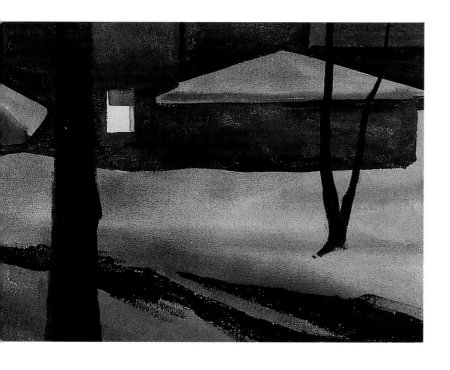

**紺青** *FRITZI MORRISON*
來自窗內的奇異黃色燈光使畫面氣氛更加古怪。整張紙都打上一層稀薄的淺黃色,白雪部分則可以隱約看到黃底色,最重要的部分是雪上透出的高光白點。這些高光在暗色前景中是以刀片刮出來的。

# 描繪陰影

陰影通常被認為是作品中負面的部分──陰暗而無趣，但是這並非必然的結果。看看莫內畫中雪景的影子部分，明亮的紫色影子中帶有些許焦橘色。在任何一幅作品中都不難發現：藝術家花了相同的心思處理影子。

自然光產生自然的影子，缺乏影子的作品看起來沒有深度與立體感。影子賦予物體形狀，使它與其他物體產生關係。描繪一個場景時，首先決定光源照射方向──或在側面、或前或後，甚至任何角度。深受光源方向影響的影子，必須在整個畫面中保持一貫。

**調子**　從亮到暗的調子範圍，尤其是對比部分，是影響畫作的關鍵因素──也就是光的品質，特別是光線強度，如果光線很強，畫面可能涵蓋了調子最亮到最暗的範圍。但是這樣的一幅畫會顯得很生硬，其光線效果反倒不如對比較弱的畫面。較微弱朦朧的光線營造出較小的對比，也涵蓋較小的調子範圍，其中或許都接近亮部而非暗部。這個作品表現出從亮到暗的不同明暗程度。有時候可以刻意選擇某一範圍內的調子來表現特定的畫面氣氛，可能是以某個明度範圍來表達正常的狀態，或用強烈而不自然的對比表現超現實的感覺。

**陶工的工作室**　*NAOMI TYDEMAN*
朦朧的光線漫射在灰塵瀰漫的工作室，形成細節豐富的柔和影子──注意陶工的午餐及酒。畫面中的這個部分，調子對比較小，這裡的調子接近最亮的白色調，而暗色前景陰影中的架子則是朝著最暗的調子範圍改變。

**四個窗戶**
*CLAIRE SCHROEVEN VERBIEST*
明亮、溫暖的金色光投射出銳利的影子，特別地是在這棟建築物的平坦表面。但是調子對比並不強烈。洗淨的衣物反射出天空的藍色。

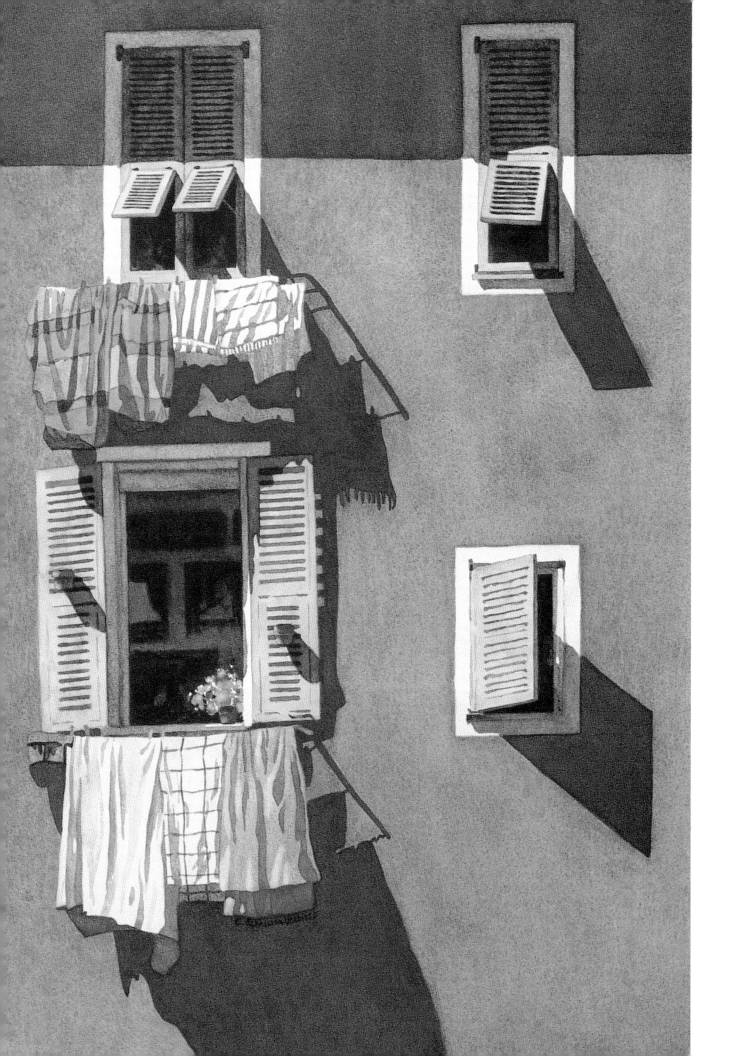

## 添色

光線的一些自然現象——不論是明亮、暗沉、朦朧或有色光，都會影響畫面中的影子。在戶外，光線在一天之中是瞬息萬變的，有時陽光在剎那間被雲遮掩，有時卻因隨風搖曳的樹而擾亂了光線。當然，這些變動因素在室內都可以得到控制。基本上，明亮的光線易生色深且銳利的影子，而朦朧的光線則生微弱、柔和的影子。濕的顏色加到乾的底色上，會產生清晰的邊緣線；而兩個濕潤的顏色相加，則產生柔和模糊的邊緣。濕中濕技法是比較難控制而且其混合結果也較不易預測。有一個解決的方法是：先染上數層顏色後，待乾；然後，用清水打在想要加深調子的區域，可以讓顏色以類似濕中濕的方式在底色上自然地融合。如果染色後邊緣線太僵硬，也可以用面紙吸掉部分顏色使它更柔和。

## 硬邊

影子的銳利形狀也可以被誇張出來，濕中乾的技法是讓顏料稍乾，再以面紙將影子的中間部份吸成柔和效果。顏料會開始沿邊緣開始乾燥，即便是影子已經定型。

## 添色步驟

為了確保影子顏色鮮明，最佳的混色方法是濕中濕，這樣顏料就可以在紙上融合。如果在一層已乾的顏色打上一層清水，再添入顏色，效果就會稍打折扣，但是透過此方式，卻更易掌控染色效果。

**1** 南瓜的黃色底色向下延伸到影子的反光中。更多飽和的黃色加在還濕的底色中，加深南瓜莖的周圍。

**2** 待黃色稍乾，趁影子部分顏色還濕，加入永久鮮紫，溶合黃色補色形成有色的中間調。

**3** 待第一層底色全乾後，在南瓜的影子部分打上清水，讓水分吸收後，以筆尖染入鮮紫色。

**4** 最後，以乾中濕方式在南瓜下緣加入更飽和的鮮紫色，使邊緣線更完整，並在南瓜蒂加入綠色。

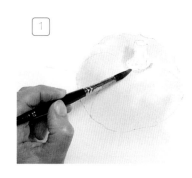

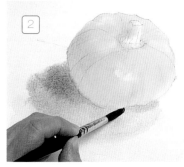

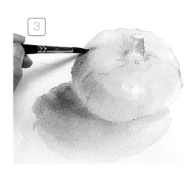

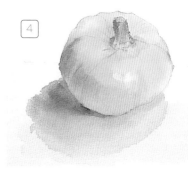

**倚窗女孩** *DOUG LEW*
女孩洋裝上的灰色調影子是以濕中乾技法小心地重疊、建立起來的。影子顏色邊緣因彼此重疊，顏色顯得更深、更銳利。此表現法在描繪洋裝的直線皺折時效果特佳。

## 影子顏色

影子並非永遠都是一成不變的黑色或了無生趣的灰色。它們由各種可想像到的顏色組成，例如，粉紅色光的顏色，及位於影子投射位置上的綠色草地。影子顏色包含投射影子物體本身所折射出來的光線（物體色的補色），以及天空的藍色。影子顏色越多，畫面就越生動。影子顏色並非一定要在調色盤裏調出來；藉由透明顏料彼此重疊的方式，如重疊法或是以濕中濕技法，在影子中添入顏色，使顏色彼此交融形成自然的混色效果。

當然，畫面中影子與顏色強度不會完全相同。例如，一個酷熱的夏天，你畫一位身著白衣、頭戴草帽、坐在草堆中折疊椅上的女人，這些東西形成的影子應該都不相同。草帽會在帽緣投射出含天空暖藍色的影子以及草帽本身的顏色，而白色衣服則會反射來自──藍天及地面草地的綠色，至於折疊椅則形成較深的影子，其顏色則受到綠色草地及天空的藍色影響。

**道地義大利風** *NANCY BALDRICA*

畫面中的鮮明紫色影子與左邊的金黃色光形成對比。影子烘托的梨子皮有反射白衣服的紅及紫色光；這些透明的顏色是以濕中濕技法染出的。

**巴哈馬母親**

*RUTH BADERIAN*

仔細觀察表現影子及白色部分微妙的冷暖色調，藍色、粉紅色及極淺的黃色系，畫面令人感受到炎熱的熱帶氣候，卻不見常有的蔚藍天空及強烈日照下形成的黑色沈重影子。這些酷熱感因完美的影子顏色而逐漸成形。

### 晾衣的行列 *PETER KELLY*

一個原本了無生趣的屋頂，藉著破色的技法重獲生機。透明的調子及鮮明的底色是以濕中濕技法混出的，而大膽的顏色及相混的顏色則以濕中乾技法揮灑而出。

## 破色

利用破色技巧，引進微妙的補色，可使枯燥乏味的區域更有趣。以噴灑方式或點描的方式作畫。先打上一層底色，底色可能是純土黃或暗紅色。然後再灑上冷色系的藍色及綠色，使顏色顯現出來，同時也能看見底色。

### 中間色力量

如果畫面中的陰影部分直接使用灰色或黑色做為主色，畫面就必須花費更多心思處理，才能產生力量與光線感。所以如何混出這些中間色是極其重要的，最好能以濕中濕方式在紙上讓顏色兩兩相混，如此一來，顏色就可以保持鮮明，其餘就讓視覺自然產生相混作用。

## 有色灰色系

中間調子中可見的灰色及中間色，可用偏向特定色的方式混和出來，如──粉紅色、黃色或綠色。可以先用已經調好的派尼灰加上一點焦赭開始（見下列混色效果）。或者，試著用補色相混的方式調出灰色，綠調紅或黃調紫。紅棕色的岱赭及土黃色非常適用這種方式。將中間色朝某一個顏色的方向推，然後將它們並置，畫出影子的區域。這些有顏色的灰色系絕對值得好好試驗一番，而且可使畫面更活潑生動。

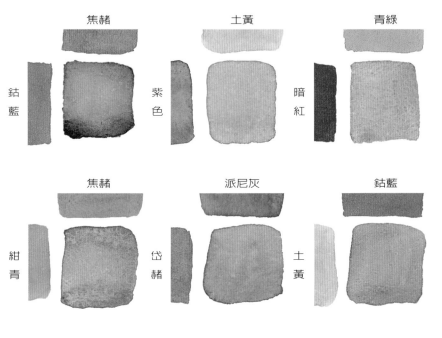

### 牧師房間 *NAOMI TYDEMAN*

匆匆一瞥即知房內窗戶的影子是灰色的。如果臨摹它，會發現許多具細微顏色變化的灰色──冷藍灰及暖黃灰色都是以濕中乾的方式，小心地層層重疊出來的。

## 透明顏料

水彩顏料就像芸芸眾生的性格一樣,各有不同。有些顏料非常容易相混,如土黃色與其他色調顏色相混的效果都很好,而其他如天藍色則因屬性不同,應在描繪天空時單獨使用。

顏料間的透明度差異極大。看看鎘紅及暗紅並列的顏色就可略知一二。相對而言,暗紅就非常透明。有些顏料非常濃,所以有一小部分需要混色──鈦藍就是其中之一。顏料的染色力也各有不同,這些效果都值得一試。在紙上每畫出一個顏色之後,就在水龍頭下沖刷。

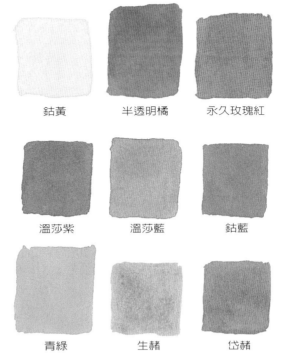

| | | | |
|---|---|---|---|
| 鈷黃 | 半透明橘 | 永久玫瑰紅 | 暗紅 |
| 溫莎紫 | 溫莎藍 | 鈷藍 | |
| 青綠 | 生赭 | 岱赭 | |

### 透明水彩

使用透明水彩可使畫面增添光彩。在紙上以濕中濕技法,或是顏色兩兩相混,或以濕中乾的方式重疊透明顏料。

### 訣竅

萬一使用了染色力極強的顏料、打錯了底色,應該盡快清洗。可以先試試將紙以清水打濕,再用面紙吸乾。待全乾後,再以刀片刮除顏色,最後的解決方式是用不透明顏料覆蓋。

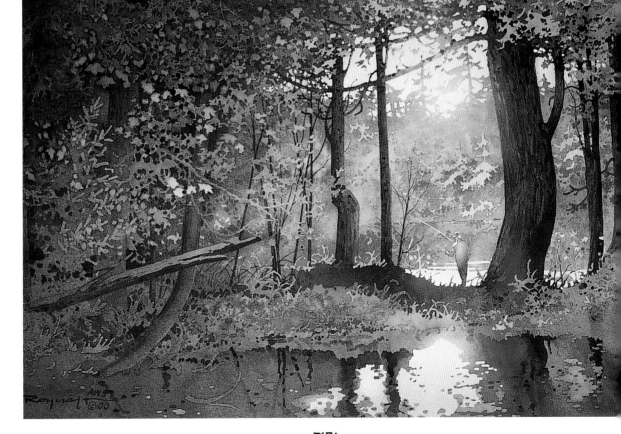

**倒影** *ROLAND ROYCRAFT*

這個原本陰暗的叢林角落,因落日餘暉而散發明亮陰影。陰影最深處是一個有豐富珠寶形狀的透明顏色。注意光線如何穿透林木間的枝葉,將顏色染成橘色,細節也因此消失不見。

記下光影變化
變動的色光
斑駁的光線及破色

# 捕捉光線
# 的變換

戶外創作包含光線描寫及陰影，每個嘗試過
的人都知道，要捕捉變化無常的光線幾乎是
不可能的任務。當一切就緒時，光線照進
來、陰影漸失，而此時你卻空有滿腔焦躁不
安的創作慾望，及所剩無幾的希望。然而，
還是有許多方式可免除你的不安。

**速寫** 為了捕捉不斷變動的光線，首先在
紙上畫出當初此景吸引人的主要景
物。試用軟炭精筆、彩色蠟筆及顏料以速寫
方式記錄下來。這些記錄可以建構起個人特
有的速記方式。尋找高光及暗面區域；用箭
頭標示光線落下方向及黑白色階，摘要記錄
明度範圍、寫下光源及其它景物的顏色。照
片的使用，特別是如果有數位相機，有助於
回想當時光線的作用，但是速寫可以促使你
更仔細觀察景物，亦可加深印象。

**塞巴斯勤**
*ROBERT REYNOLDS*
這幅充滿表現力的
速寫中，藝術家在
風景中營造出光線
感。以簡單的中間
調便完整紀錄亮暗
間最尖銳的對比。

**改變光線**

在一天之中，光線會不斷改變位置
（東邊、西邊、高、低）；強度（朦
朧、微弱、晴朗）；也會籠罩在不
同的光線中（黃色、粉紅及藍色）。
可以在戶外以速寫方式紀錄這些變
化，或是像藝術家一樣，利用速寫
嘗試不同的想法。試畫出一個熱帶
風景，想像一天中不同時間下的光
線變化。

1 早晨微弱、朦朧的黃色光形成適
中的顏色對比，景物的顏色也都
帶有黃色調。

2 午時，光線清晰明亮，烈日高
掛，對比強烈。在棕櫚樹的綠
色部份及影子中，可見到反射自天
空的藍色光彩。

3 夕陽西下時，光線極度微弱，
所以顏色暗淡、對比模糊。

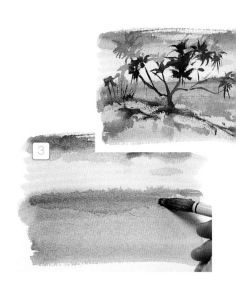

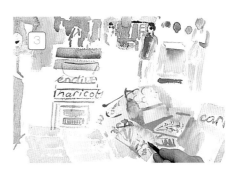
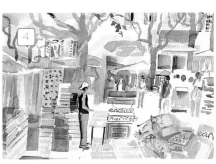

## 紀錄光線

觀察法國忙碌的市場街景，藝術家不由自主地畫下自喬木透出的光斑、行人衣服的顏色、蔬果及喧鬧聲。作畫的方式是盡量以簡單的色塊速寫。

**1** 首先，以大膽的斜筆觸畫出光線方向及投影。隨性的色塊，及行道樹都被挑出來了。

**2** 一卷一卷的衣服與木條箱子都以小方色彩迅速描繪出來。

**3** 藝術家在處理行人上帶入一些快速的視覺紀錄方式。

**4** 速寫完成後，可以提供許多描繪市場街景作品的參考。

## 水彩速寫

水彩速寫令人以更靈活的方式作畫。你會學著分析景物的光線狀態，並且當場以簡單幾個筆觸記下所見所聞。只以簡單的三、四種顏色，並搭配大號的筆；如此一來，自然就會專注在簡化的色塊及對比上，不致產生見樹不見林的問題。爾後，可以再回到室內以速寫為基礎完成一張完整的作品，或是以剛學到的新技巧在戶外快速、正確地完成更多幅作品。

### 棕櫚樹

*AUDREY MACLEOD*

一幅未以鉛筆打稿，而僅以快速的方式下筆的水彩速寫，就讓人記住光線及明暗變化規則。在這個範例中，明暗色塊捕捉到了光影的瑣碎樣貌。

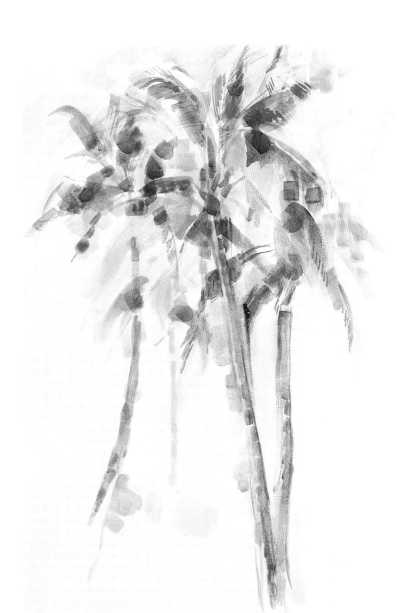

## 日光變化

如果要整天待在戶外，別忘了記下一天中明暗調子的改變情形與變動範圍。直接挑選單純的強烈明暗對比是習慣使然，但是在畫面中變化出不同的對比卻更有樂趣。

天氣狀況也會使顏色及明暗的對比產生改變。試著想像一下，暴風雨的天空可能會有多深沉。通常是出現一道強烈、奇異的光線，就此產生明亮的高光。具滲透力的綠色光經常遍撒所有的景物，使草地及葉叢看起來像是螢光綠。相反的，盛夏似乎是帶金黃色的，因為光線的顏色透過天空的空氣分子——濕熱、金色光，在視網膜神經尾端鼓動，因而產生濃烈的色彩。

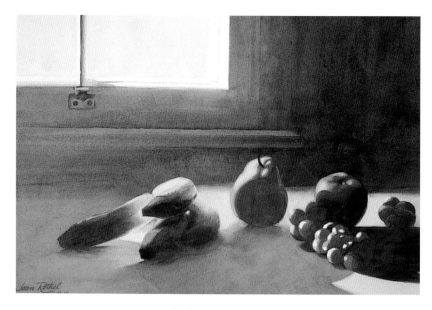

**晨曦** *JOAN ROTHEL*

要捕捉日光並不一定要到戶外。這個例子中，朦朧冷黃色的晨光穿窗戶透進來，映照在這些經過安排的水果靜物之上。

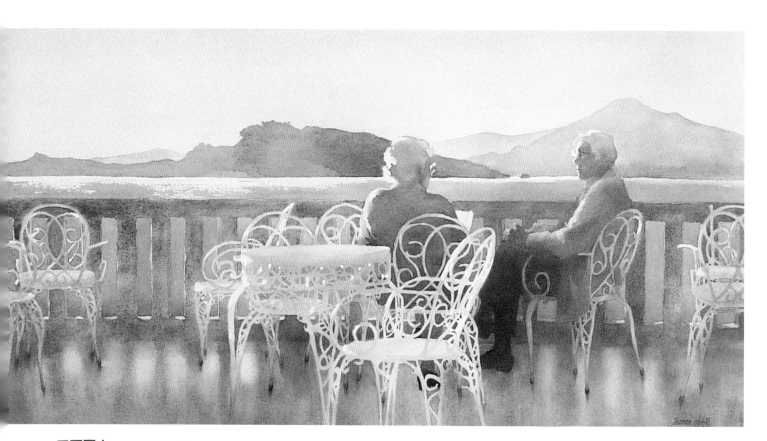

**日暮西山** *JEANNE DOBIÉ*

像這樣稍縱即逝的微妙光線，必須在短時間內以肉眼、速寫甚或照相機捕捉下來。這幅作品非常成功，有一道淡柔的粉紅色光滲透了整個畫面。較為柔和的光線，經常可在較少的調子範圍內產生較多的明暗變化。

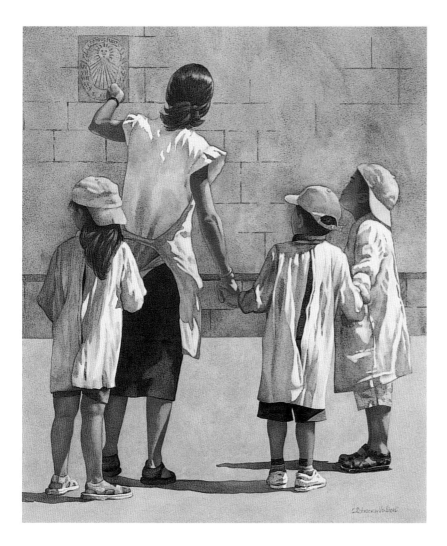

### 野外教學

*CLAIRE SCHROEVEN VERBIEST*

即使這幅畫少了強烈的影子，然而，任誰都知道此畫是在盛夏的烈日下完成的。帶有補色關係的暖金黃色與鮮紫色佔滿了整個畫面，清楚地傳達出盛夏中令人悸動的光線。在試著抓捉光線的微小色彩差異時，可以先以顯色力佳的小紙片試著混出不同的顏色。

## 天空調子

天空的調子總是比風景來的輕柔些。看似顯而易見，但是有時卻因暴風雨的深色雲朵、甚至令人悸動的夏日蔚藍晴空，誘使人畫出調子太過生硬的雲朵。最好的方式是將天空及風景部分一起畫。基於前車之鑑，加深調子永遠比將調子修正變淺來得容易（雖然並非不可能）。

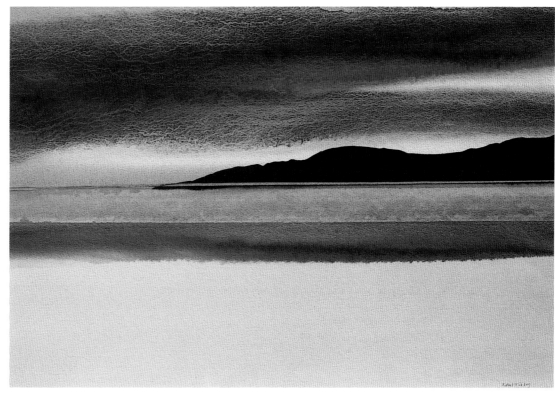

### 暴風雨前

*ROBERT TILLING*

雖然天空的調子已經大膽地染出非常深暗的顏色，但是中景的帶狀海岬卻更深沈，使天空退至遠方。

## 建立水彩層次

捕捉畫面的浮光掠影最佳方式是試用小區域重疊法─色面、調子重疊及濕中乾。先以稀薄的顏料打上底色，待乾，接著以稍濃的小塊顏色建立顏色與調子的基調。這個技巧可以充分運用在天空的雲朵、葉叢的光斑效果，或是樹頂光線滲進樹枝叢中所投射出的繽紛色塊光點。

## 雲朵

描繪雲朵一直是水彩畫家的試金石。雲彩多變難以捕捉：水分蒸發而疾行劃過天空形成雲朵，非常值得仔細研究，並分別紀錄不同的形狀及所在高度位置的變化。它們是畫面構圖的一部份──是風景中一個重要的造型，也可以表達律動感。大自然永遠充滿想像空間，一旦學會了表現的技巧，就有足夠的空間去創造屬於自己的雲朵。可利用雲朵蒸發留下的水跡將視線引導至雲景中，或是以上方雲朵襯托下方精心安排的景物。

最重要的關鍵是切記：雲朵是透明輕柔的，若畫得太生硬，便是不夠自然。從水彩中擦出雲朵形狀，可確保邊緣線絕對是輕柔的。然後再以濕中濕方式染出影子。切記，雲朵只是天空的一部份、永遠比下方景物輕淡。雲朵佔有空間，所以應該如風景一般具有透視感，愈往地平線、顏色愈淡；如果天空滿是羽狀雲，則愈接近地平線就愈小。

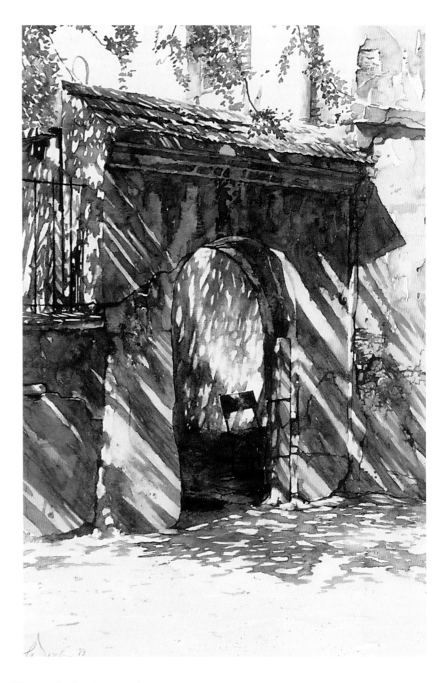

**查斯頓小路** *JAMES HARVEY TAYLOR*
這幅壯觀的雲景成功地以濕中濕技法使補色顏色相溶表現出來。強光穿透雲朵，背光形成的雲朵硬邊，以濕中乾筆法、藉由紙的粗糙表面留下柔和、瑣碎的筆觸。

## 舊劇院大門

*PAUL DMOCH*

畫面外（見左側）的光線穿透枝葉，在地面投射出斑斕的影子。光線的律動感源自以濕中乾技法重疊畫出的小色塊。

## 普智天使

*RUTH BADERIAN*

濃烈溫暖的藍色天空被邊緣柔和的夏季雲朵斷開。藍色部分使用重疊法，最後一層顏色則讓它沈澱在表面，形成顆粒質感。在顏色乾前，用面紙擦出雲朵。然後以稍淡的顏色做出雲朵的影子，再將雲朵提亮一次。

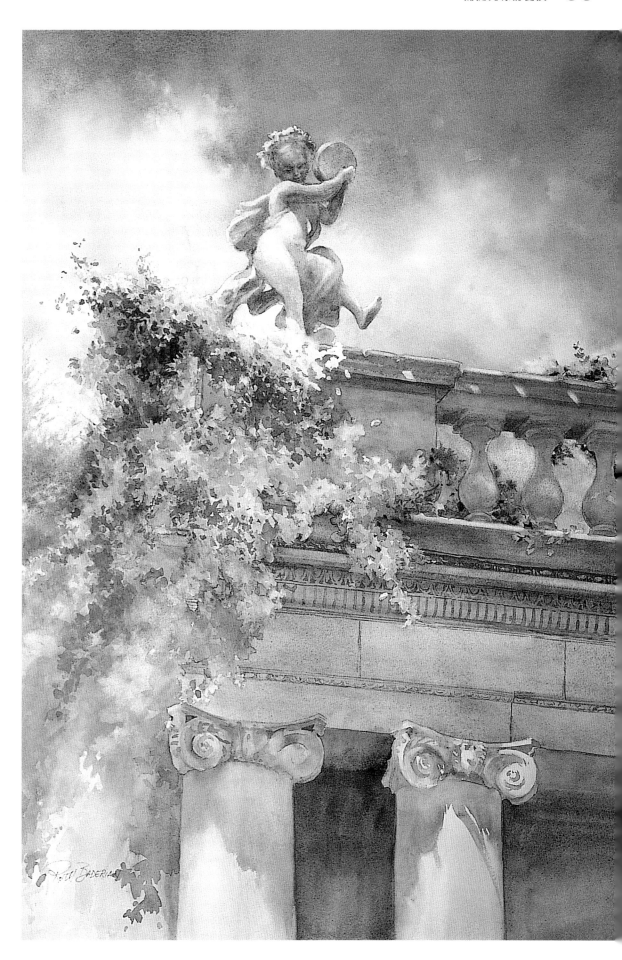

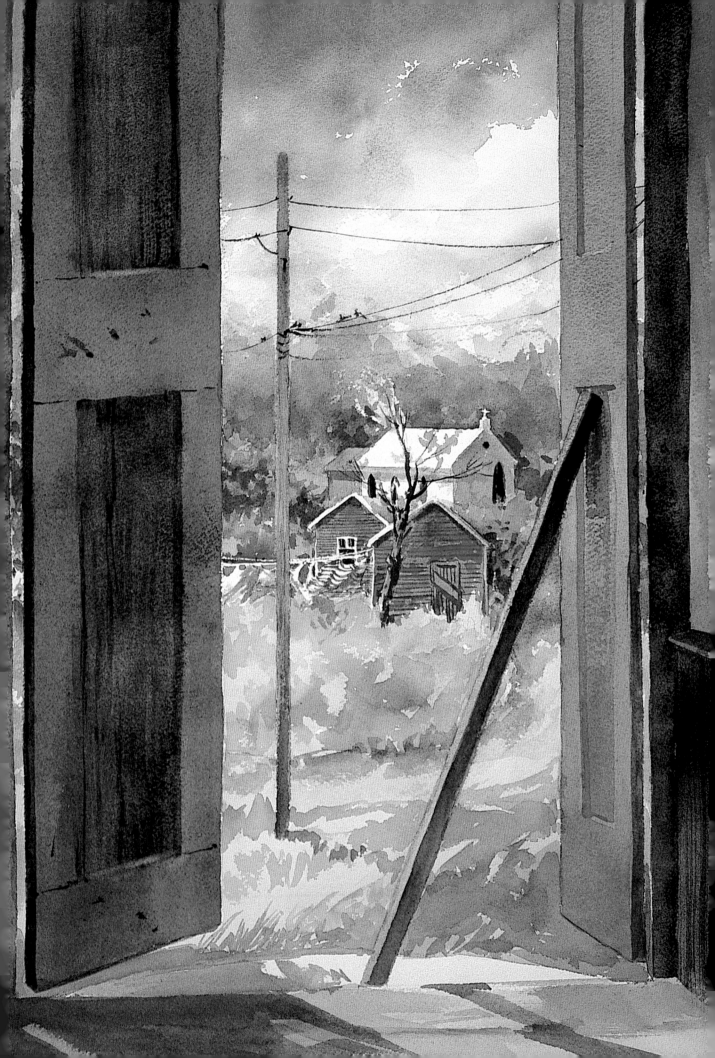

# 第3章

# 專題：光線與明暗的探討

不論藝術家意欲如何，光是繪畫中一個重要的課題。如果成為一個光的畫家，光可以是作品的焦點。多數藝術家努力琢磨個人技巧直到發現作畫的方法再演變形成自己獨特的風格。在本章中，將能見到一些藝術家的代表作。這些不但是藝術家作畫的方式，使用的技巧，顏色的選取或畫面所營造的氣氛，更重要的是所選主題與創作方式的呈現。為了培養個人風格，你需要做各種嘗試與試驗直到發現事半功倍的方法。

水彩中描繪光線的這個探討主題將有助於發現作畫方式並培養出個人風格。透過本書，我們將更深入探討調子，因為這攸關描繪所需的一切。目的是畫出有效果的調子，以此為目的，我們試著發展出一套速記法，一個建議你應留意觀察的方法，而非盲目地再現所見所聞。所以我們視調子為顏色；調整明度，藉由形狀交錯與暗示形成影響力；探討邊緣線的進退。接著我們專注在光線對顏色的影響，探討藝術家如何創不同的視覺效果。這便是水彩的獨特之處。最後，我們探索光線特效，如反光，及藉由光及明暗表現氣氛的特定畫法。

**亞熱帶之音**

*RUTH BADERIAN*

前景的影子引導視線到後方那些充滿色彩光線及動感的景物。注意背景空曠寬闊的氣氛，疾行的雲朵及水分淋漓的層次都因冷色中間調影子的平靜室內而顯的更強烈。

# 轉換成顏色

一旦開始用這個世界是由明暗調子所組成的眼光去觀察，你將發現畫面開始充滿光線。但是將濃淡不同的單色調子轉化成為彩度並非易事。有經驗的藝術家會傾向於逐漸建立顏色與調子，再不斷地調整調子之間的關係。這是因為彩度會因周遭顏色及其在畫面中的位置而有所改變。開始時先概略地尋找看似較近的景物，在明亮光線下，逐漸見到距離對調子深淺產生的影響。

## 暗示性調子

在水彩畫中經由大量或少量的水稀釋顏料的方式，就可以做出不同的調子變化。但是就如同前幾個章節所提到的，一件紅外套的高光處與衣皺折間的最暗處之不同，不會因為先用極度稀薄的紅色，然後逐漸加重濃度而而顯現

出。影子的顏色不但受光源色所影響，更受到其他物體及天空顏色的反光牽動。它們可以藉由改變顏色的組合來完成，就如同調子的建立一樣，不斷地在一層顏色上疊上另一層顏色。

## 膚色調子

畫人像可以用重疊的方式呈現漸層的皮膚調子。這種畫法無法以固定的深、淺單色系做重疊，因為每一個膚色都有獨特的色彩組合。如同前述，可以先約略分出三個基本調子——淡、中間及深色調——再區分出暖色及冷色陰影，如此一來，人物就會愈來愈有立體感。開始作畫時先區分並勾勒出主題的調子位置與面積。

從過去的經驗知道，開始時從簡單、清晰明亮的主題入手較容易，例如照片的頭部特寫及受光的肩膀。可以藉由固定一個底色再加入不同的顏色，以改變膚色及調子，再以重疊法建立皮膚的明暗調子。以畫一個年輕女孩為例，先以茜草黃及暗紅混合作底色，再加入鉻黃做第一個膚色基調，以不同的水量稀釋重疊或與較濃的相同顏色。如法炮製地將帶暖色的陰影部分加入土黃色，而冷色陰影則加入鈷藍色。當然不同的藝術家都有屬於自己的一套調膚色的配方，而這些顏色的則隨各人膚色的不同，以及人像的年齡而做適時之調整。

## 製造後退感

光影是畫面中製造深度的重要關鍵。或許你早已察覺風景顏色深受空氣的影響，尤其是愈接近地平線的景物都帶有藍色感。顏色因空氣影響，在風景遠處失去調子變化及鮮豔度

**家傳故事** *RUTH BADERIAN*
白色水彩紙底色為亮面最亮的顏色，簡化的影子是以濕中乾技法重疊出來的。色彩豐富的影子，包括反射自畫面之外的綠色草皮。

### 水彩草圖 *IAN SIDAWAY*

在這幅為油畫做準備的水彩草圖中,藝術家有限度地混合少數顏色,試探及簡化模特兒臉部的漸層調子。明亮的光線有助區分亮、暗兩極的調子範圍與極少數的中間色調。注意,頭髮及襯衫調子也簡化了。

而趨向藍色──也許你會認為透視法是複雜的。為簡化處理方式,可以先將你與畫面中的地平線分成三部分:背景、中景及前景。背景部分,明暗變化有限,可能只佔10個灰色階中的一個。中景則約佔3至7個。至於前景,對比是最強烈的──含最深的暗色及最

白的亮色調,明度變化多達10階。這些描述乍聽之下似乎非常複雜,其實不然,水彩的作畫特性就是自然地由背景畫到前景。讓整張畫都有相同的進度是非常重要的,否則畫面會失去重心。當然,偶爾會有例外,倘若畫中有一個需要強調的部分,要先帶出來平衡畫面其它部分的調子。但是為了營造空間及深度感,記住要保留前景的高光部分並搭配影子。

**減弱** 顏色的彩度離觀者愈遠,顯得愈低;顏色不但變淡而且喪失部分濃度。藝術家通常先從減弱的背景顏色開始畫;藉加入補色將顏色帶往中間調。試著並置純色與減弱的顏色,觀察彼此的消長。

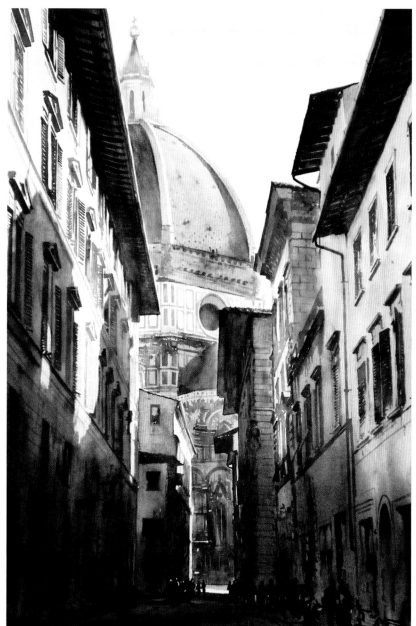

### 佛羅倫斯大教堂

*IAN SIDAWAY*

這個佛羅倫斯街景清楚地令人感受到空氣透視法的作用;仔細觀察,也許會發現其實藝術家刻意誇張光線的表現。前景中,調子範圍較廣,影子及亮面高光都較暗且更明亮。背景中的佛羅倫斯教堂顏色偏藍,調子對比較前景小。

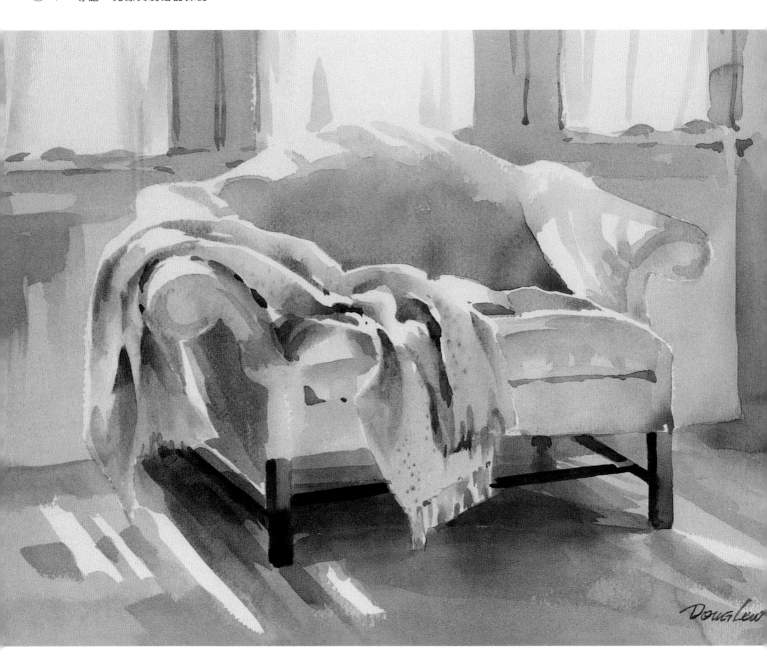

**計量南方** *SUSANNA SPANN*

明亮的光線影響畫中靜物的細微中間調──靜物是由
色調相近的物體組成。即使如此,沒有對明暗調子做
一番研究,也很難分辨白色系間的細小差異──玻璃、
皮尺及裝飾品──這些靜物在畫面中形成了自然律
動。藝術家細心做出連續的水彩層次,藉著小心地選
擇比較透明的顏料,性質就像透明水彩一樣,可以使
白色水彩紙折射光線、讓靜物沈浸在日光之中。

### 白色三部曲 *DOUG LEW*

這幅構圖雖簡單卻能充分表達光線及造型。因為這個範例全是白色調，所以從黑白調子的作品中可見到兩者調子幾乎相同，而另一幅彩繪的相同作品，也只有少數色彩。

### 霧林 *BETTY BLEVINS*

仔細觀察朦朧的晨曦如何拉近最亮與最暗的調子差異，而使中間調消失。這些朦朧的中間調可與圖中下方的綠色草地做一比較。

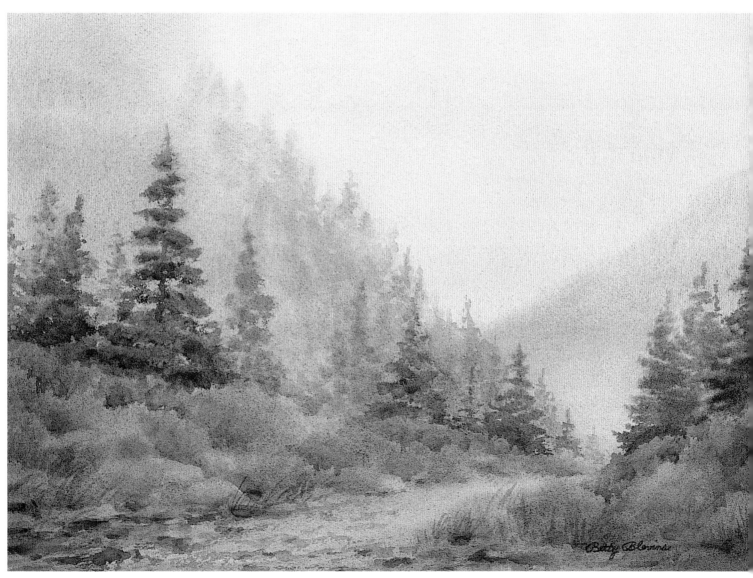

土黃底色作為金色光
以純色層次建立調子
在陰影中建立石造建築
陰影透明上色

## 示範：

# 多斯加尼之夏

*BY MOIRA CLINCH*

**這**個位義大利多斯尼加山丘、人煙罕至的教堂，吸引了藝術家的目光。教堂四周似乎由樹木護衛著，在安靜的午後烈陽下佇立於陰涼的樹蔭下。由於照片拍攝的效果都不是畫家想要的，因此她將所有的照片疊在一起，形成一個廣角的構圖。另外一張照片作為前景草叢細節參考照片。前景草叢的加入為畫面更添一份光線感：受光的種子打破畫中深色的石牆帶，增加前景的趣味性、質感及深度。作品是逐層建立完成的，要以有限的篇幅逐一介紹每一個步驟幾乎是不可能的，只要跟著書中示範的主要步驟即已足夠。

1 有建築物的作品需要準確的鉛筆底稿。如果鉛筆線太深，先擦淡些，再上色。藝術家選用冷壓中目紙，畫紙也事先裱在畫板上。

2 前景草叢上種子的受光亮面先以遮蓋液留白後，藝術家染上一層土黃色。這一層土黃底色有助於畫面中主要景物形狀及位置的建立，並且捕捉午後的溫暖陽光。

3 趁土黃底色還濕，加入一層紅赭色。在已乾近桃子色的底色上，再以遮蓋液保留更多的受光的草叢。

### 色票：

土黃、鎘黃、紅赭、鎘紅、鈷藍、天藍、紺青、藍紫、樹綠、深胡克綠、派尼灰、焦赭、不透明白色。

### 準備工作

畫家的作畫主題是以許多張照片組合而成，另外再拍一張前景草叢照片。她決定讓光線從畫面中的右方照射進來，而非照片的左方。

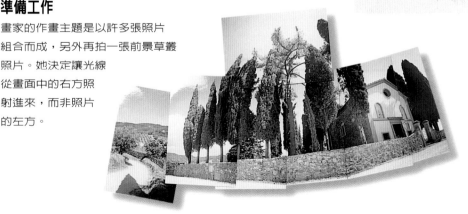

4 **第一步**：以混合的鈷藍及天藍試染天空。畫家留意樹緣的完整度。樹側加上天藍色表現天空的藍色反光。畫面的主要形狀至此已建立起來。

5 遠方橄欖小樹叢以濕中濕染出。土壤部分以紅赭及紺青上色，樹綠及深胡克綠畫橄欖樹，其間保留白色，顏料不宜過濃，因為此處屬畫面的背景部分。在以下幾個步驟中會再做處理。

6 畫面中景的處理進度應與背景一致。柏樹受光面染鎘黃色而暗面則染樹綠色。上色前先打濕柏樹部分，邊緣線就不會太銳利。

7 接著畫松樹，松樹的有趣扇狀外型恰巧打破整齊劃一的圓柱形柏樹。準備好深胡克綠，先塗一小塊綠色，以拇指及食指壓開筆毛成斜扇形，刷開綠色色塊，就可以形成如同松樹的尖形外輪廓。

8 **第二步**：以混合的紅赭及紺青畫松樹幹及樹枝，在畫面左方遠處已乾的樹綠色山丘罩染一層藍紫色。此畫面中逐漸重疊的完成過程應已非常清楚─前景草叢、環狀的柏樹、背景的橄欖樹叢、葡萄園及更遠方的山丘。畫面中央部分需要更進一步的處理。

9 調和紺青、派尼灰及藍紫色畫教堂陰影。教堂屋頂下的陰影顏色稍濃了一些，所以畫家用一支擠乾的筆將顏料吸掉一些。石造教堂的側面染入較濃的紅赭、土黃及焦赭，並不時加入一點不透明白色顏料來表現石造建築的特徵。

10 現在以更濃的樹綠、深胡克綠及紺青加深樹的調子，變化每一棵樹的不規則外形。影子的深度因並置的淺色石頭教堂而更顯眼。這些強烈的對比吸引了看畫者的目光，並強化教堂的亮光部分。現在畫面中間部分可以看到色調是如何與遠景做出區分的。為保留熾熱的光線感，以純色表現陰影。

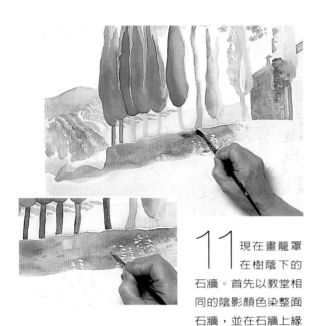

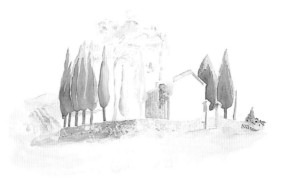

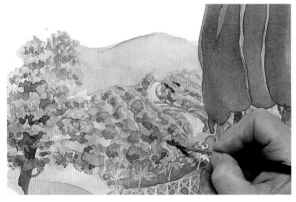

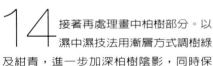

**11** 現在畫籠罩在樹蔭下的石牆。首先以教堂相同的陰影顏色染整面石牆，並在石牆上緣受光部位留白。前景草叢上的遮蓋液充分地發揮了作用。緊接著以紅赭及土黃在石牆陰影處畫出石磚，在石牆形成的陰影下方染出草地底色。

**12** **第三步**：石牆的圖案由左延伸至右，一直到完全受光的區域已經處理完畢。右牆後的小村莊也有了初步雛形；門柱及階梯陰影也出現了。石牆陰影下的草地再罩染一層樹綠，形成變化細微的中間色。畫中柏木的完成度是畫面其他部分的參考標準；柏樹看似調子相近正是藝術家想要的，其餘部分也有待處理至相同的完整度。但是要從背景開始處理。

**13** 畫出左方遠處的樹之後，回到橄欖樹叢的部分。重複步驟**4**的處理方式，但是使用更飽和的顏色。記得保留部分第一層的顏色：在橄欖樹叢的留白處疊上一層樹綠做出明亮的黃綠色感。

**14** 接著再處理畫中柏樹部分。以濕中濕技法用漸層方式調樹綠及紺青，進一步加深柏樹陰影，同時保留黃色樹緣高光。柏樹幹同樣加出陰影，再以面紙吸掉一些顏色，使陰影不致過於呆板。

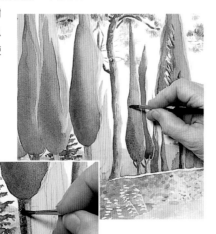

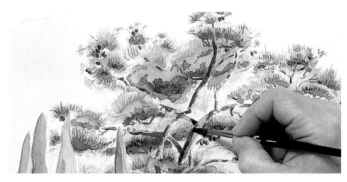

**15** 現在松樹需要與畫面其他部分達到相同的完整度。以其水分較少的淡棕色染出松樹幹及樹枝底色，再以較重的焦赭點出樹幹及樹枝暗面。待乾，再次以較深的紺青及派尼灰混合加深陰影表達天空的反光；點畫不要太密集，其間再以面紙吸出不同深度的影子調子，表現光線閃爍的感覺。松針再以深胡克綠表現，以筆鋒完整的畫筆表現出松針。

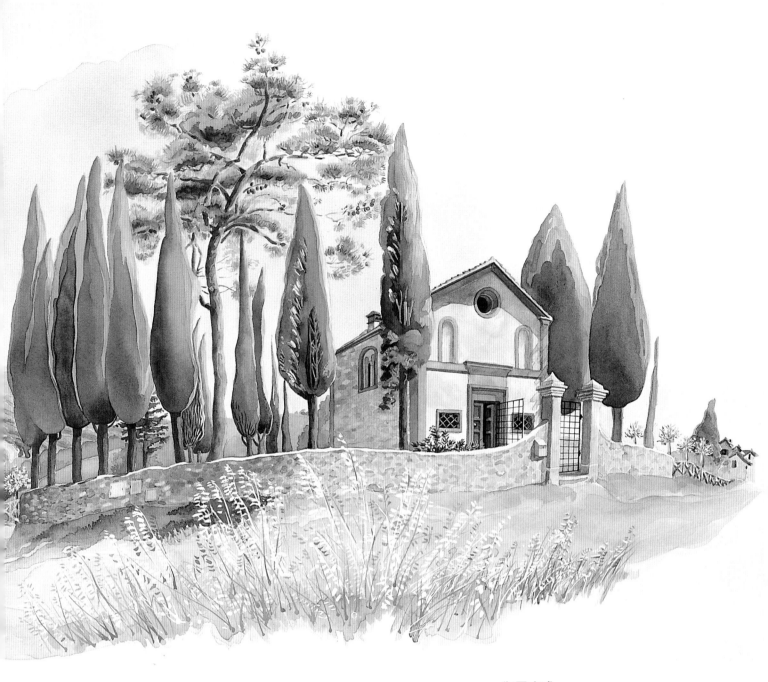

## 作品完成

作品前景部分須保留到最後，才能判斷相關的色調。首先，染上土黃及紅赭，建立基本調，同時趁濕再染出樹影。移除種子上的留白膠，草地則以稀釋的樹綠染出，再以小筆沾較濃的焦赭及紺青勾勒草桿。前景草地完成後畫面盡是光線感，分開中景部分的陰影。站在畫面前方，可以看到藝術家努力重現多斯加尼之夏的決心，帶有金色光線的底色染遍畫面，搭配純藍色影子。

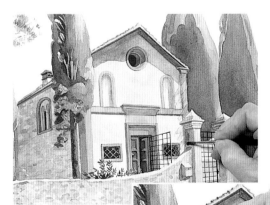

16 以土黃及焦赭畫教堂及入口處的石頭建築細節，門加入一些紅赭色。以混合的藍紫色及紅赭色重疊出陰影。罩染石頭結構的部分，包含屋簷下的圓形天窗。在此示範步驟中可看出：原本門柱上的陰影，現在已加入第二個層次。以鎘紅及筆尖完整的畫筆沾一點紺青表現屋瓦。以同樣小筆沾濃重的派尼灰小心地勾勒出鍛造的鐵門及深色鐵窗。

# 塑形

當你看一幅畫時，可以感覺到物體的立體感，這是因為光線的影響。輪廓線有助於分辨形狀，特別是人人所熟悉的形狀。但是立體感、明暗的運用，卻能使觀者再次聯想到物體外型，此時，藝術家必須提供觀者一些暗示，作品才能被看懂。

## 簡單形狀

先從造型、質感簡單的東西開始練習，如帽子、蘋果或是馬克杯。將它們安排在強烈的日光或人造光源下。拿一顆表皮油亮的蘋果，仔細思考蘋果外型的簡單成因：透過外型，我們可以認得蘋果的外輪廓線─水果的形狀及光影在蘋果上形成的立體感，以及周遭的形狀。明亮代表光線─就是偏向亮面。紅白表示不同的調子及紅色，可能是綠色，影子則帶有一些藍色，這些視覺訊息有力地說服我們：物體是立體的。

**豐收** *JOAN ROTHEL*
自左邊窗戶斜照進來的陽光在光影的變化中描述這些蘋果。投射出來的影子稱職地說明在拋光桌面的位置。每顆蘋果的形狀由顏色、光線及明暗塑造而成，配合準確的輪廓線及蘋果皮上的自然反光。沒有一個蘋果是相同的，而且每顆蘋果的特徵都略有不同。

## 人體

在做明暗練習時，人體畫特別需要嘗試，練習中更易見到個人的缺點處。任何精於描繪人體的藝術家都會學習所有有關人體的結構──骨骼、肌肉及肌腱。大多數人只要稍具基本概念，畫所觀察到的部分也就足夠了。本書想要完成的是人體的渾圓造型──不論胖瘦老少。仔細看看書中水彩人體畫，可以發現都是以簡潔的筆法完成，只待觀者領略筆觸的暗示。

## 輪廓線

如果畫人物、動物或者靜物的特寫，對這些主題的輪廓線就必須有準確的了解。輪廓線主要在表達造型。生硬的輪廓線傳達不同的天然質感─石頭、木頭及金屬，反之如葉子、草地、衣物及毛皮邊緣和都很柔和。但是這些只是粗略的分別，會隨著光線及主題在畫面中的位置而有不同。

明白如何正確地素描是一個無法逃避的課題。好消息是──每個人都可以學會，就像拍照一樣，而且每每在練習時，還可以複製。即使是經驗十足的藝術家也喜歡畫不同的草圖，直到滿意為止；然後再透過描圖或打格子的方式，複製到正式作品上。

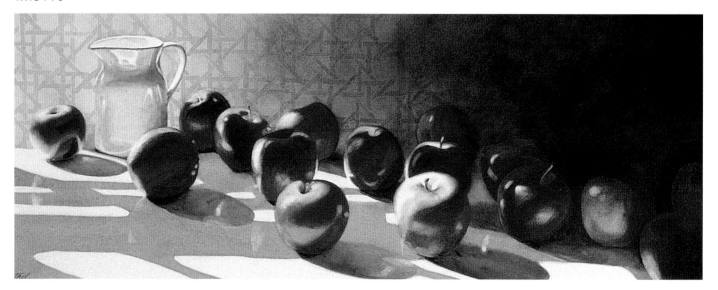

**日終** *ROBERT REYNOLDS*

誇張的顏色充分表現出自左上方撒下的溫暖夜光及人體。顏色未乾時，就以濕中濕技法混入顏色營造出人體外形。

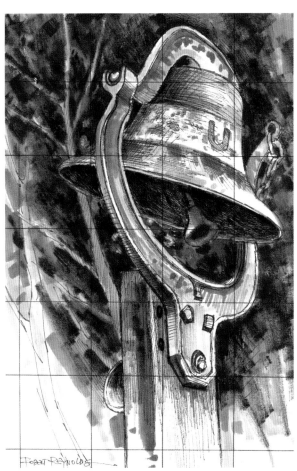

## 光及明暗

有了輪廓之後，接著就是建立立體感。立體感來自嚴謹的觀察，以及了解觀畫者如何看懂畫家想傳達的部分。收集一些人們活動的照片，例如戶外、室內或運動中的人。多數人由於長久專注於周遭景物的輪廓線，以致於無法深入理解表達人物運動的原理。為了解要領，以鉛筆作畫減少照片中的人物，然後，再分別以一枝大筆及兩種調子不同的顏料再畫一次。

如果覺得嘗試後的效果不佳，不妨再試一次，但這次得區分出人物的其他部分，如帽子、手套或袖腕之間的陰影。只畫亮面、中間調及陰暗面的部分。最後，到了決定作畫方式的時候了。先畫亮面外圍，就可以完整保留亮面。如果一方面要保留亮面，一方面又要上色時，或許會覺得礙手礙腳，此時可善用遮蓋液。陰影部分如果跨越好幾個景物，可以用透明的陰影顏色加在景物上，而非逐一地完成每一個陰影。

**晚餐鈴**

*ROBERT REYNOLDS*

這幅構造簡單的畫，先以速寫草圖試驗餐鈴輪廓線與外圍的關係。這個素描中先打上格子，為的是便於將它轉到正式作品上。

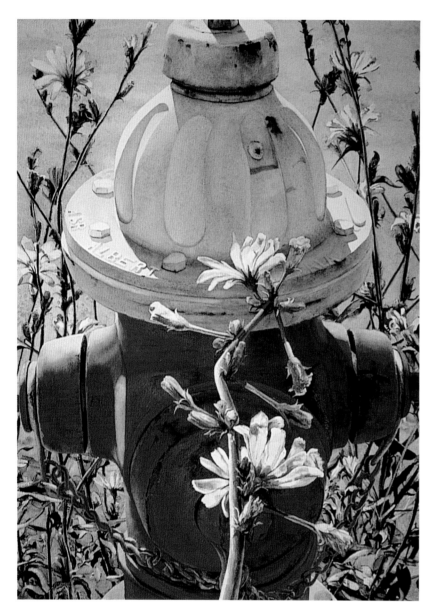

**菊苣與消防栓** *MARY LOU FERBERT*

就算是一個不起眼的消防栓，也可以入畫。右邊黑白版本有助解決前景菊苣，中景消防栓及背景花朵間的調子問題。仔細觀察作品中左邊消防栓陰影中精雕細琢的弧形連續調子，其顏色帶入上方天空藍色及下方小草的綠色。前景菊花扮演配角的功能，在光線照射下醒目地襯托暗面的消防栓。

**尤金** *DOUG LEW*

這幅活潑生動的速寫，以充滿表現性的筆法表現面部特徵。畫面中的最右邊，速寫捕捉到動態及坐者的姿態。使用一枝中號的筆，以有限的顏色在簡單的鉛筆輪廓線下上色是非常有用的練習。以濕中濕技法快速地畫，記得保留亮面。右邊黑白速寫，可見成功的調子分佈。

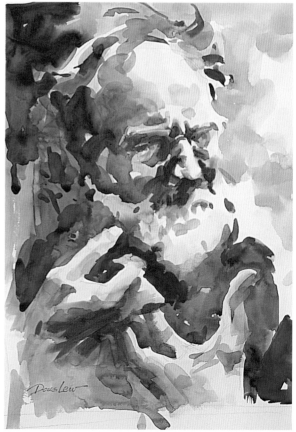

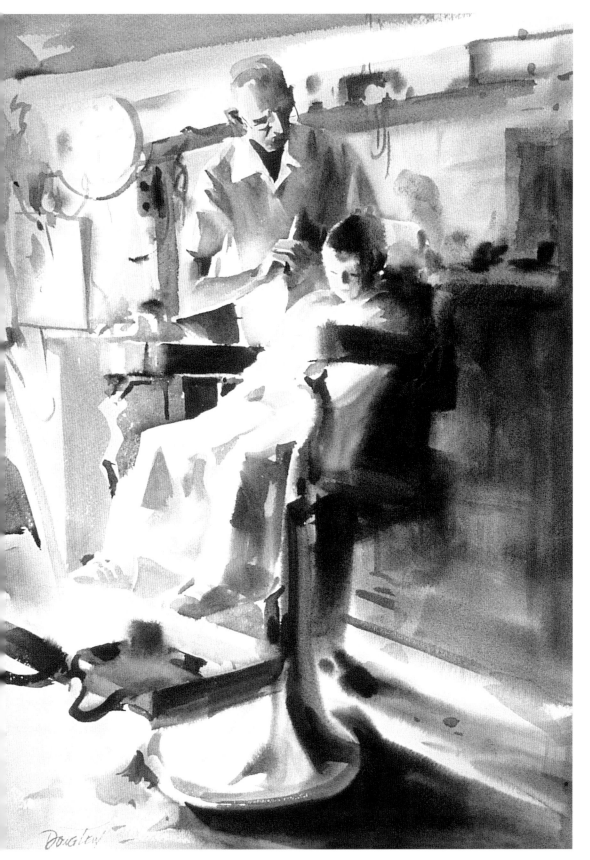

**理髮店** *DOUG LEW*

在柔和的燈光下,以稍遠的距離看這些人物,其細節變少了,只留下漸層的調子。顏色也在相同情況下變得柔和,只使用有限顏色的彩色作品與下方單色版本兩相比較。注意停留在梳子上的光線。在這幅畫的光線及氣氛中,梳子的邊緣線是我們唯一需要看到的部分。

染色
建立結構
平衡調子
強化顏色

## 示範：
# 年輕女孩肖像

*BY GLYNIS BARNES-MELLISH*

落在這年輕女孩的光線，在這幅肖像畫中顯得格外重要，不但塑造出女孩面部特徵，而且傳達畫作氣氛，自然光自左上方落在女孩臉上、頭髮、上衣，更重要的是她的手。肖像畫與人體畫最大差異在於「像不像」的問題。這幅作品為兩種繪畫做了最佳詮釋。它不僅止於一個特定人物的肖像畫，更是一位令人心動的年輕少女的肖像，畫家花在肖像傳神及手部動作的心血，不下於嘗試表達坐姿的沈思氣氛。

### 色票

暗紅、土黃、印地安黃、紺青、青綠、檸檬黃、焦赭、鈷藍、白色不透明顏料。

### 準備工作

結合不同的圖片找出最佳的構圖，再以黑白影印的方式檢討黑白對比的問題。

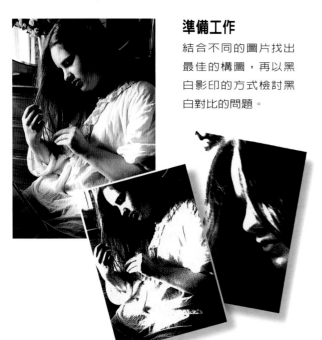

1 除了頭髮及皮膚最亮的部分以外，其餘部分先染上一層極淡的暗紅及土黃混和當底色。用一隻乾筆刷出柔和的頭髮末梢，接著以乾淨濕筆刷柔其餘邊緣線，讓調子自然地變化。然後趁底色未乾前在受光手部的暗面加入印地安黃強化顏色。

2 在另一隻手及嘴唇的位置持續區分出亮面並加入偏向紅色的暗紅及土黃色混合。用面紙區分嘴唇邊緣線。在這個作畫過程的初期，肖像畫的傳神與否都在輪廓線的正確與否。

3 現在影子部分已具雛形。臉部以稀釋的暗紅及土黃混合，染出眼部及鼻子。接著以前述顏色調紺青成灰紫色，稀疏地畫手部、肩膀及頭髮暗面。前述顏色都是透明顏料，重疊在頭髮顏色上，形成透明灰紫色淡彩。

4 臉部下方有綠色反光，恰好是粉紅色皮膚的補色。臉頰部位以濕中濕、稀疏的筆法在暗紅及土黃色混和中加入一點青綠色。亮部的顏色以較紅的顏色加強唇色、右手及更淺的臉頰。

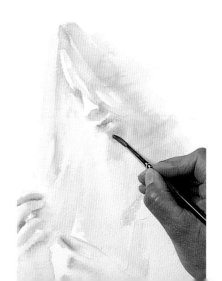

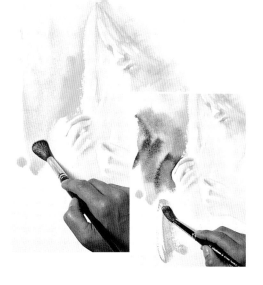

5 現在畫背景部分。肖像左邊周圍空白處背景用濕中乾帶入大量濃重的檸檬黃。頭髮沿線位置則保持乾擦筆觸，讓紙面留下飛白效果。趁濕快速加入暗紅及紫色混和，使畫板稍微斜讓顏色互相溶合。留意最深濃的紫色如何切入手部位置，沿著鉛筆底稿形成白色高光的手背。

6 右邊背景部分用相同的處理方式，沿手臂邊緣染一層淡藍色。接著以暗面顏色──綠色、紫色及紅色以濕中濕方式染出邊手臂立體感。顏色要稍濃烈些，因為乾後還會褪色。

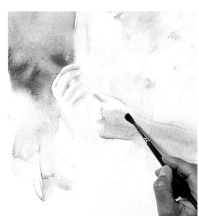

7 第 一 步：到目前為止，底色已經完成，必須待它全乾。你會發現剛畫的顏色非常濃烈，乾時就稍微褪色。左邊色調較重，畫中其餘部分需要與它取得平衡。

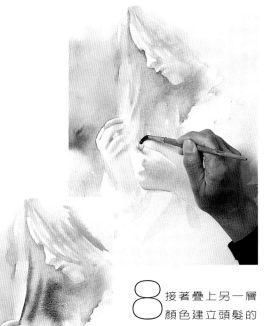

9 小心地保留左手指白色高光部分，加入淺的焦赭混色帶出手部結構。

8 接著疊上另一層顏色建立頭髮的結構，深入調子的建立，混入焦赭陰影，並以印地安黃再次建立髮色。注意受光的暗色硬邊邊緣成功地保留了紙張的白色高光。接著在手指加上較柔和的乾擦筆觸。

10 加強整張畫面的顏色：左邊暖色底色中再加入冷硬的青綠及檸檬黃增添趣味。在脖子位置略微加入一點印地安黃。右邊大面積地塗上紺青及焦赭混色，做出上衣的陰影。

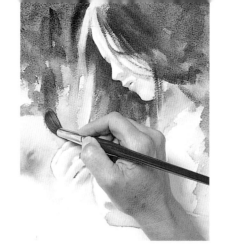

11 現在再建立更豐富的調子。首先以濕中乾技法用乾擦筆觸沾更濃的顏料加強瀏海。接著在腦後部位以清水打濕，染上一層深赭色。

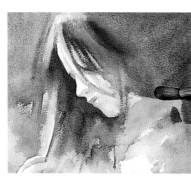

12 這層顏色之目的在加強頭部造型及讓右手角落更完整。以濕中乾技法小心整理出銳利邊緣線。

14 背景位置相繼以濕中濕，濕中乾染入較深的焦赭、土黃及紺青。

15 在確定亮面區域後，沾白色不透明顏料，強化手指間的銳利邊緣線及其它需要更銳利邊緣的部分。

13 **第二步**：再將更深的顏色帶入左手側，此區域的顏色就可以被強化：包含垂下來的頭髮、嘴唇、臉頰下方及左手臂。在這個階段，有三個部分得再三琢磨，彼此重要性不相上下──畫面光線感、調子的建立、確定肖像結構及確保顏色鮮明。

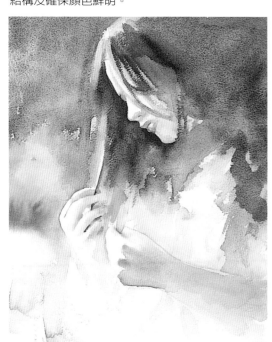

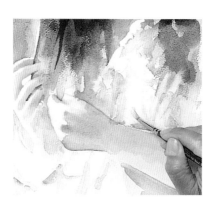

16 深藍色影子乾以後，如建立在位置較下方的手臂結構，白上衣的亮面高光部分則以白色不透明顏料提亮，保留部分陰影。

17 最後重點性加強嘴唇及其它五官特徵，使其在背景中的調子更具立體感。

## 完成作品

緩慢地以許多層次重疊出來的畫面，除了具深度感之外，更散發出內在精神。

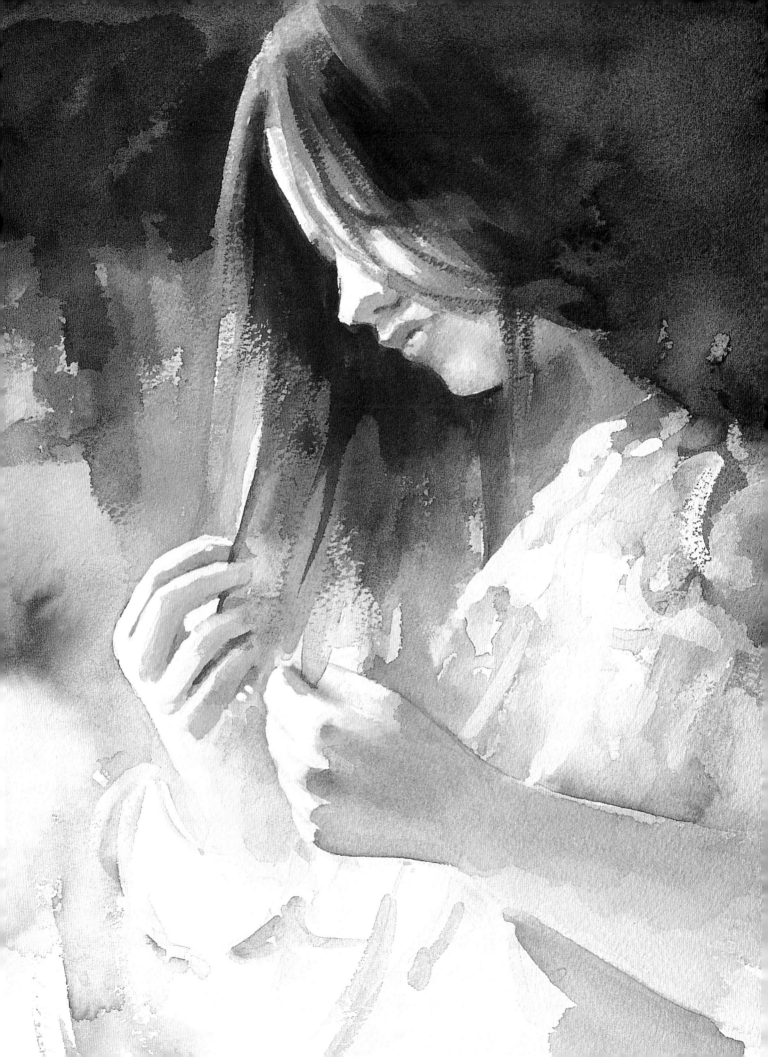

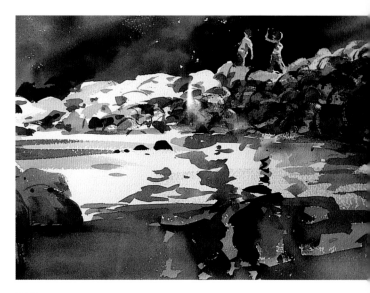

# 修改調子

現在讓我們透過處理亮面及明暗，探討更多使畫面更生動的方法。一幅好的作品不僅止於作品主題的趣味。它應該是心靈及視覺的娛樂場，觀者可以探索畫面空間，對畫面令人眼花撩亂的各種訊息玩味再三。在提筆作畫前，這些令人玩味的過程有必要像走迷宮一樣，需事前計畫。最後的目的地如同經過預先設計的路線，雖然路程曲折迴轉，柳暗花明又一村，卻又恰到好處。

**Minehaha 小河**
*DOUG LEW*
在河邊玩耍的景點與人物，賦予了畫面活力。他們隱沒在調子並不特別深的背景樹叢之中。

## 交錯試驗

製造畫面焦點及戲劇性的方法之一，就是藉由交錯方式進行的。這是構圖的方法之一：由對比的調子組成並藉由相互的對比襯托——以亮面襯托暗面或暗面襯托亮面。大自然是最自然的作曲家，如果觀察某一個陽光充足的景色，會發現交錯的現象不斷發生。但是藝術家通常需要誇張或重新安排天然的交錯現象。一個毛髮濃密的男孩，在烈日中的深色陰影襯托下，顯得特別突出。實際上，背景中也許有不同的光影變化，但是為了產生焦點，背景中這些雜訊需要刪除，而男孩周圍陰影則須進一步加深。

## 帶出光線感

為了練習看出明暗交錯處，速寫生活周遭景物或影印照片。一開始速寫時，先分辨最亮及最暗面。接著，再增加亮面調子。如果明暗對比不夠強烈，重新描繪主題，或是讓亮面更亮，甚或加入一些白色不透明顏料，同樣地應用在有淺色背景的深色物體。用不透明顏料覆蓋深色主題外圍不明顯的調子，你會發現，整理亮面及暗面深度，除了會產生光線感，更有助於帶領觀者進入畫面。例如，如果描出河邊一棵樹的線條，可以改成深色樹幹襯托淺色背景來活化單調重覆的暗面，並且在明亮日光下帶入深色陰影。如此，視線就會停佇在這些區域，務要仔細加以研究而非匆匆瀏覽。

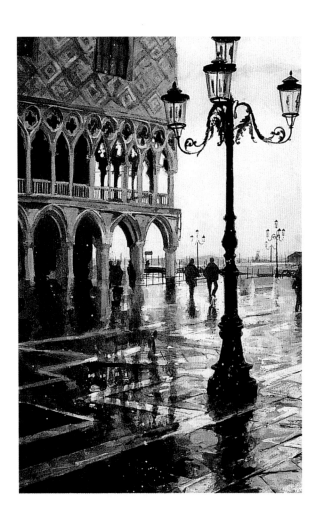

**威尼斯宮殿，冬日午後** *NICK HEBDITCH*
藝術家將這幅畫分成三部分：淺色部分、暗色部分及中間的部分。串起交錯的力量，在淺色部分的畫面；畫成暗色調的街燈襯托著明亮天空。與深色的宮殿形成平衡，宮殿的弧形迴廊被深色陰影微微襯托出來。

## 調整明度

如果快速翻閱這本書，你會注意到有些畫的調子普遍較低，有些則較高。你或許會將一個幽暗的室內場景形容成悶悶不樂的，而將落日餘暉映照的湖面認定是脫俗優美或浪漫的。這些觀感來自藝術家自身，也同樣來自觀者，都可以藉由藝術家做改變。改變調子高低，將會使畫面氣氛完全改觀。

一開始，客觀的速寫較易上手，如不同的光源下的靜物組合。記住Claude Monet（莫內）以乾草堆為主題試著表現一天中不同時間或季節的光線變化。他觀察明亮的、晦暗的、強烈的、微弱的、暖色光、冷色光或其它不同光線品質對畫題產生的影響。

先以色鉛筆試畫一些速寫，選用調子較深的顏色試畫一張，然後，較淺的一組顏色，再以相同主題用更多顏色及明亮調子試畫。這個練習可以幫助你選取需要的主色調。再以相同主題特定的調子向觀者傳達出畫面代表的不同意義。

## 美化調子

許多藝術家在作畫的最後階段，一有機會便調整畫面調子。這些平衡畫面調子的動作，在整個作畫過程中不斷重覆，除了整個畫面外，也包含最亮及最暗面的調整，以便帶出光線感。此外，畫面中的背景、中景及前景間的明度也要平衡，一如前景對比強烈而背景微弱；因此在前景中才可以適時加深，而背景或許還需要降低明暗對比。水彩畫最常遭遇到的是如何完整地保留亮面的問題，否則最暗的陰影部分就無法發揮功能。結果是畫面對比不足而枯燥單調，但是透過調整對比則可以有所改變。假設利用白色水彩紙底色為最亮面，暗面就需要相同的深重。這需要一點勇氣，因為你難免會擔心破壞了之前苦心經營的畫面。

水彩畫可以讓你逐步地以濕中乾技法重疊出最後的深色部分。如果需要柔和的效果，可以先打濕欲上色的位置，再以濕中濕技法染入顏色。在作畫的最後步驟極需要耐心，適可而止很重要，因為畫蛇添足的情況時有所聞。但是知道什麼時候該收筆並不容易。為求能客觀的檢視畫面，可以試著透過鏡子觀看畫作，或者停筆幾天再重拾畫筆，這樣就會產生新的看法。

### 安靜的旅途

*ROBERT REYNOLDS*

藝術家為正式畫作（下方）所準備的黑白速寫（嵌入）可以使讀者清楚知道藝術家如何調整明度及構圖，使畫面更具有戲劇性。畫面分成三個部分：陰影中的前景；中景具光線焦點的位置可引導視線進入深色河流流經白雪的位置；然後是調子對較弱的背景。

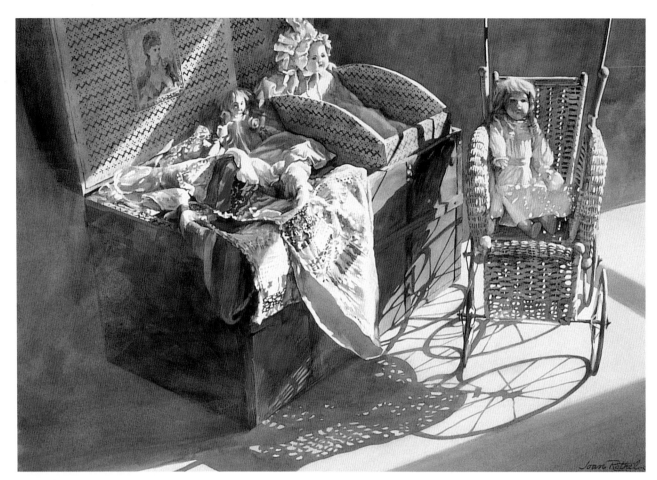

**我的珍藏** *JOAN ROTHEL*

玩具盒內的物品是否為珍貴物品，還有待商榷，其明度很高，引導視線停佇在物品細節上。觀察左邊黑白速寫，可以知道如何運用亮面引起對個別物品的注意力─沿著箱子的蓋子及被褥邊緣線至藤製嬰兒車後面等等。

**燈塔、蘇格蘭、斯開島**

*PETER S. JONES*

這間燈塔的戲劇性主要在它位在斷崖壁上的位置，藝術家選擇將它畫在這樣劇烈的氣候及光線下。誇張的明暗交錯，其用心不言而喻，燈塔在暗色天氣襯托下，顯得格外醒目。

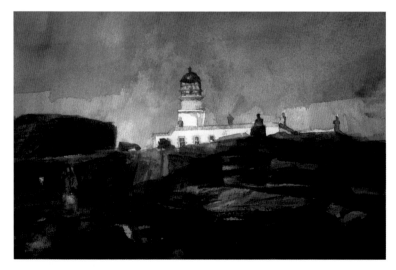

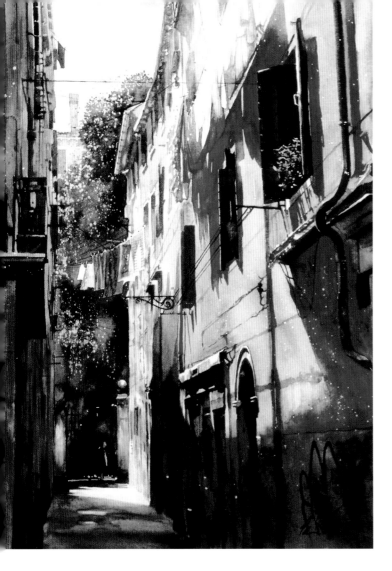

### 聖誕克洛查的紅屋，威尼斯 *PAUL DMOCH*

紅褐色牆壁的溫暖紅色透過高明度排列成行的玫瑰色換洗物及其陰影，賦予畫面更多視覺刺激。平衡紅屋正面尾端的強烈對比是有必要的，這個位置因強烈日光而顯得近似漂白過的灰泥牆在深色樹叢襯托下顯得格外醒目而不自然。調子的微妙平衡在單色作品中可以找到證明。

### 火百合 *NANCY BALDRICA*

為了表現這朵爭奇鬥豔的火百合，畫家竭盡心力作了表達。藝術家選擇特寫的角度，花朵開成三邊，引導觀者直入盛開花朵中心。接著出色的顏色則以連續漸層的透明水彩重疊出來。最後，花朵的光彩則藉助最深的背景呈現。

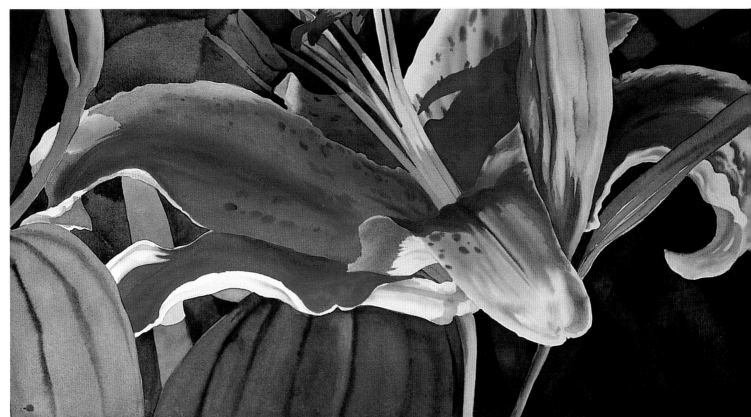

### 色票

鍋黃、檸檬黃、印地安黃、鍋紅、鮮紫、鈷藍。

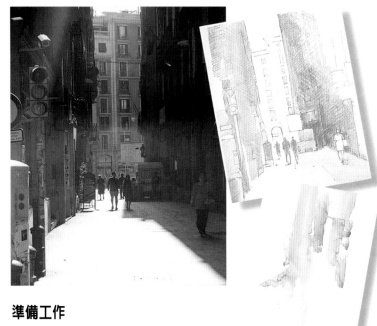

## 示範：

# 巴塞隆納歌德區

*BY HAZEL LALE*

這幅作品始於一張攝於巴塞隆納歌德區某一條街的照片。那天正好是中午，烈日照射下，只留下兩邊深暗陰影。為了表達日正當中的光線，藝術家決定誇張亮暗交錯的區域。街道中與日光形成強烈對照的三個暗色行人，藉著右邊較接近畫者——體形較大的行人達到平衡，並形成明暗對比。為捕捉光線感，藝術家希望以顏色及溫度暗示出對比的深度，而不採用中間調的灰色或極端的暗色調。

### 準備工作

（最上方）從調子速寫中，可以見到藝術家如何調整對比的平衡，深色人物襯出光線感，反之亦然。為了達到視覺的震撼效果，細節已被省略，只保留足以參考的部分，如交通號誌及路標等，增添忙碌街景的趣味。此外，藝術家也在開始正式作品前以顏色試畫（右上方）。

1 先打鉛筆底稿，然後近看照片，找到暖色系的區域，以濕中濕技法染入鍋黃及鍋紅。這些顏色在作畫初期都非常淡，為的是可以標記出畫面的調子。

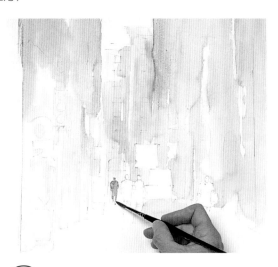

2 接下來，以濕中乾方式在背景中染進冷藍色，在前景中以暖鮮紫及鍋紅加藍色染出。這些染色層次切忌顏色太過均勻，應容許顏料之間自由流動，並留下銳利邊緣。白色水彩紙底色可做亮面高光。第一個深色點景人物必須先畫出來，這樣才能判斷其它部分的調子。一開始作畫時，比較出正確的調子是非常重要的。

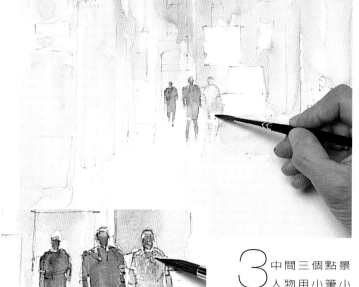

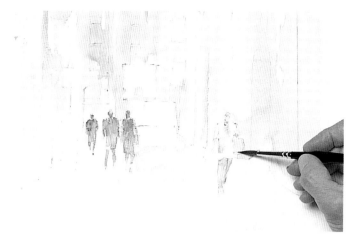

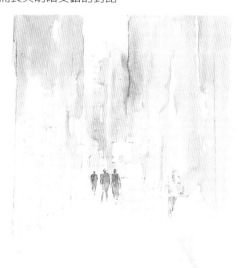

3 中間三個點景人物用小筆小心地處理——以紅色當固有色、紫藍色畫影子。畫面示範可以看見影子顏色如何以濕中濕方式染進固有色。注意在這些人物頭部須保留水彩紙白色底色當作受光亮面。

4 在經過深色點景人物，襯托背景光線的淺黃及粉紅色後，畫面左邊的調子已建立起來。現在開始畫右邊，使兩邊進度一致。保持右邊人物原本的調子，而不要只是單純讓人物以深色為背景，人物上半部（在照片中是在陰暗面中）染上純藍色，像是捕捉到光線一樣，人物下半則染較暖的陰影鮮紫色。最後，人物上半是淺色襯托深色，下半則是深色襯托淺色。

5 第一步：建立第一層冷、暖顏色區域後，人物在此襯托下已經就定位了。人物的完成是很重要的，自此畫面的其它部分都與他們有密切關連；他們是調整畫中其它部分調子的指標。接下來的步驟將專注於將前景帶近畫者，以此建立畫面空間感，卻又不至於太接近畫者，因而喪失明暗交錯的對比。

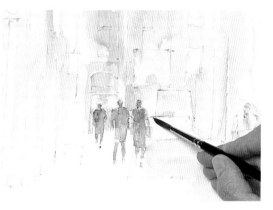

6 處理人物後的背景，藝術家在背景中染入如同照片所見的藍、紅及黃色並保持顏色稀薄，邊緣線柔和，這樣背景才不致喧賓奪主、跑到前景中。

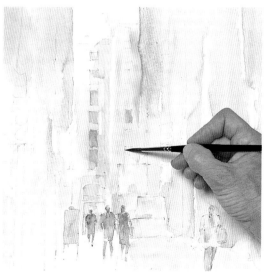

7 接著，用薄藍色疊在先前紅底色畫出窗戶。你可以見到不均勻的底色下所疊出的窗戶，調子的變化豐富，如照片所見。

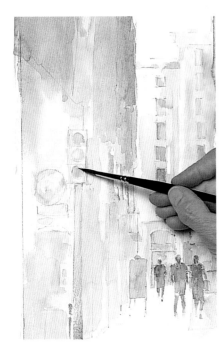

**8** 現在處理畫面左半部。首先建立鮮紫色影子層次——襯托亮面的邊緣部分顏色需更濃烈些。接著描寫前景號誌燈，理應對比鮮明（如原照片所示），但是，這裏可以引導視線深入街景；在顏色彩度及造型上可作折衷處理。

**10** 作畫過程中要持續判斷畫面各部分，現在輪到了人物部分，他們看起來不如先前強烈、鮮明。千萬不要一心只想以深色增強調子，藝術家處理的方法是增加更多的紅、藍透明水彩層次，使顏色更鮮明；以濕中乾技法薄染中間人物做出影子。

**11** 現在，為讓畫面更有活力，用綠色筆再次添補原先的鉛筆底稿。

**9** **第二步**：為暗示出建築物結構及建立人物後方調子，畫面右邊再加強並染進相同的鮮紫、鈷藍及印地安黃。整體來說，為的是達到一種平衡感。此階段是加高彩度顏色及對比，而不喪失整體感的時候。

**12** 在重新建立畫面明暗結構後，現在建立顏色。處理整張畫面—背景紅色建築物；右邊鮮紫色；然後，為平衡前景與畫面其餘部分，加強了黃色。為製造畫面後退感，從後至前分別使用鎘黃、印地安黃及檸檬黃。

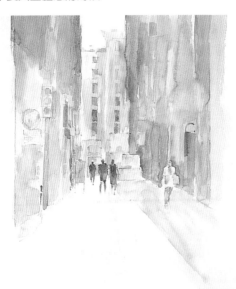

**13** 為與畫面左邊明亮的街道取得平衡，以鈷藍、鎘紅及藍紫混合罩染右邊街道的紫色影子。

**作品完成**

畫面捉住了西班牙街道當日的熾熱感。但是示範過程中可見藝術家對明暗交錯處多所琢磨，調整畫面前後只為帶出對比效果，建立深度，恢復原有色彩並加強整理條線。到此便水到渠成，完成了一幅淡彩速寫。

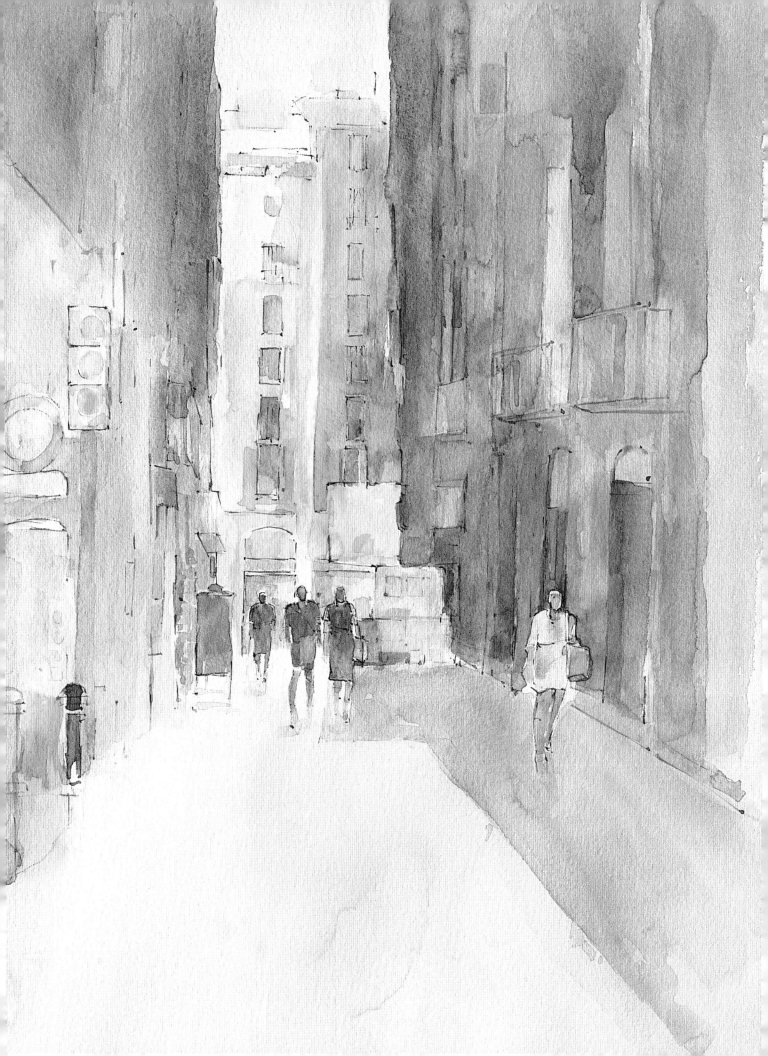

# 顏色與光線

### 午後陽光

*ROBERT REYNOLDS*

溫暖的午後陽光穿透枝葉，藉著冷暖色的並置產生效果。暖綠色如草地上的光點被冷綠色包圍。其實，使光產生悸動的是這些相混的補色。

在大自然中，光線與色彩相互依存。所以邏輯上而言，有顏色的地方就有光線，也許可以這麼說，畫面的顏色是邁向表現光線的第一步。一層接著一層地疊上透明水彩顏料的作畫方式，就是在模擬自然現象，人們生活並沐浴在有色光中，一經照射，皆帶有它的顏色。透過色彩學我們知道，要活化畫面中的光線需藉助顏色對比，如同調子對比一般。

**色彩溫度**　如果能感受畫面中色彩的溫度，將會進入作畫的另一個境界。許多人都知道一些特定顏色被認定為暖色，如紅、黃及橘色，反之則被視為冷色，如藍及綠。檸檬黃及鈷藍是冷色，且偏綠；反之，如土黃及紺青則是暖色且偏紅。一個暖色並置在冷色旁，相形之下會顯得更溫暖，反之亦然。就因畫面中的色溫與交互作用，賦予光線悸動的感覺。

**讓顏色說話**　或許畫面中已引進亮、暗對比的區域，原本寄望顏色能大聲說出炎夏的感覺，但是結果卻不盡理想，有可能是在畫面中溫暖日光照射的區域缺少冷色暗面的襯托：好比說，畫面中以暖綠色照亮的部分應在暗面並置冷綠色。

這個處理顏色的方式沒有必要與畫面的邏輯相關；重點在於對比。只需要以冷色與暖色形成對比，為畫面增添一點變化──很可能是暖色區域兩邊夾雜著冷色，或者更準確地說，以紅色蘋果配上冷色陰影。

但是切記，暖色區域在畫面中有向畫者接近的傾向，而冷色則會後退。這些色彩的特性非常有用，如果想要在畫面中的特定空間，表達特定訊息，但是注意背景中屬於暖色的部分。

一旦開始以顏色溫度的觀點去注意繪畫主題時，你就會發現在畫面中帶入溫度對比是一件容易的事。以雜誌中的圖片做練習，將其中暖色部分標成紅色，冷色部分標呈藍色。再畫一張有顏色的速寫，並將這些對比銘記在心，就能發現不同之處。

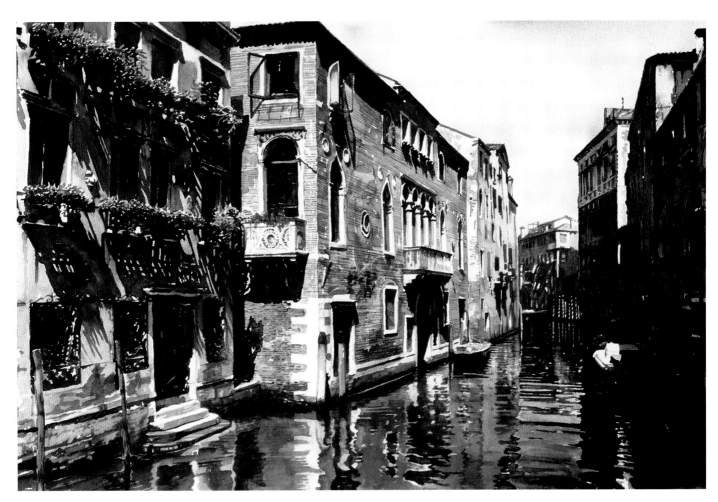

## 互補色

為了進一步強化以色彩表達光線的現象，找到機會結合互補色。根據色彩學理論，互補色就是在色相環上位置相對的顏色，如綠與紅，黃與紫，還有橘與藍。將這類色彩並置—例如，溫暖綠色葉叢中的紅花，就可以營造出視覺震撼性。這些顏色本身所產生的效果，不需要百分之百的彩度即可發揮作用。事實上，有時稀釋後或未接近純色的狀態，其效果反而不減反增。

如果混合兩個純補色，會得到灰色。試著將補色併置在一小塊顏色中，採用濕中乾技法，用筆尖在紙上染第一層。待第一層顏色乾後，在第一層顏色內及外圍疊上第二個顏色。紙上補色併置區域開始閃耀著能量；這一塊顏色遠看像是灰色。這個試驗也可以濕中濕方式進行，先染上一層土黃色，微濕時，立刻染入鮮紫色。你當然不願兩色完全融合，但是讓它們稍微流動後，又可保有自己的顏色。這個技法在畫陰影時特別實用，尤其當你不希望陰暗面顏色死氣沈沈的時候，效果更佳。

## 混色

混合暖色和冷色的對比顏色，不如混合相同的暖色簡單，因為顏料本身有許多不同的特性需要考慮，性質愈透明的顏料愈容易混色。青綠就是一個很好的透明綠色，混合較不透明的鎘黃，如此就能改變性質、產生堅實的梨子綠。將它與岱赭混合，所產生的綠色具有兩種顏色的透明性。混色本身就是一種藝術，一旦了解個人所選顏色特性，它就變成個人的第二項本能了。

### 威尼斯

*PAUL DMOCH*

幾個高明度的冷、暖顏色，將視線導入畫面中，陽台上置身綠色補色的紅花；頂樓向右伸展的緋紅色窗簾；紅褐色的灰泥牆結構；照亮右邊的陰影，運河中小艇上的紅色點綴。你會發現藍色也有類似的安排。

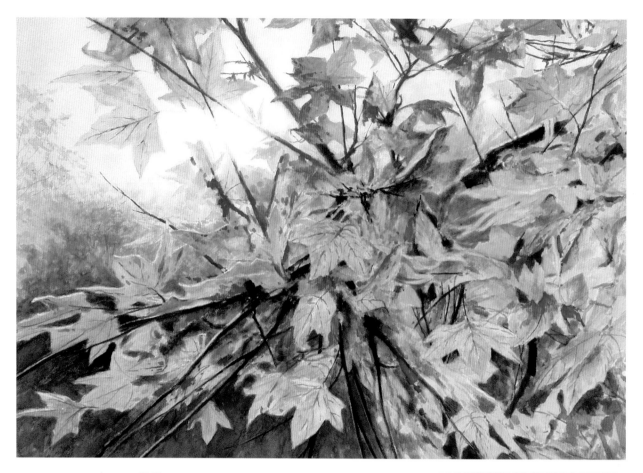

### 秋葉 *ROBERT REYNOLDS*

補色的運用是促成畫中充滿光線的原因。紅、綠兩色
平均分佈在秋葉色調中，濃重紅色搭配深綠色、強弱
相輔相成。冷暖顏色配置在畫中也隨處可見。注意畫
面中陰暗面是如何因顏色的運用而更有活力，雖然在
黑白畫面中會顯得相對無趣。

### 日落、雪門河

*PETER KELLY*

這幅有效地控制用色
的作品，卻透出光線
感。夜空中的餘暉以
中間調補色──暗面的
橘色與藍色、黃色與
紫色──反射在天空下
的水面。這些顏色因濕中濕技法而得以自由
混合。注意人造光源的不同品質－僵硬而偏
黃綠色。再次，看似單調的單色插圖（上
圖），則呈現出這些顏色組合的作用。

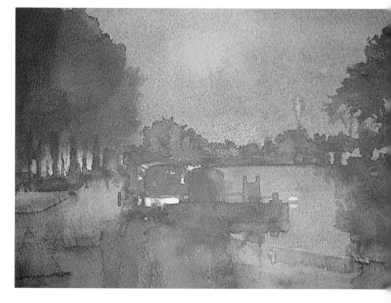

## 巴塞隆納街景

*HAZEL LALE*

擺脫寫實主義的枷鎖，藝術家以高彩度水彩顏料表達透出光線與顏色的景色。注意背景紅色如何藉由模糊的邊界固定在畫面遠方，並且藉由一點綠色補色，達到中間色效果。高光最亮部分、如上方單色插圖所示，被保留以吸引觀者目光至左邊坐著的人物。

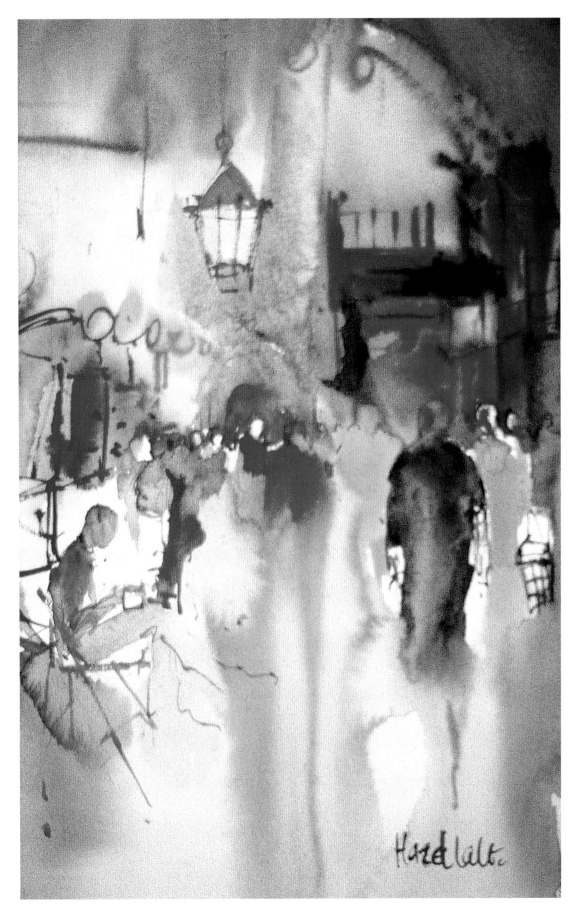

## 示範：

# 阿爾卑斯牧場

*BY GEOFF KERSEY*

**這**是一個綠意盎然的阿爾卑斯牧場，清晰明亮的光線來自畫者後方。藝術家目的在透過掌握色彩溫度併置補色來捕捉這個亮麗的夏日景色。黑白調子的速寫讓藝術家有機會更動畫面構圖。多餘的屋子及瑣碎的牛群都被省略了，畫面中增加一道可以帶領視線進入畫面的白色小徑。在前景草地及中景的樹木添加一些調子變化，其餘的屋子調子則輕微地更動，經過這些改變後，就有一種進入畫面的空間感。

**色票**

鈷藍、鈷藍紫、天藍、紺青、黃赭、岱赭、鈷黃、檸檬黃、青綠

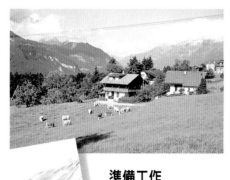

**準備工作**

在不喪失原本照片畫面基本結構的前提下，在速寫草圖中稍做更動。

**1** 將重新構圖後的草圖轉到水彩紙後，高光的部分，如屋頂，先以遮蓋液保留亮面。這一類留白膠呈現淡藍色，而非黃色，使畫者在使用後，更容易判斷顏色彩度。

**2** 先上天空底色。由兩種藍色混合組成：暖藍色—鈷藍及一點鈷藍紫；冷藍色—由鈷藍及天藍混合，將天空直到山頂的區域打濕，然後染入不同色溫的顏色—天空頂端染暖藍色，接近水平線染入冷藍色預留白色部分做雲朵及白色斑點，表現雲朵蓬鬆感。將畫板傾斜約15度，讓顏色往下流動，但又不至於形成水漬。讓顏料自然乾，仔細觀察乾後水平線顏色的柔和狀態。

**3** 遠方群山，開始先以天藍及鈷藍的淡藍色上色，愈接近畫者的部份改用天藍及鈷藍紫使顏色變暖。用圓筆側鋒染色，保持筆調輕盈。在樹後方加入青綠色與鈷藍，並加入岱赭使它溫暖些。趁濕時，以筆尖染入較深綠色，以檸檬黃點染表現羽形針葉樹。

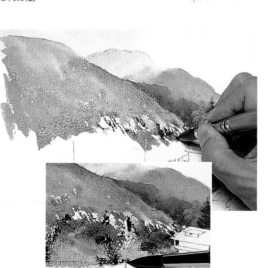

**4** 現在畫左邊的高光，變化藍色調，使遠方的山色更淡。為表現石頭的外型，用較深灰色以筆尖畫白色區域四周。現在繼續往下方染色，並引入更暖的綠色及黃色。

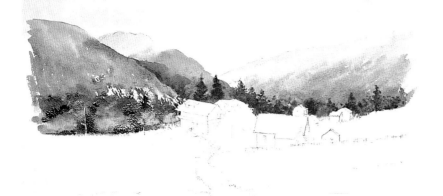

5 **第一步**：雖然互補色感覺並不明顯，但是並置的冷暖顏色賦予畫面典型的阿爾卑斯鮮活感。在顏色漸往前景延伸下，光線映照綠葉的位置，顏色變得愈溫暖明亮。

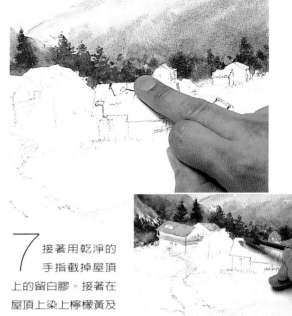

7 接著用乾淨的手指截掉屋頂上的留白膠。接著在屋頂上染上檸檬黃及岱赭在加上鈷紫藍降地彩度及明度（嵌入小圖）。調整不同混色比例畫不同屋頂，注意屋頂後方刻意加重的深色樹幹顏色將屋頂推向畫者，並在畫面中間引入適當的變化趣味—橘紅對藍綠互補色所形成的效果是預料中的事。

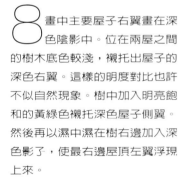

6 為使地面與天空融合，用乾淨的筆及清水處理遠山的邊緣線使它後退，清水擦洗過的地方再用面紙吸乾。部分邊緣線處理柔和些，其餘部分保持原狀。遠山是疊在天空的底色上，有助拉近遠山與天空。

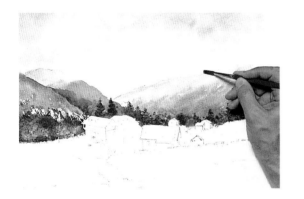

8 畫中主要屋子右翼畫在深色陰影中。位在兩屋之間的樹木底色較淺，襯托出屋子的深色右翼。這樣的明度對比也許不似自然現象。樹中加入明亮飽和的黃綠色襯托深色屋子側翼。然後再以濕中濕在樹右邊加入深色影了，使最右邊屋頂左翼浮現上來。

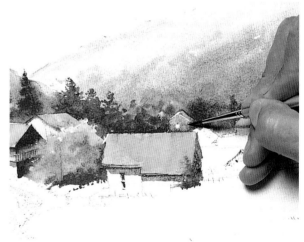

9 在屋子白色牆面加上紫色影子——這是一個可使用完全透明的鈷藍及鮮紫色的機會。黃色日光在任何白色表面形成紫色影子，畫面中紫色有助於統整畫面色調，因為顏色與天空顏色近似。

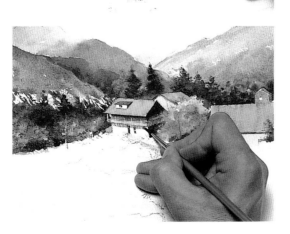

10 右方前景屋頂與背景屋子要分開，因為兩者看似位於同一水平面、彼此相接，令人無法分辨相關空間位置。在背景屋子下方加入晦暗的影子，使它向後隱入深處。

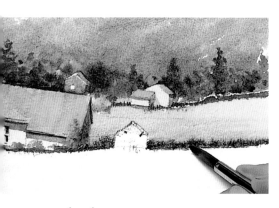

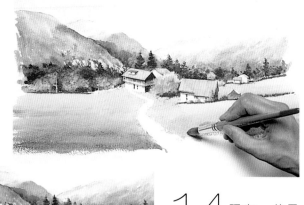

11 到畫面右方，在牧場右方染上顏色—檸檬黃、黃赭、鈷黃及鈷藍。趁濕，沿著圍籬邊緣線以比黃色系更濃的青綠及岱赭混色。就如示範所見，綠色滲入黃色系形成完美圍籬。

14 現在，前景部分需要先準備好大量調好顏色的顏料。

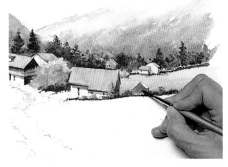

12 在同樣的區域，整理畫中被修整成臨時收容所的儲藏室。藝術家決定保留收容所的刺眼人工紅色——青綠及鈷藍混合。如此產生吸引視線偏離畫中顯目的鄉徑，以保留周遭區域的視覺效果。

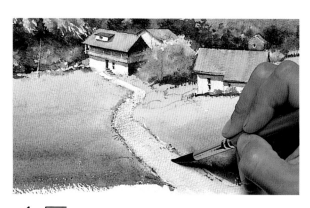

15 以深綠色沿小徑邊緣乾刷—避免畫起來像是一條柏油路。再打濕小徑，在小徑遠處染入一點淺紫色混合，往前景中逐漸加入鈷藍及焦赭。

13 第二步：這個步驟已經可見顏色貫穿整個畫面。屋子的紫色影子有效統一畫面中心。左邊石頭用稀薄的顏色再整理一次，右邊背景的屋頂也做相同處理。黃色也具有統整畫面的效果。

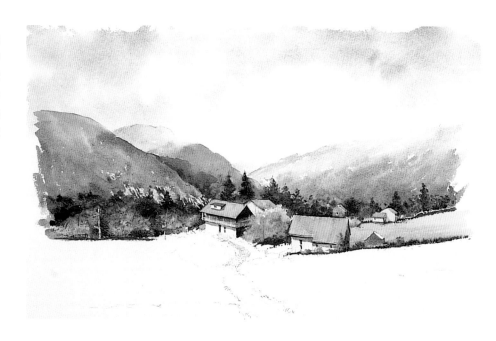

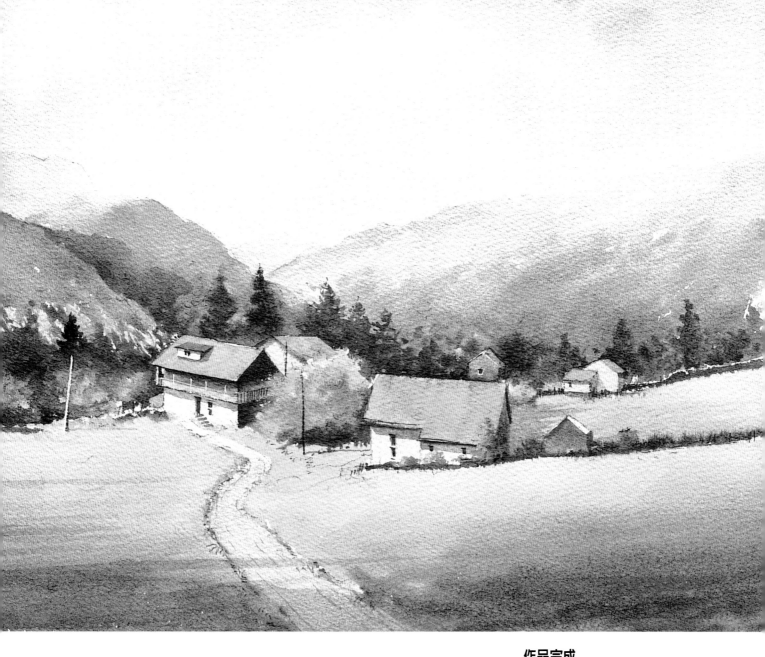

## 作品完成

透過微妙的色彩調整，豐美的夏日阿爾卑斯牧場已經栩栩如生在眼前重現。看到原本的照片如何轉化成一張水彩作品，是非常有趣的過程。照片沒有被原封不動地照抄，而是當作畫作景物的參考及提示－景物的位置、顏色及氣氛。在畫面中，藝術家改造記憶中光線照射的景色及水彩媒介所能發揮的最大效果。

**16** 前景乾後，在上面罩染一層透明紫色影子。這一層顏色有效連結畫面中忽隱忽現的紫色部分。可以將原本不統一的部分——小徑與牧場向前景聚集。

**17** 原本以遮蓋液留白的電線杆可以去除了，通常在這一類的作品中都刪除不入畫。但是在這裡卻有提供垂直結構及令人比較出廣大牧場的空間感。

為消褪的界線變化調子
在明亮的邊緣線四周帶入暗色
消失與重現的邊緣線增添些許趣味

# 邊緣線的消失
# 與尋回

## 門前的天竺葵

*RUTH BADERIAN*

畫面中的天竺葵，乍看似乎很不起眼，其實有許多心思花在花朵及葉子界線的消失及重現變化上。部份盛開的天竺葵花朵中，因為有一組深色葉子的陪襯顯得更搶眼。同樣地，在這一組花朵中，也加入深色陰影，以區分背景的關係。葉子也利用相同處理方法。

本書到目前為止，書中所列舉光影畫家在作畫過程中都不依賴輪廓線作畫。然而，描繪物體難免會有輪廓線，只是有些部分有時會消失——這部份通常位於物體顏色與背景調子相同之處。如果畫面中這個消失的部分令觀者無法分辨，那麼這消失的輪廓界限就必須再被找出來。以一個燈光微弱的狀態為例，一位身著白色裙子站在白色牆前的女孩子，其外形輪廓線將會消失，而她與牆面因為顏色及彩度的過於接近，也可能產生彼此

融合的現象。藝術家必須就此解決界線模糊不清的問題；解決方式可能是在牆面上方做區分，在女孩子身上做受光面，與背景牆面形成對比或是做出投影的效果。經過上述許多處理方式後，仍有部分界線消失。這並不打緊，因為畫面中只需要提供足夠的線條，觀者便自行分辨了。

## 視覺趣味

輪廓線（界線）重現與消失是畫面中的另一個趣味所在。以一束瓶花為例。首先吸引人的是花朵單純的美感，繼而卻因繁複的花葉交錯，使人摸不著頭緒。這時最重要的是先找出花朵吸引人的美感，再確定視線能被引導到這些引人之處。假設光線照射穿透花瓣邊緣線，那麼吸引人的花瓣邊緣線就應該將它獨立在深色背景中，或是以黑色背景突顯出來。這些方式會使主題更有趣，但若花朵美感及吸引力不如預期。在適當情況下變化背景，使

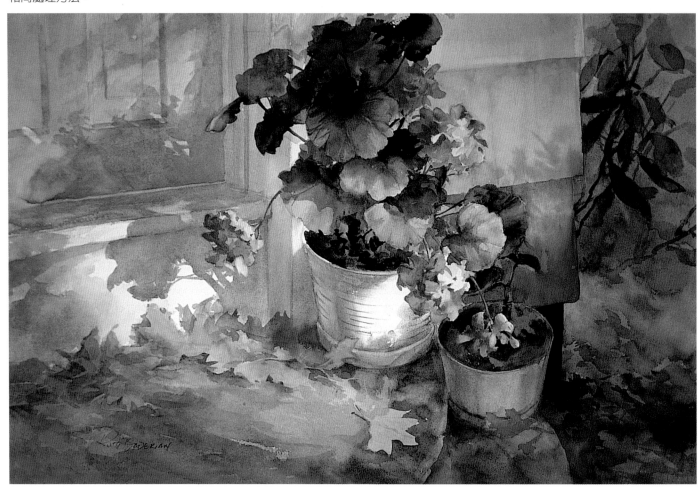

某些花朵的界線形成強烈對比，部分則隱入背景之中。在同一個花瓶中，以消失或加強界線的方式表現葉莖，界線可見之處以對比方式呈現，界線消失處則背景主題互相融合。這些方式可一改原本的單調，使趣味倍增。

## 變化界線（輪廓線）

界線的消失與重現在自然界中不斷重複出現，幾乎沒有例外。藝術家唯一要做的，只是去發揮並誇張或增減。先以黑白新聞圖片或影印雜誌圖片，試試看如何以深淺方式變化界線，使它重現或消失。若有必要可用

白色不透明顏料提亮，如果完全受光的白屋輪廓線的明暗調子也可以在深色樹林襯托之下改變，重見或消失就會更有趣。

一旦開始注意自然界中界線的消失與重現現象，你將發現，藉由強化眼前的調子的方法可在畫面中表達不同的光線感覺：如斑斑光點，樹後透射出來的逆光光線等等。

## 克提斯之居

*ROBERT REYNOLDS*
這個示範充分說明界線的消失與重現是一種細緻的藝術。畫面中受光的白色屋子，左邊誇張地以深色背景陪襯，而其他的部分則是在界線的消失與模糊中變化——如右方煙囪，沿著傾斜屋頂的屋緣都為畫面增添不少趣味，當視線滑過屋子時，可使目光短暫地停駐與欣賞。

**內外皆美** *JOAN ROTHEL*

逆光的畫面，令人聯想與背景形成強烈對比的主題。但是仔細觀察，水瓶確實有部分清楚襯托著樹叢，有些受光部分則融入窗框中。盒子兩邊因受界線清楚與調子相似的樹叢區別出來，而另一邊則是完全消失在具深度的陰影中。黑白插圖中顯示小心安排的調子分佈。

## 耶皮肯教堂，比利時
*PAUL DMOCH*

畫面中光線直射穿透樹冠，許多曝露在明亮光線下的枝葉消失不見，卻在傾斜伸展的樹幹投射出斑斑光影。比對黑白插圖，可以看出沿著樹木高度因為其邊緣的重現與消失，使目光在樹枝扭曲與轉折中跳動。

## 沙圖
*NAOMI TYDEMAN*

熾熱光線從畫中人物右後上右照射下來，人物輪廓線在消失與重現中變化，這些變化的趣味，以墨色般的背景誇張地表現出

來。右下方，頭中及頭髮與背景的界現清晰：左下方，渾沌不明的深色區域被刺眼、向前擺動的手臂截斷。黑白插圖顯示對比平衡。

## 鐵路漏斗車 *MARY LOU FERBERT*

整個畫面處處可見藝術家仔細考慮界線消失與重現的痕跡。觀察漏斗車向畫面中褪去的平行線如何隱入深藍色天空中，同時留有條狀反光卻不至於跳到畫面之前，使畫面前後空間感消失。為了增加高光的真實感，注意它們被刻意分成數個部分。

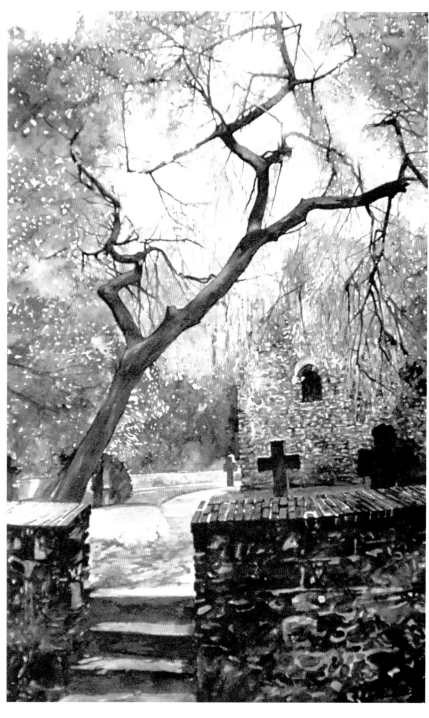

高光上的遮蓋液
透明上色
為柔邊提亮
濕中乾，切入出銳利邊緣

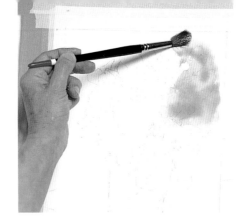

1 小心打出牡丹輪廓底稿，高光亮面部分先用留白膠保留，見淡黃色部分。然後將整張紙打濕，染入顏色，加入一些水或以乾筆將顏色太濃烈的部分吸掉一些，以改善狀況。先上永久玫瑰紅。

## 示範：

# 桃紅之美

*by ADELENE FLETCHER*

為了完全表達豔麗的牡丹花瓣，及光線刻畫鮮明的牡丹花瓣邊緣，以深色調子切入花瓣周圍。花瓣邊緣的消失與重現，其變化主要是安排顏色及調子的改變。因此，保留亮光或亮面是很重要的，遮蓋液只用在打底色時。藝術家用透明顏料在紙上混色，以濕中濕技法混色以確保顏色乾淨明亮色調豐富。事前的計畫可參閱本書31頁。

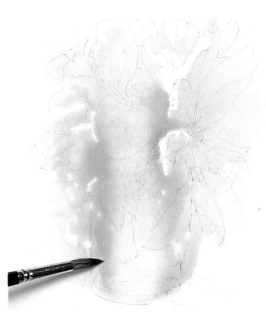

2 接著染鈷黃及一點鈷藍，使它們流動溶合在一起。將畫板傾斜，幫助顏色相互流動。此步驟可見留白膠保留亮面的功用。

**色票**
鮮綠、鈷黃、透明橘、永久玫瑰紅、普魯士綠、金綠、橄欖綠、藍紫、鈷藍。

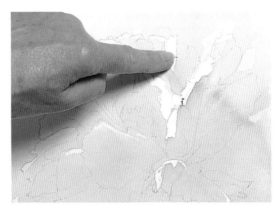

3 當顏色乾時（可用吹風機吹乾），再以乾淨的手指搓去留白膠。顏色乾之後有些褪色。但是依然隱約可見豐富的顏色變化。

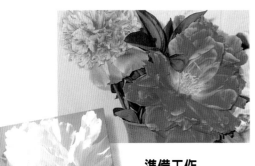

**準備工作**
主要參考圖片是一朵白色牡丹花（見31頁），但是藝術家決定畫成粉紅色花，參見上面粉紅色花照片。

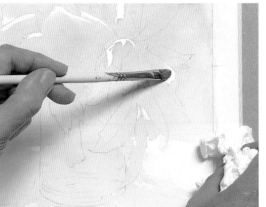

4 用筆毛較粗硬的筆沾清水刷去掉留白膠後，留下的銳利邊緣線，並用面紙輕壓吸掉顏料。

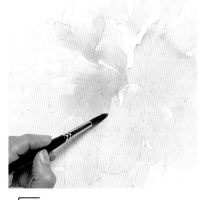

**5** 建立牡丹花中間黃白花蕊同時保持邊緣線柔和。並用擠乾的水彩筆吸掉多餘水分。

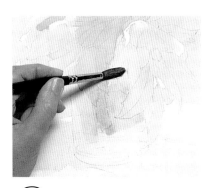

**6** 逐層疊出透明淡彩顏色。這個步驟中，葉子底色鮮綠，在花瓣顏色仍濕時染入，以保持邊緣柔和。

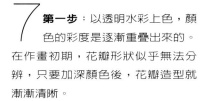

**7** **第一步**：以透明水彩上色，顏色的彩度是逐漸重疊出來的。在作畫初期，花瓣形狀似乎無法分辨，只要加深顏色後，花瓣造型就漸漸清晰。

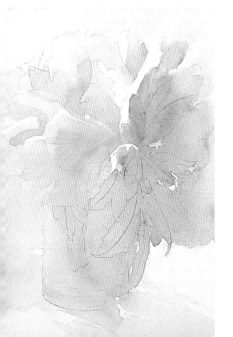

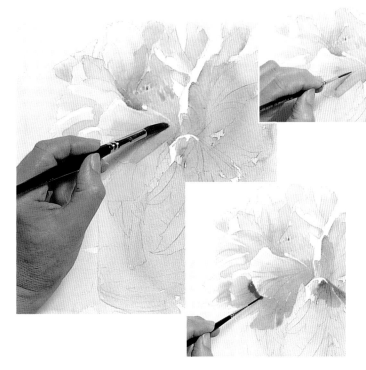

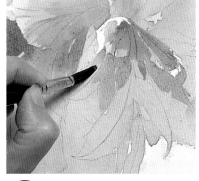

**9** 以相同方式處理葉子、做出邊緣線，並確定葉形用較濃的顏色以濕中乾方式上色，顏色切忌太厚重。

**10** 為做出花瓶基本形狀，在普魯士綠中加入一點藍紫色，並讓它染到影子生成的地方。

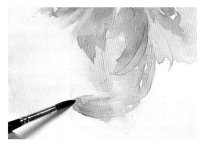

**8** 現在，以濕中乾技法加入更多顏色，使花瓣邊緣、雄蕊與整個花形更加明確。上方插圖中，用一枝細長的筆用來畫花脈。下方插圖中，以更多鮮濃的顏色被用來確定花瓣邊緣位置。

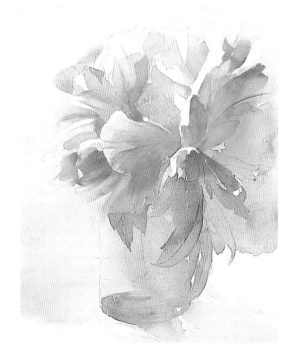

**11** **第二步**：藉由顏色及調子，牡丹花漸漸成形。花中為暖粉紅色，花側則為偏冷的藍粉紅色。其中也有暖綠及冷綠色。在本階段中，花蕊先以留白膠遮蓋。

**12** 葉脈可以趁顏料未乾時，以畫筆筆桿壓入凹紋，使顏色流入凹處形成深色葉脈。在葉子加入更多厚重顏色凸顯花瓣（嵌入圖）。

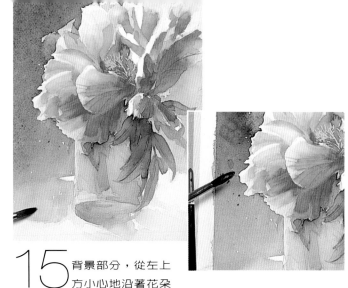

**15** 背景部分，從左上方小心地沿著花朵邊緣以普魯士綠及金綠染色。以灑點方式灑入其他顏色並讓它自由流動（見嵌入圖）。在需要提亮的地方，以擠乾的筆吸掉顏色。右手邊染入橄欖綠及永久玫瑰紅做出較溫暖的背景色。紅綠相接處的調子以清水打濕，使顏色稍微溶合。

**13** 大體上來說，上色的做法是先打濕，然後再直接染入顏料以加強鮮明度。最鮮明的顏色保留給花朵中央，其中染入混合的永久玫瑰紅及透明橘。此時花蕊上的留白膠開始發揮留白的作用。

**16** 稍微調整花瓶及桌子。花瓶上的反光以較粗糙的筆沾清水擦洗，再以面紙吸乾。

**14** **第三步**：花中調子建立後，其周圍偏冷的粉紅色必須被加入以平衡色彩感覺。花形現在已經確立，而花朵色彩濃度以透明重疊法建立。注意細心保留的白色高光部分。

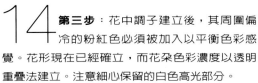

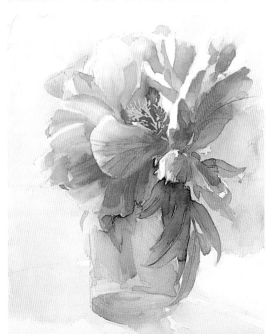

**17** 最後針對顏色及調子做調整，增加邊緣線變化並平衡整個畫面調子。部分花瓣邊緣再以更濃的顏色加強，如右上方（嵌入圖）。

## 作品完成

完美的作品皆源自於作畫前的仔細計畫與準備，作畫過程中涉及逐步調整調子及顏色，使整個畫面的邊緣線呈現消失與重現的不同變化。成果十分扣人心弦，令人眼睛為之一亮。

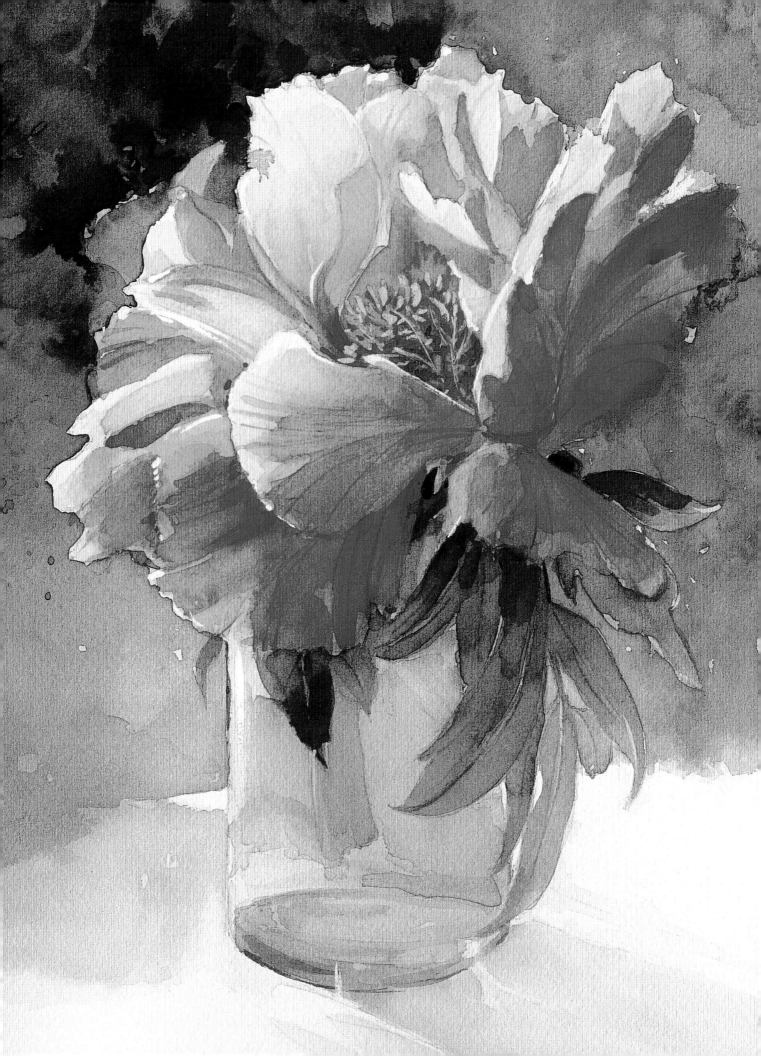

反光的性質
對比與反光倒影
倒映符合透視原理

# 反光

由於光線在物體表面產生折射，因此人們才得以解讀反光的意義，從而瞭解這個自然世界的種種物體質感。反光程度依反光物體的組成成分而定，粗糙或平滑、堅硬或柔軟，光線的強度則影響反光的品質。許多人都誤以為只有具光滑明亮質感的東西才會產生反光，如玻璃、光滑的金屬表面，或塑膠這類的表面質感，其實只要是高光都是反光之一，而且能透露出反光物體的質感。一隻邋遢、皮毛未經梳洗的狗，其皮毛反光一定不如一隻皮毛柔順光滑的狗，但是不鏽鋼咖啡壺的曲面，則會反射出扭曲的周圍物體。

## 強光

*ROBERT REYNOLDS*

光線劃過水面，循著透視法則，平行線往畫面遠處退去。畫面分成三個深度，前景，以較大銳利的水平筆觸表現向前延伸的水面，中景，筆觸更小且集中，一直到遠景則只見破碎筆觸。

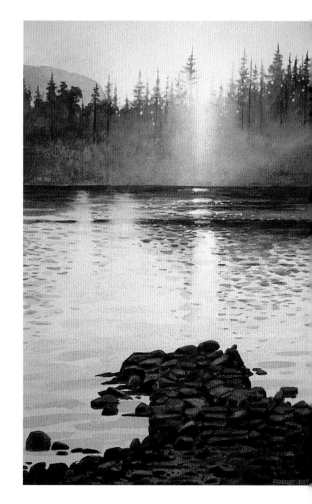

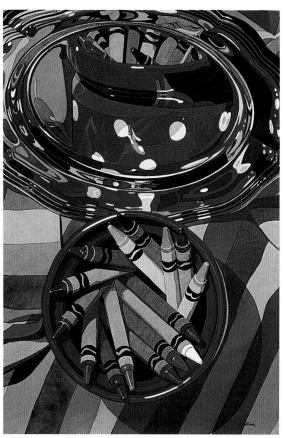

## 色彩繽紛的反光

*MARJORIE COLLINS*

這個難分難解的主題花了一段時間才得以解決，從上圖可見，桌面上擺了一只滑亮的水晶淺盤一旁是一個擺滿表面沒有光澤的蠟筆的盒子。連接這兩個質感截然不同的是淺盤上的實物放大的反光。

## 玻璃與金屬

反射我們身邊景物的玻璃及金屬物質，常被認為是繪畫時最不易表現的主題，其實這一類作畫題材只是需要客觀的觀察角度罷了。如果對表現這類題材有問題，可以試著利用幾個罐子、會反光的湯匙及其他可取得的反光物體擺設一組靜物。用一張長方形的紙板將中間挖空，做成一個取景框，然後取靜物的局部。此法有助於客觀地瞭解反光中糾結的形狀與顏色。另外也可以利用雜誌圖片，將圖片中的部分圖案遮去，再仔細研究剩下的部分。現在記錄取景框中所見類似插畫的反光圖像，一步一步來，一次只看一點點。如果想要建立取景部分的單色素描，可以一開始就以鉛筆上色，否則就以大筆單層水彩記錄觀察所得。

## 水中的倒影

水無色且透明。它的色彩來自它所反射的對象——天空或周圍的樹木、或房屋，再結合水本身具有的深度及粒子。但是這一切都可能因為一陣微風吹動水面引起漣漪，或是一艘高速駛過水面、高速遊艇螺旋槳引擎翻動水面……而完全改觀。無論如何，紋風不動如鏡子一般的水面，需要借重疊筆觸才得以完整表現，通常可以濕中乾水平的筆觸呈現。個人也需要調整觀察，正確表達水面感覺，以刀片刮出的線條可以表現水面反光感覺。若是可行，在遠方留下一片顏色較淺的水面：此現象常見於一陣風吹皺水面而反射出光線的瞬間。在畫面中屬於水的區域打上一層底色，可統一畫面調子。在激流的溪水中，溪水因濺起的白色水花顯得斷斷續續，水面如鏡的深色河潭遠離主要河道、溪石及突出於河面的樹木。這裏所需的各種技法都以光源色打上一層底色來做統整。

## 留意對比現象

朝向畫者的反光。光的路徑來自太陽，就如人們見到太陽在水面引起反光，看似從水平線展開，從太陽的正下方延伸直到人們眼前。與任何一條馬路一樣，光的路徑也遵循透視原理，平行的兩邊會在水平位置的某一點交會。但是留意屬於對比的部分：破碎的水面，在前景中的片片反光清晰可見，每個漣漪各自反射光線。中景的對比變小了、反光也減少了，取而代之的是片片的反光交融成為一大片平坦的顏色。這部份的顏色可以在粗糙的紙面用蠟留白。先熟悉蠟的使用方式，因為一旦使用後，蠟無法從紙面清除，而且它會排水，它可充分表現水面的反光；只要簡單地在上過蠟的地方疊上一層水彩就可以了。

## 模糊界線

水面上的房屋或樹的反光都不應該太過清晰或銳利，除非實物就是如此。反射的影像應該是呈現模糊、全部都沾染了水的固有色。

通常這只是一個使顏色褪去的例子和以濕中濕技法深入處理水的反光。雲的倒影與水面所形成的問題最好是以顏色來統一。但是雲朵間透露出的小片藍色天空，則為河流倒影的部分增添更多顏色。

來自與水平面接觸之上方的實物，如一棵樹，倒影長度應與實物等長，且長度應從樹幹根部往上算起，感覺好像可以從遠處看到樹木深入水面。上述的水面倒影很少是直的，就算水面是靜止狀態。以尖筆沾稍濕的顏料所畫出來的彎曲倒影，就足以傳神地表達水面倒影的感覺。

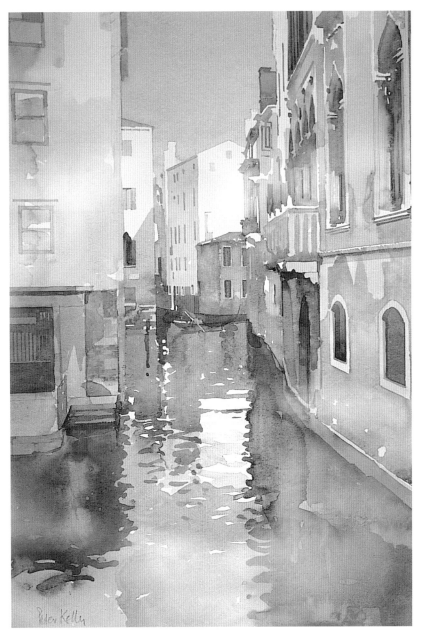

### 威尼斯河道

*PETER KELLY*

此示範作品中的水面是最佳的陰影組合，水面的深度清晰可見，卻依然保留水面倒影。作品充分說明「在水中，淺色實物的倒影看起來顏色較深」，而「深色實物的倒影顏色較淺」的事實。

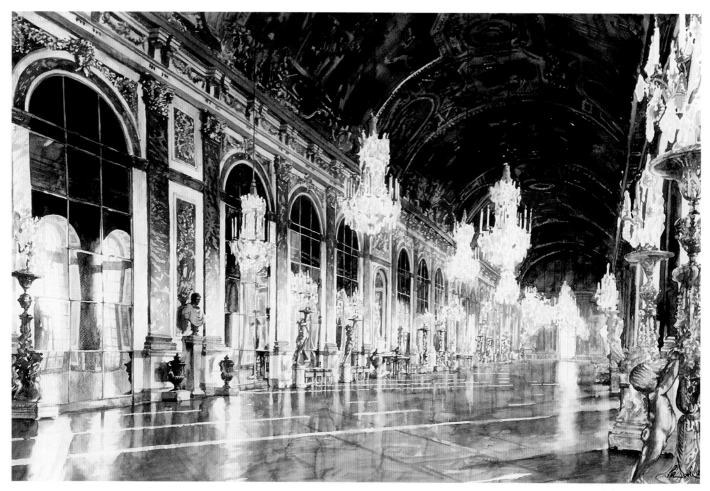

### 萬鏡之廳，凡爾賽宮 _PAUL DMOCH_

如果有人想要挑戰表現光線中最難的部分，那麼這個充滿鏡子、鍍金及刨光大理石的地方就是了。這幅完成的作品是以不可思議的觀察力及繪畫能力合作產生的結果。右邊的單色插圖，顯示高光部分的圖案在靜止的室內大廳形成一種動感。

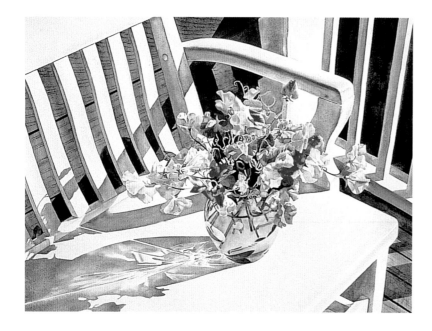

### 走廊長椅上的豌豆花 _WILLIAM C. WRIGHT_

日光透過花瓶中的水，在白色的長椅上形成抽象的有色反光圖案及光束。這些細節編造不易，藝術家必須花上相當長的時間觀察，並記錄奇妙的光線變化。藝術家個人則用盡了可能的明度範圍（見說明文左邊）去加強反光的效果。

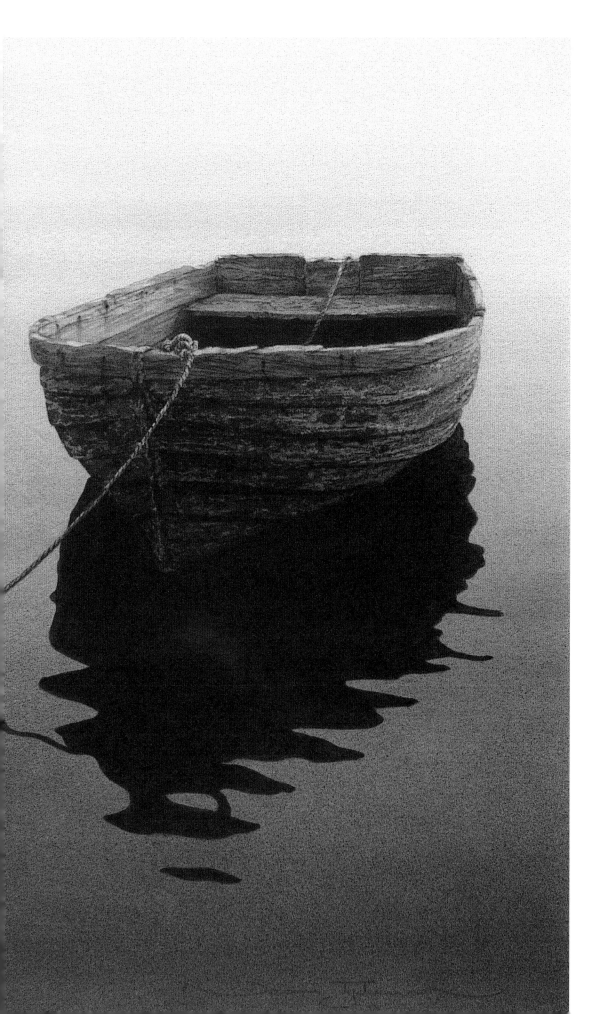

## 老船

*NAOMI TYDEMAN*

一艘老船在水面投射出深沈的船形倒影，阻斷了湖面原本明亮似油的水面，泛著朦朧光線（見上方黑白小圖）。老船的外型陰影因湖水的輕微搖動而破碎。

互補色透明上色法做灰色陰影
在顏色中建立深度
硬邊扭曲倒影
黑色不只是黑色

# 示範：
# 生活猶如鮮美櫻桃

*by MARJORIE COLLINS*

銀質奶油壺上的反光是這幅錯視繪畫的重要部分。有人會認為中間規律的圓形圖案形成畫面中央的焦點。這幅作品事前經過小心安排及充分的準備工作，在第28頁可以看到準備草圖，從一絲不苟的底稿開始，標示出調子的區域，藝術家歷經反覆思考，小心地掌握水彩層次以達到顏色的深度及生動逼真的調子。

### 色票

永固暗紅、鮮紫、鮮藍、法國紺青、樹綠、焦茶、生赭、煤黑。

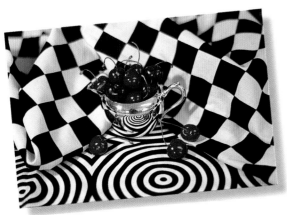

### 準備工作

這個參考圖片是特地為這幅作品拍攝的，日光燈照射畫中靜物。

**1** 三種暗面的紫色底色是以鮮紫及法國紺青調成。影子部分——格子布、櫻桃及奶油壺反光——以三種不同的鮮紫打底標示出來。格子布的位置都以淺鮮紫打底，並待乾。然後在中間調的位置加深鮮紫暗面，待乾，加入更深的調子。藝術家在格子布的深色方格上以鉛筆做記號提醒自己。

**2** 為了顯現陰影中的灰色白色方格，在鮮紫的顏色上再疊上一層形成互補色的鈷黃。這個重疊的步驟是經過不斷重複逐漸完成的。

**3** 底色乾後，再處理黑色方格。之所以選擇煤黑色，是因為它的顏色偏藍，而且很適合這種精密描寫的風格。先調好足夠的淺煤黑，這樣調子才會均勻。這一層的顏色要淡些，彩度才容易分辨。煤黑色主要畫在方格的高光位置及陰影中鮮紫底色的黑方格。

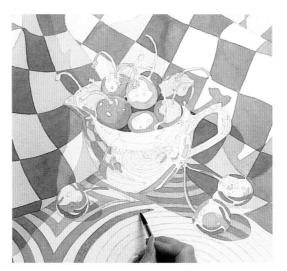

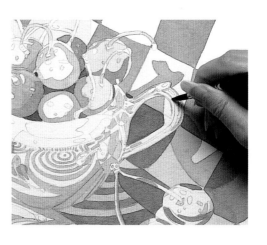

**4** 現在處理奶油壺及黑色的倒影。根據深色顏色反射淺色的物體，反之亦然，黑色看起來較淡。因為沒有使用留白膠，所以畫亮面的位置時，要特別小心以用鮮紫底色區分出黑白格子。

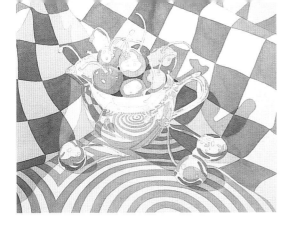

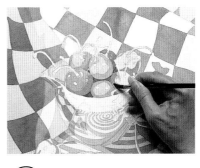

**5** 第一步：這個步驟顏色平均、調子均衡。這樣的處理方式有助檢視畫面。此外，不時地向後退一步檢查畫面進度也是不錯的方法。等待顏色乾透期間就是一個檢查畫面的機會。

**6** 現在畫面中導入主要的趣味——櫻桃。首先，除了高光外，整個把櫻桃打上一層稀釋的暗紅。高光部分，用鉛筆標出輪廓。選用一枝8號筆尖良好的混合毛水彩筆，以便處理亮面時能更得心應手。

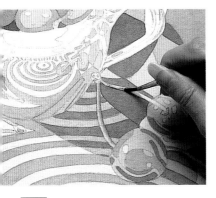

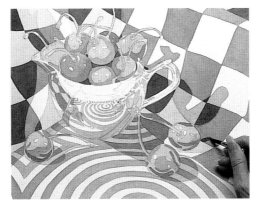

**7** 接著以稀釋的生赭色畫櫻桃的莖。疊在已乾的紫色影子上。

**8** 下一步是加強黑白方格上的影子。以稍微濃的煤黑色為所有的黑色形狀上色。

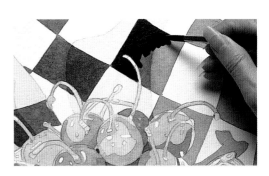

**9** 現在把影子及沒有影子的黑色格子再加深一次。雖然使用相同的色調，影子的區域依然清晰可辨，因為底色染到影子與沒有影子部分的顏色並不相同。

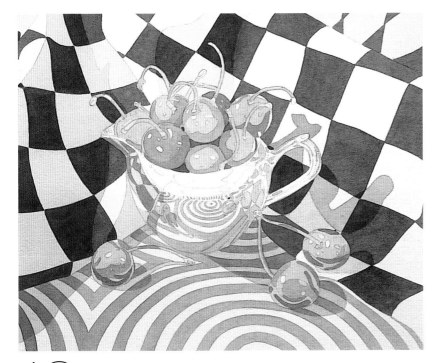

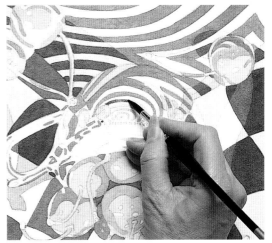

**10** 第二步：留意銀質奶油壺的倒影與背後的格子布一樣鮮明。格子布比畫面其餘的部分更完整，所以現在是讓其他部分具有相同的濃度的時候。

**11** 接著，奶油壺需要額外的處理。先用比實物更淡的黑色。畫弧線時，將畫倒過來畫會更順手。

**12** 現在再次處理櫻桃。奶油壺中的櫻桃陰影使用更鮮濃的暗紅。再以同樣的顏色處理倒影上的小櫻桃。

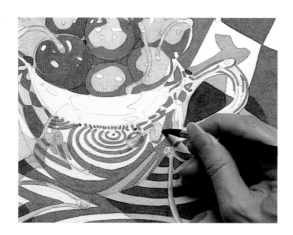

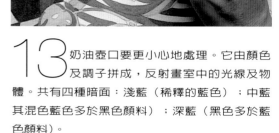

**13** 奶油壺口要更小心地處理。它由顏色及調子拼成，反射畫室中的光線及物體。共有四種暗面：淺藍（稀釋的藍色）；中藍其混色藍色多於黑色顏料）；深藍（黑色多於藍色顏料）。

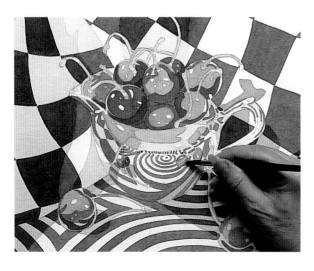

**14** 為表現櫻桃的鮮豔紅色，再疊一次影子原來的紫色──鮮紫及法國紺青。這一次，除了高光之外，都用上述顏色染一次。少部分較亮的倒影也做同樣的處理。

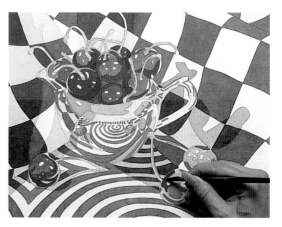

**15** 同樣是櫻桃；一旦乾後，除了亮光外，再染上一層暗紅。櫻桃這時看起來很鮮美多汁。

**16** 第三步：一層一層地建立色彩及調子，在使畫面漸趨完整的過程中，不斷修正調子。重複下列的步驟：黑色層次畫黑色部分；紅色染鮮紫部分；而櫻桃則分別染紫色及暗紅色。

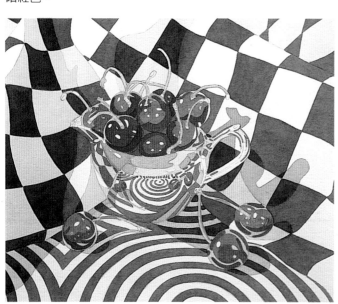

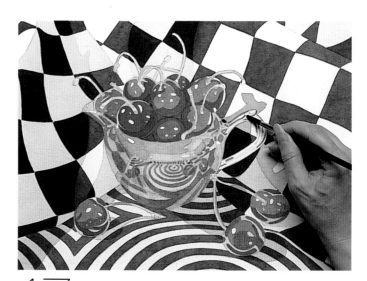

**17** 留意淺的顏色反射深的物體，原則上，整個奶油壺都染上一層極稀薄的焦赭，尤其能減弱白色的反光。注意畫面中的黑色方格，也染入了另一層稀釋的煤黑。

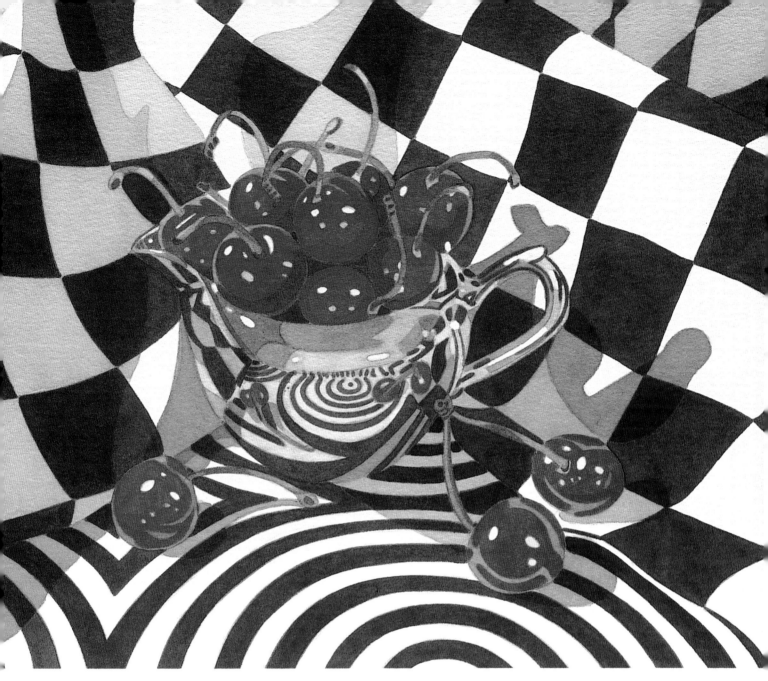

## 作品完成

完成的作品是一個奶油壺裝滿鮮嫩欲滴、秀色可餐的櫻桃。最後的步驟與這個完成的作品之間是由不斷重複的一層層水彩重疊組成的。自重疊的鮮紫及紅色層次中浮現的灰色影子,最後已達到預期的調子強度。黑色方格顯得很結實,但是影子的底色卻賦予畫面不同的風格。生動的櫻桃令人忍不住想伸手去抓。拿完成的作品與完成前的最後步驟相比,可發現完成前還有許多層次。如果顏色太紅,再染一層暗面的鮮紫色。注意櫻桃上高光的三個明暗調子:白色、鮮紫及粉紅。奶油壺原本是模糊的倒影,現在形成畫面焦點,其顏色也變得更鮮明。這幅費盡心力完成的作品足以撼動人心。

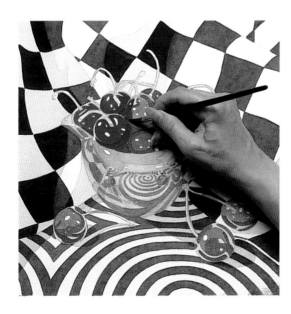

18 回來處理櫻桃,並補上另一層暗紅色。每上一層顏色都期望畫面能更完整,可惜總是事與願違。

## 示範：

# 夜泊

*by MARGARET HEATH*

這裏是蘇格蘭西海岸的莫拉（譯名），白天多雨；現在夕陽西下，帶著溫暖而潮濕的光線從左上方而來。藝術家特別針對想要畫的主題進行拍攝，照片愈近愈好，所以她一直等到光線對了－遊艇船尾倒映在水面，而背景與前景海灘則位在暗面中。寫生當天氣候炎熱，所以藝術家利用調和劑保持顏料濕潤，延長顏料乾燥的時間有助於染色。

**色票**

鈷藍、錳藍、紺青、天藍、藍紫、黃赭、焦赭、紅赭

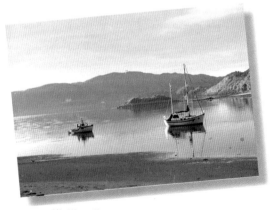

**準備工作**

以一張優美的風景照開始，先打精緻的鉛筆稿。再以留白膠保留高光。留白膠呈淡黃色（上面、右邊），如遊艇上，中景的小島以及背景山丘上的小屋。

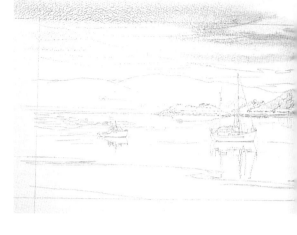

1 藍色顏料，淺鈷藍及錳藍先染天空。首先，將天空區域完全打濕然後加入調和劑。立刻沾適量顏色染藍色的區域－含雲的暗面部分，但是先不要畫黃色的部分。緊接著快速地加入黃色係－黃赭及一點岱赭－一直到接近紙上方面的邊緣位置。接著用紺青、鮮紫及一點岱赭加出雲的影子，讓它們自然地融入黃色天空部分。乾後，擦掉鉛筆線。

2 天空乾後－不要使用吹風機，否則顏色漸層效果就會消失－在黃色雲朵（混色A）中加入一點鎘黃然後畫背景海岸區域。趁濕，再於左邊加入另一層較淺的岱赭、天藍及鎘黃。在紙上墊一只尺，以擠乾的筆在較明亮的部分擦洗出一條淺色線條。

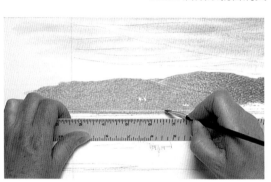

3 趁濕，在右邊海岸的暗面加入岱赭、黃赭及鈷藍。乾時，以相同上述顏色再加一點紺青加出小島。小島用面紙吸出一條白線。

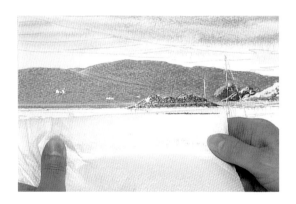

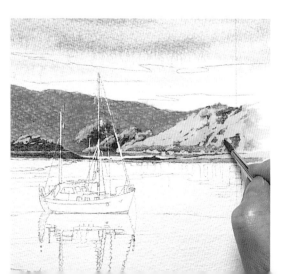

4 顏料乾後，清除島上高光的留白膠。然後以相同的海岸黃綠色染高光部分，在相同位置的底部加上紅棕色的水平線。

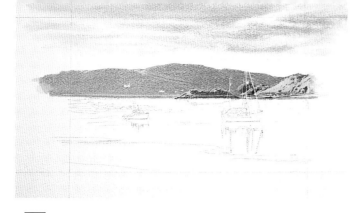

**5** 第一步：第一層顏色已經告一段落，天空及小島部分已經接近完成的程度。採用這個作畫方式，藝術家必須對每塊上色區域的調子胸有成竹。如果畫面明度調子失去平衡，在稍後的作畫過程中，都可以再染色做調整的。接著要畫的是水面。

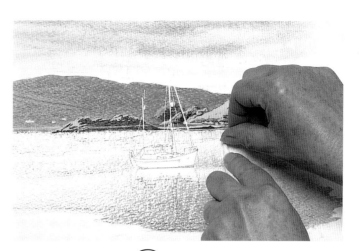

**6** 水面的染色方式與天空畫法一致。倒影的山岳及天空與實物相同。讓山岳及天空倒影的顏色互相溶合，以搓成細繩狀的面紙沾出垂直淺色亮面。

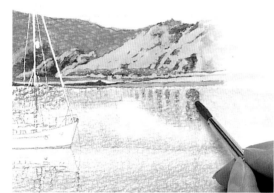

**7** 趁水面部分仍濕，建立山岳倒影的色彩──稍淺偏冷（加天藍色）──作出垂直的亮面。記得深色反光較淺，而淺色反光較深。

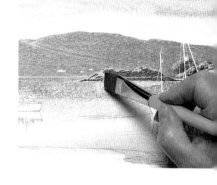

**8** 趁濕吸亮高光。這裏是用一枝乾淨的扁筆，先以清水洗淨，再以乾淨面紙吸乾水份。

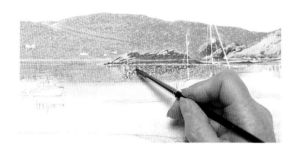

**9** 待水面顏色快乾時，以更深的岱赭、黃赭及鈷藍混合建立山岳的倒影；畫高光的區域。保留海岸緣的留白膠，如今開始發揮作用。

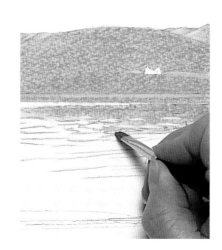

**10** 當顏色快乾時，繼續畫左邊山岳的倒影，整理水面波紋形狀。擦亮任何屬於淺色的漣漪。

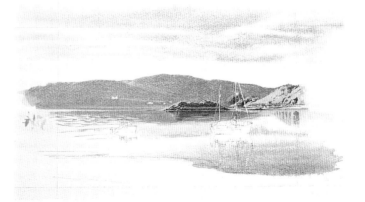

**11** 第二步：乾後，在清除水面區域的遮蓋液之前，先檢查畫面的明度。確定整個水面的調子正確無誤，因為留白膠一旦清除就不易修改了，例如，船桅倒影即是。

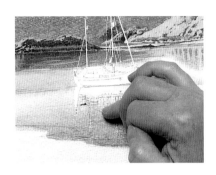

**12** 一旦畫面相當乾燥後，以乾燥清潔的手指搓掉留白膠。如果不確定，軟橡皮也具同樣功能。

**13** 現在開始處理遊艇。以天空的顏色染艇艙的藍紫色。乾後，黃赭染船體接著立即帶入鮮紫，混合成灰紫色。吸亮淺色區域。乾時，用混合的紺青、岱赭及暗紅畫暗面。在黃色船桅的邊緣以橘色強調暗面。用尺將手墊離紙面將筆桿靠著尺緣拉出船繩及泊繩。

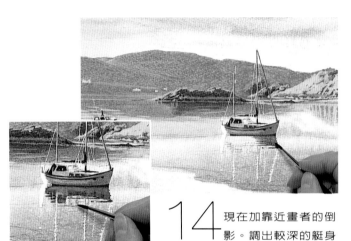

**14** 現在加靠近畫者的倒影。調出較深的艇身顏色，以黃色混合染濕倒影部分，待稍乾。染入鮮紫色混合。再以小一點的筆洗亮倒影高光並添加細節。

**15** 輸出的大圖作為細節的參考圖片，小船的倒影也以上述相同方式處理；先染黃色，再染鮮紫。

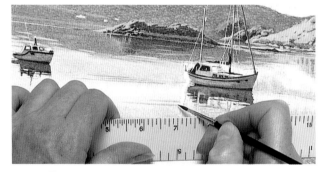

**16** 沾稀釋的鮮紫將筆靠在尺上，畫較大的漣漪。用筆尖畫漣漪，切忌漣漪大小及調子過於相同而顯得單調，最後在漣漪尾端停筆。

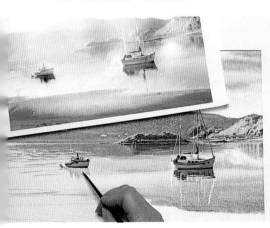

**17** 現在於水面漣漪加入倒影。先畫最淺的橘色，然後，在船帆的倒影位置拉出紅棕色線。並補上暗面（嵌入圖），標示出收起來的主帆。

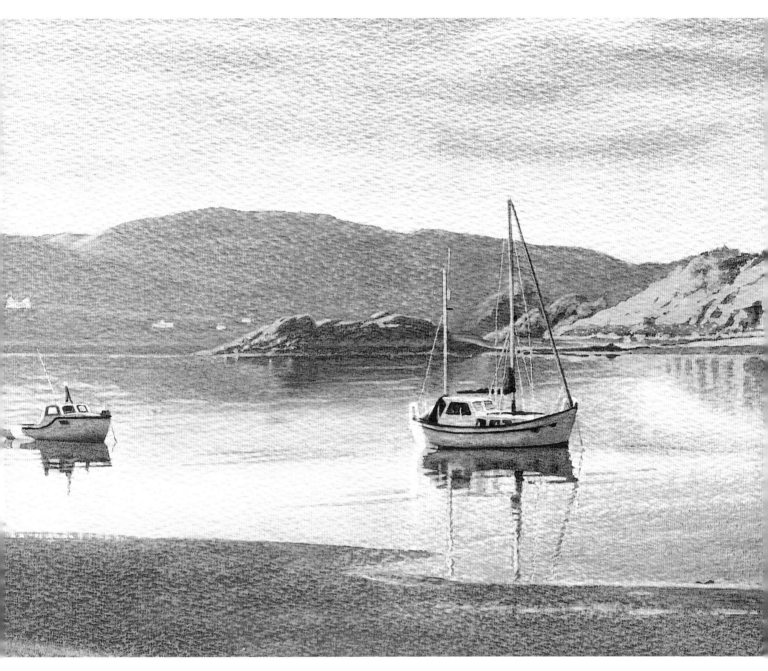

18 最後，處理前景。首先調和大量的黃赭及紅赭、紺青、紅赭及鮮紫。以大平筆染濕柔和中景與前景交界線。先染第一層，稍乾後，疊上第二層，同時留下飛白。將畫板傾斜。趁濕，吸亮左下方淺色區域。

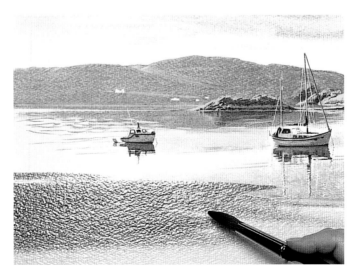

## 作品完成

經最後修飾，作品就完成了。畫面濕冷的傍晚餘暉惟妙惟肖。這是水彩技巧的最佳展現。表現出退潮線的正確調子是經驗老道的藝術家傑作。多數藝術家會先在廢紙上試驗。

# 戲劇性與氣氛的營造

如果回顧藝術史上那些觸動人心的畫作，撼動人心的不只是繪畫主題，更多是光線與明暗的鋪陳。就以英國風景畫家泰納為例，其煙霧迷濛的船景及火車作品。透過折射光線及顏色的層層潮濕濃霧中看船景及火車，它們幾乎消失在濕潤的空氣中。超現實主義畫家馬格利特畫出一種脫離現實，毫無感情的人在保齡球帽中的戲劇性──這種不真實或超現實感──來自光線的安排以及人造光源。畫面的戲劇性可以透過類似舞台的燈光效果更添戲劇性，而寧靜傍晚氣氛則可透過冰冷月光表現。身為藝術家，這些表現手法完全操控在自己手上。

## 西南的熱情

*BETTY BLEVINS*

畫面中小窗戶透出的一股綠光，目的不在這死寂的夜晚照亮屋外的花草樹木，令人不禁好奇：等待著訪客的西南熱情究竟是甚麼？

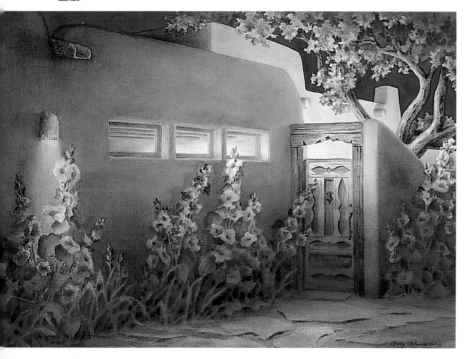

## 不期之光的戲劇性

帶有強烈光線的畫面，深色陰影部分極具戲劇性，但是如果在自然風景中導入人造光就會產生額外的氣氛，反之亦然，自然光從戶外透過窗布間隙滲透室內照亮室內一角。

## 人造光源有何不同？

自然光與人造光的分別是什麼？很顯然地，人造光的特色種類繁多，有照射範圍窄的聚光燈，刺眼的燈泡等等；燈光顏色也有許多變化，選擇種類多如七彩彩虹。畫家找尋的是在戶外風景中營造出戲劇感，那對於室內光線是最不自然的組合方式。

### 多重光源

最重要的是，多重光源是無所不在的，所以沒有必要只仰賴單一方向的日光或月光。光線可以來自各個方向，但是比較有效的光線效果是漸進式的─有一個主光源，另外搭配投射燈的效果製造畫面焦點以吸引目光。上述的安排方式可以立刻在畫面中帶出戲劇性，因為觀者不清楚安排此一光線的理由為何。

### 持續性

人造光源與自然光最大的不同在於人造光的一貫性；它不隨時間改變，可以即時開與關，或是如同雲朵遮掩光線一樣，其光線強度可以有變化，它也不隨季節及時間改變顏色。這些都是畫面中人造光難以表現的特點，但是書中已經示範過運用改變顏色及對比，不同的筆法及作畫技巧。表現人造光源，有些人認為單調而不自然─人造光的質感可以銳利，而一副極具風格的作品卻以溫和、常見的普通顏料完成。

### 偏綠感

最後，光線帶有青色的感覺是許多人對人造光的刻板印象，多半來自燈管。其實自然界中每當暴風雨來臨前，偶爾也可見到綠色

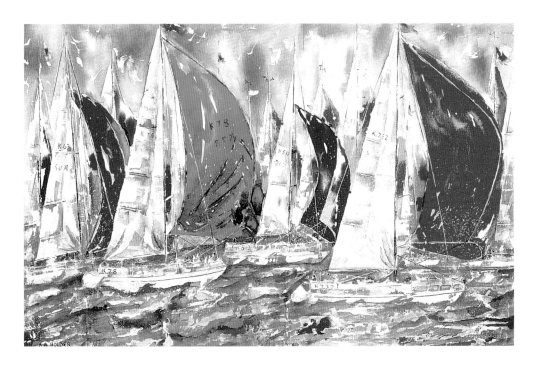

### 繽紛帆船
*BARBARA HOLDER*

藝術家放棄利用自然光作畫,為了表達興奮感、速度感,光線移動的感覺在這些顏色繽紛的競賽遊艇歷歷在目。

### 等待 *DOUG LEW*

畫面傳達出來的殷切期盼之情緒,在挺腰引領的畫中人物合掌之際達到巔峰。畫面中充滿浪漫情愫的安排及人物,細緻窗簾覆蓋下的隱約窗戶形廓,更增添畫面的想像力。

光,使整個鄉間花草樹木看來透出一股不自然的綠色。因此人們一見到綠色光就會與暴風雨聯想在一起,更增添了綠色光的戲劇性。

## 室內自然光

自戶外透過窗戶或門縫照射的光線也同樣具有戲劇性。在這個作品中,可以見到室內場景所要傳達的秩序感及掌控能力;一個複雜的人物造型表現出她的趣味之處。比較之下,戶外光線照亮了室內景物,如前所述,告訴人們一個較混亂、不易掌控的世界。光線為寧靜的室內空間帶來動感,但是如何做才能辦得到呢?一個可靠有效的方法—表達自然光滲入我們的生活,是藉由飄動的窗簾表現。光線穿過透明的窗簾最輕柔的微風也能使它擺動。藉著特殊筆法著重表現光照射的路徑也有助於營造動感,如點描法及乾擦法及重疊法。現在用甜美的風格完成室內其它部分—對比充滿強烈動感的光線與幽靜之處。

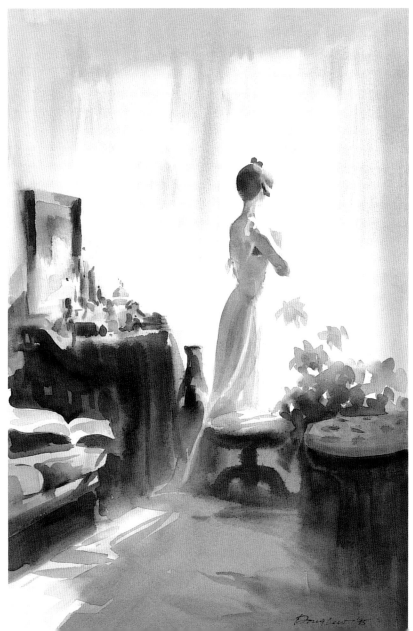

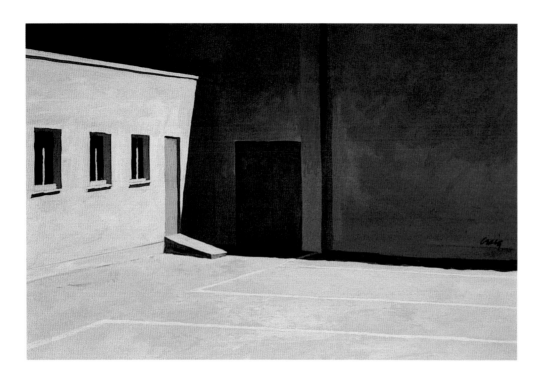

### 校園操場 *BRYN CRAIG*

雖是一個平淡無奇的校園角落，卻使
人對這人跡罕至的角落生出一股奇異
感受。這股令人無法喘息的感覺，因
著畫面中強烈不自然的光線顏色而有
增無減。光線像舞台燈光似的，硬生
生地將畫面空間一分為二，似乎是預
告著學童的進場。

### 緋紅夫人 *SUSANNA SPANN*

像這樣一個有深度的紅色，其實玩
弄著人類的視覺經驗，推動著花朵
輪廓線向觀者直逼而來，花朵有著
看似幾乎要跳出畫面的立體感。緋
紅色的色彩飽和度及高明度，使得
畫面調子極不易協調，如同單色插
圖所示；使用此法，後果自負。

## 上特韋德河流域

*MARY ANN ROGERS*

這個珍貴的流域流經英格蘭與蘇格蘭邊界的交界，有著輕柔的綠色與健康的薔薇色光輝，比對黑白插圖可知所言不差。令人耳目一新的是，藝術家選擇在此景注入光線。事後也證明了一句古諺：「調子對了，顏色就會說話。」

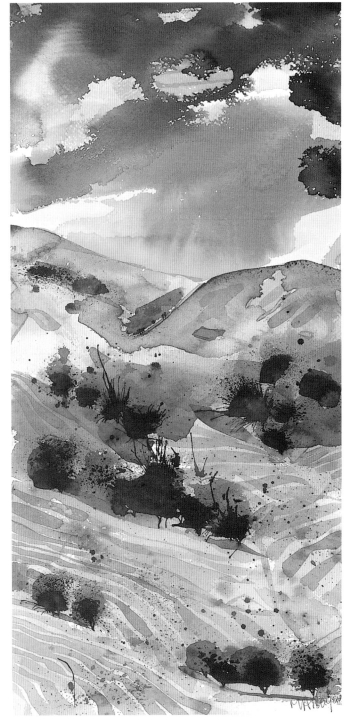

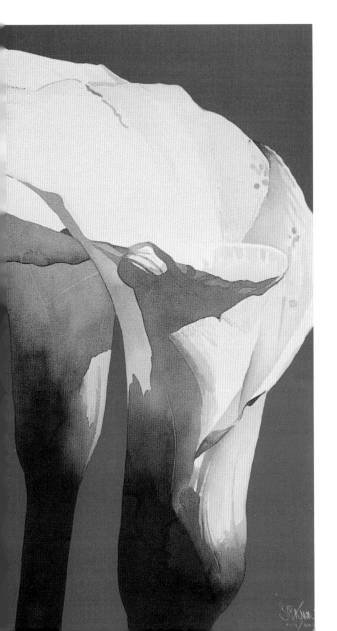

有色灑點
白色不透明高光
淡化質感
光舞

## 示範：

# 威尼斯之夜

by *NICK HEBDITCH*

在畫面中使用任何營造氣氛的技法前，主題本身的張力還是最明顯的；就以威尼斯運河的夜景為例，泛著黃色燈光的宮殿一開始的作畫方式就帶有幾分戲劇性，出人意料之外的底色首先營造出耀眼的光線直到作品完成。在處理建築物正面的層次中，發現了遮蓋液的替代品。

**色票**

那不勒斯黃、黃赭、岱赭、溫莎紅、藍紫、天藍、焦赭、銘黃、白色不透明顏料。

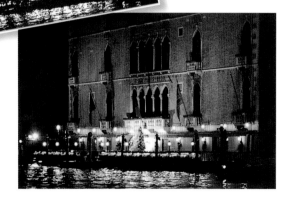

**準備工作**

黑白照片有助了解畫面調子全貌。

**1** 鉛筆底稿標出了建築物正面的窗壁、遮雨篷、旗子及圓燈。水面反光也小心翼翼地標示出來，避免不必要的錯誤。

**2** 首先打上層黃赭及岱赭底色。調和足夠的上述顏色，以一枝一英吋的粉刷用刷子上色。切記紙張不要先以水打濕，才能保留顏色強度。

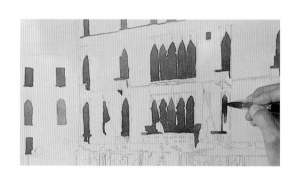

**3** 接著以大圓筆的彈性筆尖，沾混合的紺青及生赭畫窗戶位置。留意窗戶顏色應有的深淺變化，此刻不必太在意窗戶形狀正確與否。

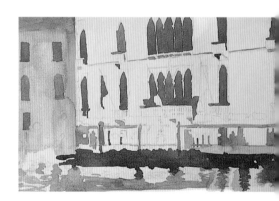

**4** 使用畫窗戶的相同顏色，在左後方疊上一層暗面顏色，同時將顏色帶到顏色更深的窗戶中。接著以淺色的斷續線條畫主要建築物正面的垂直分割線及遮雨篷。接著以更濃的窗戶顏色，畫右邊暗面空白處並加深運河上的帶狀暗面。

**5** **第一步**：畫面結構及整體調子已經稍具雛形。接著是在此基礎下，處理更多細節。

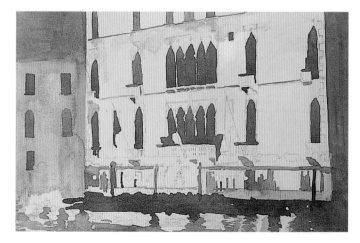

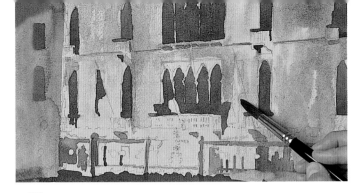

**6** 待畫面全乾，主要建築物正面先以噴霧器灑水打濕，再加入暗面影子顏色及質感。此部分在畫面已乾處，使用濕中乾技法；而顏料仍濕處，則用乾中濕技法，交叉運用結合硬邊與柔邊的表現方式。

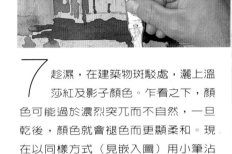

**7** 趁濕，在建築物斑駁處，灑上溫莎紅及影子顏色。乍看之下，顏色可能過於濃烈突兀而不自然，一旦乾後，顏色就會褪色而更顯柔和。現在以同樣方式（見嵌入圖）用小筆沾綠色顏料灑出小斑點。

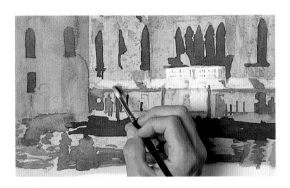

**8** 現在加出亮面高光—雖然事先並未使用留白膠，但是這裏以白色不透明顏料代替。先稀釋白色不透明顏料再使用，將底色染白。在光線愈亮處，逐漸加強白色不透明顏料的濃度。

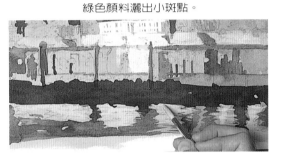

**9** 在白色顏料中加一點黃色，以筆側鋒柔和，水平筆觸加出水面上高光。將顏色帶到水面陰影部分，使它變成三次色。

**10** 現在混合濃度不同的白色不透明顏料及黃色明確地畫出建築物正面。盡量保持稀薄，否則底色就被完全覆蓋了。

**11** 水面邊緣的燈光焦點是以不透明白色調黃色重疊出來的，圓燈以白色添加出來，沿著運河邊舞動。現在在白色部分疊上溫莎紫羅蘭及水面邊緣光線投射出來的紫色投影，照片中清晰可見。紫色投射反射在水中，再以稍微彎曲的筆法表現。

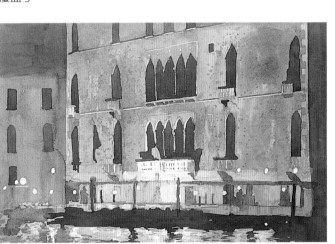

**12** **第二步**：藝術家以相同的進度處理整張畫面，所以才能判斷畫面彩度。留意光線如何跨過中心，營造出畫面的動感。

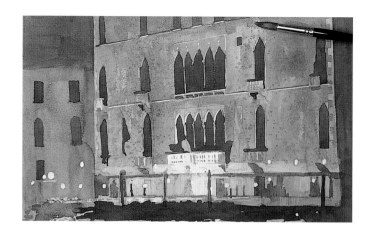

**13** 現在將主要建築物正面的陰影以乾筆及刷洗方式沾天藍及檸檬黃染成綠色。

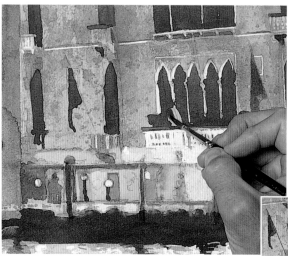

**14** 畫面中心明亮的紅色旗子有助形成視覺焦點。將紅色帶到橫越建築物正面及圓形路燈四周做為綠色光的紅色補色（嵌入圖）。

**15** **第三步**：畫面中央已經成功建立光線焦點。現在，為了凸顯對比，下一步驟是增強暗面。

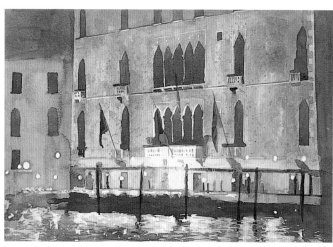

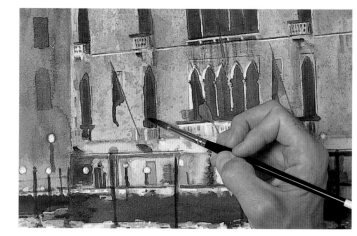

**16** 以更濃的陰影顏色在窗戶及最深的影子部分再加一個層次。不要對所有的窗戶都如法炮製，有些部分帶到即可，以增加深度感。

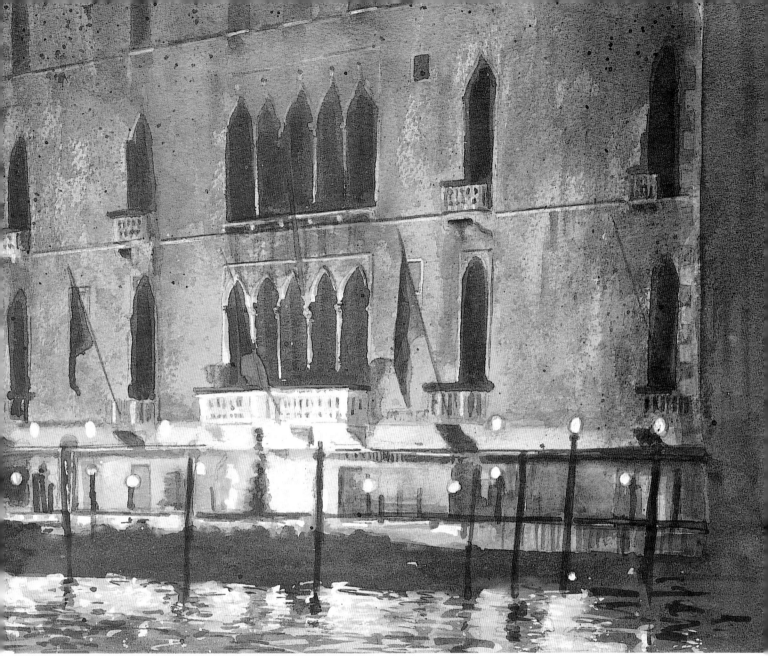

## 作品完成

完成的作品不只是閃耀光輝,光彩舞動中似乎隱約可聽見音樂及感受到人聲鼎沸的情景。主要建物正面吸收許多顏料,有可能顯得略微遲滯,在此以不同的質感技巧賦予新活力。

**17** 接著混合岱赭及紺青畫左手邊建築物暗面層次。這個層次可以平衡畫面冷暖,間接提昇路燈照亮畫面的效果。

**18** 更進一步地以紺青及藍紫色擦洗出建築物上方正面質感。再以上述相同顏色以灑點方式做最後修飾(嵌入圖)。

# 掌握技巧

雖然不是每個人都需要從科學層面了解光線及投影原理，但是透過對科學的了解，將有助於了解光影變化的原理。有時藝術家必須在沒有視覺參考──例如照片或速寫的情形下完成作品；此時，光線及投影理論就很有幫助。投影尤其重要，即使它們不完全符合科學理論，但是在藝術表現上也要符合邏輯。下列理論有助於理解光及投影形成的理論。

## 自然光

日光及月光散發光芒並隨時間、季節及天氣狀況等因素持續變動。

### 光源色

日照的顏色隨著每天的時間與天氣而有所改變。正午時，直射的日光、有色光平均分佈。因此最能夠觀察到最多的物體顏色。比起正午、太陽下山或傍晚時分，只見少數藍色波長，所以光線顏色偏粉紅、黃色甚至橘色。而光線顏色又受到天氣狀況影響如雨天、霧天、多雲、下雪及颱風的變化影響。例如，水分子在空氣中多吸收藍波長，致使天空看起來似乎比一個晴朗的日子還白。

### 日與夜

日光及夜光偏向粉紅及黃色，且早晨比傍晚顏色更冷。

### 正午

正午含所有的光譜，正午日照使受光的景物充滿活力。

## 光的強度

光的強度會因為天氣、季節或你所在的地點不同而差異。

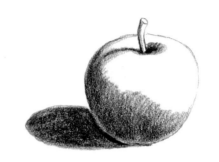

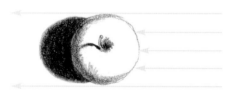

### ▲ 強光

如果太陽在盛夏的藍空中－如艷陽海灘或陽光照耀的冬季下雪天－光線強烈。光線平行照射且陰影深而強烈。

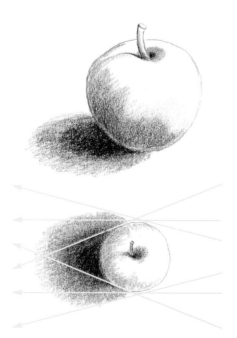

### ▼ 漫射光

漫射光　太陽位於雲後，日光漫射，陰影柔和，來自雲後或穿過薄霧的光線都成漫射狀。

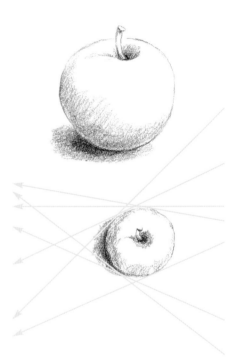

### ◄ 柔光

有時候在冬季，晴朗的天空下，日光可能是非常微弱均勻，留下較柔和、色淺且形狀模糊的陰影。相同的情況發生在遮蔽的天空下。注意，陰影中心顏色較深。藝術家提醒陰影與投射物相互連結。

## 光源方向

太陽的位置－不論高或低，照射方向－或左或右、正面或背面，光源方向對景物的辨識及氣氛都有絕對的決定作用。

### ▼ 背光

光線從所畫景物後方照射、帶著向正面延伸的陰影，而景物形成的剪影可形成戲劇性的效果。

### ▲ 側光

側光呈現變化豐富的亮面及陰影；這些可加以應用、形成有趣的構圖。側光也是最容易表現質感的一種光源。強烈的側光形成濃烈的亮暗面對比。強烈側光在透過投影的連結之後，可為畫面增添趣味，但務必要小心，如果景物已經非常複雜，又再加上投影，畫面就會更加混亂。較不強烈的側光具有減緩極端亮暗對比之效，卻又能保留景物中相當多的細節。

### ▲ 正面光

正面光壓縮物體的立體感。影子在物體正後方甚或延伸出去，這一點可以善加利用。如上圖所見，包裹上的包裝繩及膠帶清晰可見，但是沒有影子可以區分包裹左右的不同，包裹本身也沒有任何投影。在這個例子中，只有透過輪廓線才可能分辨包裹形狀。

### 聖馬提諾 II

*CLAIRE SCHROEVEN VERBIEST*

夏季傍晚的溫暖日光，在村子裏的一處街角透出金色光線，滲入景中的每個角落。整張畫面先染上一層透明的淡黃底色，之後重疊的顏色都流露出一股金色感。

### ◀ 光環

光環出現在物體背面受強光照射，而在物體外圍產生光暈。光暈的效果強化物體外形，而且背景如果是暗的，更是充滿戲劇性。

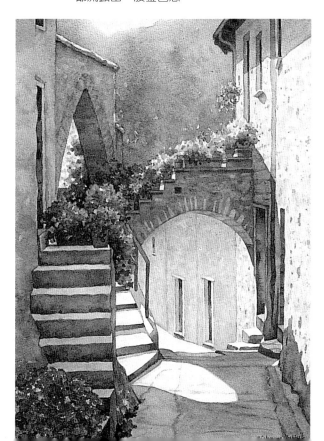

## 投影

影子不只賦予畫面深度,更因投影使人理解物體形狀及結構。而投影本身也是令人感到不可思議的主題。

要了解投影的形狀,主要從兩方面推測:太陽高度──影響影子長度;日照方向──影響投影方向,左、右、前或後方。推測影子位置的最簡單方式是聯想一枝直立的筷子所形成的影子,然後將光線想像成一條斜線,亦即直線及水平地面(見下圖)。

影子強度取決於光線強弱。晴朗的戶外,愈近正午陰影愈深,早晨及稍晚的午後則影子較淺。

▲ 早晨及下午太陽位置較低,影子相對長且較柔和,而日照最強的正午,影子則短且濃重。

▲ 側光

側光是作畫中被運用得最廣泛、也是最容易表現的。因此,假設日照位置很高,且位於畫面景物右方,日光就會非常傾斜,並在景物左方投射出很短的影子。如果日照很低、位在畫面景物右方,光射照射角度較低,則影子較長,且向往左投射。

### 夏日花束與櫻桃

*WILLIAM C. WRIGHT*

強烈光線來自靜物後方,所形成的銳利影子向觀者方向延伸。影子的形狀從桌面與瓶中花束產生的垂直線距離即可推測出來;接著再考慮視點,由此產生畫面中前縮的靜物。

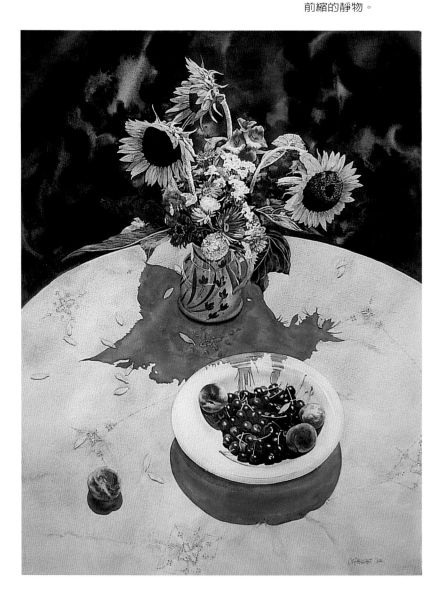

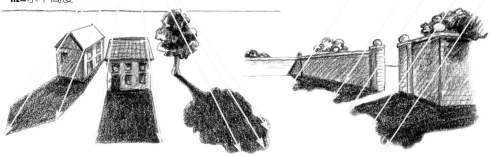

HL=水平高度

### ▲ 背光

由於光線來自畫面中景物的後方，因此影子便向畫者投射而來。上圖中，日照位置偏低，因此朝觀者的方向投射出較長的陰影，此例完全符合透視原理。

### ▶ 面光

同樣的，陰影符合透視法則，因此，光源位於觀者後方，影子即自物體後方往水平線（HL）延伸，直到消失的那一點——消失點（VP）為止。

### ▲ 更複雜的形狀

同樣的原理運用在更複雜的形狀。保持冷靜，畫出相同的光線線條，形成影子的形狀。

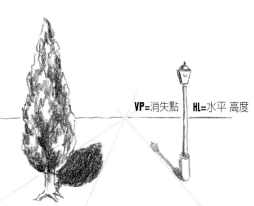

VP=消失點　HL=水平 高度

### ▼ 垂直立影

當兩個或更多的景物位置彼此接近時，投影會變得很複雜。在此圖例中，光線斜照在地面形成投影，延伸至牆面，直到日光截斷投影。

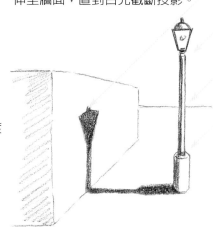

## 人造光源

燈光、燭光、夜光及火光，各具有不同的光線效果。透過不同的強度、顏色及光線感——燈光可形成光線及照射度不同之質感。各種燈光可以彼此結合，或與自然光交互運用，表現出有趣的效果。

大多數自然光源的效果都可以透過人造光加以複製。無論如何，人造光源都較自然光更易於控制光源方向、品質及強度。

源，投射出兩個影子。你也可以改變燈泡照射的強度，使其中一盞燈比另一盞強。畫者自行決定想要強調（形狀、造型、質感、顏色等等）的部分，或是畫面要營造的氣氛，這些都可透過光線的設定來達成。

### ◀ 單一光源

單一的人造光源，如室內安裝的燈光，類似夏季日光的光線。相反地，柔和的燭光散發微弱、柔和的光輝，同樣也形成柔和的影子。

### ▶ 多重光源

運用幾個燈泡照亮室內場景，可製造出令人神魂顛倒及明暗交錯的效果。試著結合兩個不同方向的光

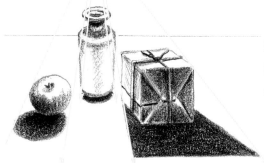

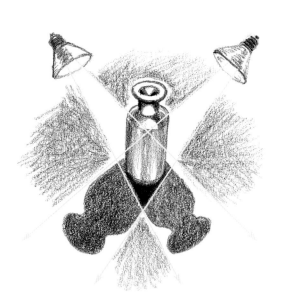

# 索引

注意：以粗體標示之頁碼，表示該頁在書中有深入的專題探討。

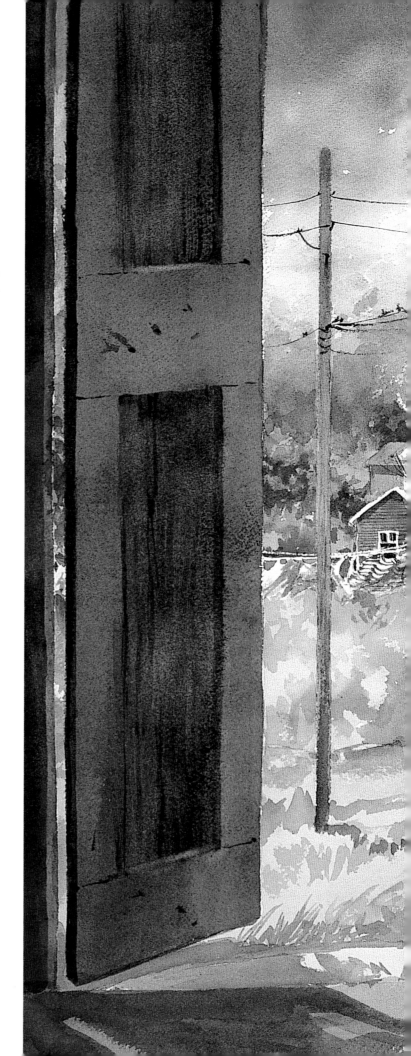

# 謝誌

Quarto would like to thank all the artists who supplied pictures reproduced in this book. Quarto would also like to thank those artists who carried out the demonstrations - Glynis Barnes-Mellish, Moira Clinch, Marjorie Collins, Adelene Fletcher, Margaret Heath, Nick Hebditch, Geoff Kersey, Hazel Lale, Audrey MacLeod, Julia Rowntree and Mark Topham.

All other photographs and illustrations are the copyright of Quarto Publishing plc. While every effort has been made by Quarto to credit contributors, we apologise in advance for any omissions or errors, and would be pleased to make the appropriate correction for future editions of this book.

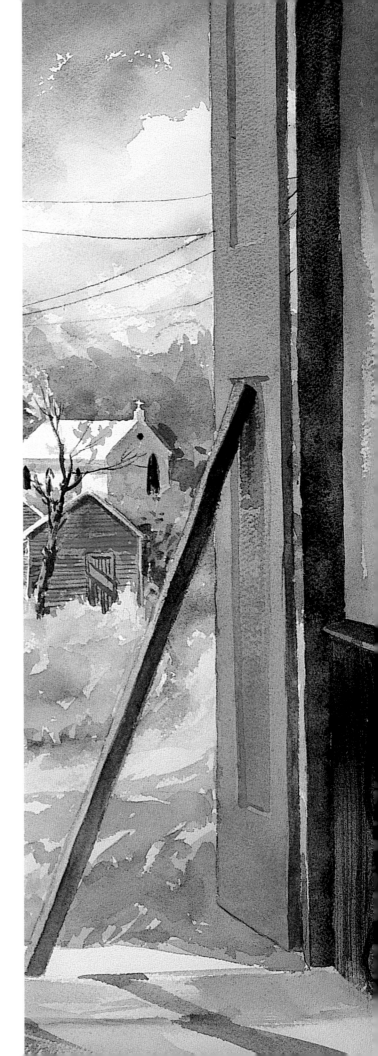

第127及128頁
熱帶之音的特寫
*RUTH BADERIAN*

國家圖書館出版預行編目資料

光與影的對話：水彩描繪技法 / Patricia Seligman
　著；周彥璋翻譯 . -- 初版 . -- 〔臺北縣〕永和市：
　視傳文化，2004〔民93〕
　面： 公分
　含索引
　譯自 : Painting light & shade
　ISBN　986-7652-21-5（精裝）

　1. 水彩畫-技法

948.4　　　　　　　　　　　　　93007192